紙上摩登

复旦大学新闻学院一流学科项目经费支持

顾　铮

李华强　编著

纸上摩登

近现代视觉文化与图像传播

1910s—1940s

上海人民美术出版社

目 录

序 言

顾 铮

　　如何理解和阐释中国的现代性进程，至今仍然是一个充满吸引力的难题和挑战。尤其是在 20 世纪上半叶，起步迈向现代文明未久的中国，在由错综复杂的各种力量和因素的综合作用下所形成的大漩涡中经历了跌宕起伏、悲欣交集的过程。不管是主动拥抱世界，还是被迫打开关口，"世界"突然以丰富多变的形式显现在国人面前，极大冲击了古老文明的传统，也给古老帝国的进路带来了各式召引。在欧美，以及日俄等国现代化过程中出现的各种社会思潮和文化实践，以各种方式接踵而至，既深刻影响国人的心智，同时也渐次开启民智，并且成就景象繁复多样的近代史景观。其中，得益于摄影、制版和印刷技术等观看和表征手段的发展与发达而逐渐深化的"视觉化"或"图像化"实践，成为现代性实践的一支显流，当遭遇到诸如启蒙、消费、革命等现代性的其他激流时，发生相互激荡、碰撞与交汇，最终形成了精彩纷呈的近现代视觉文化景观。摆在读者面前的本书，就是一次对于上述视觉文化景观的描述和解析的努力和尝试。

　　本书分为三章。

　　第一章以"图像消费与社会生活"为主题，展现了主要在都市空间流通的报刊和商业图像如何塑造了日常现代性。北洋时期，沪上文人的文艺创作及其操弄的商业媒体，塑造了纷繁杂芜的都市文化，尽管曾一度被贬

斥为"鸳鸯蝴蝶派",但近年来人们越发意识到其中蕴含的现代性因素。胡玥的《制造"连续":丁悚在民初的漫画探索——以"自由结婚"系列为中心》一文,即聚焦于海派文艺巨子丁悚早年间发表于《礼拜六》等鸳蝴派报刊的漫画,回溯了民国初年的早期漫画在草创阶段与无拘状态中自然生发的实验性,也揭示出年轻女性从传统束缚中短暂解放,却在现代社会挣扎沉浮的微妙处境,为五四时期关于"娜拉出走"的讨论埋下了伏笔。同丁悚颇有渊源、风靡沪上多年的《上海画报》则是戴思洁的研究对象,《艺术、罗曼司与视觉消费——浅谈〈上海画报〉(1925—1933)的摄影作品》剖析了这份流行画报在摄影方面的策略,如标榜艺术性,善用名妓、名伶、名媛图像等,其中虽不乏对男性主导的权力秩序的戏谑,但总体而言,《上海画报》旨在传播新式中产生活方式和消费主义理念,也在一定程度上标志着传统社会价值观的瓦解。曾编辑过《上海画报》的张光宇等漫画家,经历大革命和现代文艺思潮的冲击后力求变革。高鹏宇的《让现代可见——〈上海漫画〉(1928—1930)的含混性与创造力》认为,张光宇等创办的《上海漫画》具有现象学意义上的"可见性",既与魏玛德国的现代主义文化遥相呼应,也因日本侵略而表现出民族主义意识——两者的纠葛似乎预示了20世纪30年代中国的命运。李华强的《启智与革新:〈小说月报〉(1910—1931)中的文化思潮与封面设计美学》一文,总结了文学杂志《小说月报》在清末、民初、五四等不同时期传播的社会思潮与其封面设计的交互关系,重点探讨了陈之佛、丰子恺两位名家珠联璧合的封面画、扉页画如何传达了现代美学和人文理想。以上几个案例的讨论,

既对当时主要的大众视觉消费样式，如漫画和报刊插图以及摄影等的传播途径和效果，进行了描述和分析，同时也渐次铺陈开了 20 世纪初至 30 年代上海的报刊文化和视觉文化相互交融的风景。

第二章以"政治、国族与视觉表征"为主题，文章涵盖时间大体上与第一章的时段重叠，但讨论的是现代性的另一副面孔。顾铮的《关于宋教仁遗照的生产、流通和消费的考察》，通过对宋教仁暗杀事件发生，范鸿仙等革命同志通过摆布遗体拍摄的一组具有圣殇意味的宋教仁遗照的生产、传播与消费过程的讨论，展示了民国初年国民党人开启的一种关于身体政治与政治动员的视觉生产的能力和水准。李华强的《从家国到世界：〈东方杂志〉（1904—1948）封面"表情"的图式与视野》则关注国族问题。出版时间近半个世纪的大型刊物《东方杂志》以浓厚的文化民族主义色彩著称，作为杂志"脸面"的装帧设计通过封面画、字体设计等传达了现代国族意识，同时也以温和姿态、开阔眼界接纳与传播世界各地的文化。李华强为我们展示了陈之佛等平面设计师如何参与建造"想象共同体"的过程。陈阳的《作为中介的"摄影"：〈真相画报〉的视界政体》一文，阐释了作为中介性技术的摄影如何渗透艺术与政治，生产出《真相画报》这样的以视觉为主要诉求的新型传播媒介。她讨论了"时事写真画"如何通过蒙太奇方式叙事议政，以及"地势写真画"如何利用地理空间塑造国族认同，为我们认识摄影在心性塑造方面的作用提供了意味深长的案例。

第三章以"革命图像与视觉动员"为主题，讨论了发生于 20 世纪 40 年代战时的图像视觉。在那个时期，图像更多地起到了抗战舆论的生产和动员的作用。因战时人口的流动，此前活跃于沪上的张光宇等漫画家移居香港，其艺术理念和政治立场亦发生转变。黄梓欣的《战时舆论场与"艺术真实"：以〈华商报晚刊〉副刊〈新美术〉为中心》，注意到这一时期漫画家群体对自我角色认同的调适。1941 年"皖南事变"后，他们通过主编的刊物传播民主、革命和抗战的观念，围绕何为"艺术真实"展开了

讨论与探索，折射出游移于艺术表现与政治宣传之间的战时视觉文化光谱。此外，同样成名于上海的左翼摄影家沙飞辗转到达晋察冀抗日根据地，克服极大困难，于1942年创办了堪称"奇迹"的《晋察冀画报》。杨健的《图像叙事与形象建构：革命战争语境中的〈晋察冀画报〉》一文指出，该画报塑造了"战无不胜、政治民主、积极生活"的根据地形象，同时也基本形成了后来长期持续的视觉动员与宣传的基本模式，并为1949年后如何型塑中国摄影准备了人才，积累了经验，打下了基础。

如本书各篇所呈现的，在尝试重新审视中国近现代视觉文化实践之时，大家的兴趣与具体研究，努力贯彻的是中国的、一手的和个案的这三方面的追求与坚持。主张"中国的"，是因为对于中国近现代视觉文化研究来说，中国的题目和材料可以在一定程度上确保研究的可行性和深入挖掘的可能性，以努力达到可与国内外同行的研究比肩的水准；主张"一手的"，是因为作为一种训练，需要通过对一手的材料进行爬梳以获得研究的实感和甘苦自知。而主张"个案的"，是因为个案研究既是修炼的基础，也具有尽可能做深做透的可能性，因此在此努力以个案的集聚以达到铺展一个相对整体的历史景观的卑微目的。或许这种追求也和国际上近几十年来方兴未艾的"微观史学"有所呼应。需要指出的是，所有这三方面的追求并不意味着对于其对立项（这里已经内包简单二元对立的风险）的排斥。毋宁说，是需要如何更多地考虑到这三方面的追求可能引发的僵化与教条。只有意识到了可能的危险，才有可能通过这样的追求来加以规避。我们希望，通过本书的各个章节，读者们或许能够触摸到更有质感和肌理的具体历史，而不是笼而统之的"大"，于此对于历史、历史认识和历史书写有一个更为真切的感受和认识。无论这样的努力蕴含着怎么样的利弊得失，如果能够在这个目标上为大家带来一些思考和反思的可能性，那就不枉此番探索的初心和本意了。在此深切感谢各位供稿者以及精心编辑此书的张璎女士和出版社的审读员。感谢复旦大学新闻学院对于本书成书的支持和帮助！

消与
图像
消
像
费会
费
社
社会
生
生活

图像消费与社会生活

伴随着休闲阶层的产生与都市消费文化的初步形成，加上印刷技术的发展和影像技术的传入，使得一种新兴视觉文化在都市生活中生成。报纸、杂志、摄影、影戏、幻灯、广告、漫画等媒介和视觉样式交织互动，改变了市民的观看方式，并形成一个庞大的图像消费市场，从而带动了图像艺术创作人的视觉生产与传播。

制造"连续"：
丁悚在民初的漫画探索——以"自由结婚"系列为中心

胡　玥

　　研究中国漫画史的学者一般认为丁悚（1891—1969）漫画创作的黄金时期是 20 世纪五四运动前后至 30 年代初期。他最具代表性的作品是为《申报》（1872—1949）、《新闻报》（1893—1949）、《神州日报》（1907—1946）、《上海画报》（1925—1932）等报刊绘制的单幅讽刺漫画。[1] 然而，丁悚的漫画生命还可以分别向前向后绵延数年，尤其是 20 世纪第一个十年。丁悚与马星驰（1873—1934）、钱病鹤（1879—1944）、张聿光（1885—1968）、沈泊尘（1889—1920）、但杜宇（1896—1972）等被誉为中国第一代漫画家。[2]"第一代"意味着漫画家们做的是开拓性的摸索工作。丁悚在第一代漫画家里属小辈，20 世纪初正是年轻的他探索漫画这项在中国同样年轻的媒介和艺术形式的活跃时期。不似他后来成型的风格—线条干练，构思巧妙，笔致老辣，以政治讽刺、针砭时弊为主的单幅漫画—此时丁悚的作品不论在内容还是形式上都更富变化，幽默、滑稽、游戏、戏谑的倾向性明显。在这一时期，丁悚没有将自己"框"在单幅漫画中，他创作过各式各样的"连续"漫画。本文将围绕 1918 年《新世界》（1916—1927）连载的"自由结婚"系列，考察丁悚对漫画媒介特性和艺术边界的探索。这组漫画不仅仅是他对当时社会热点话题的一份图像评论，也是他

图 1 "时事漫画"栏目，《警钟日报》
1904 年 3 月 27 日第 31 号，第 4 版

在漫画形式上的一场实验。

一、定义与类别：清末民初的漫画

即使今天，"漫画"也是一个多义的词语，不同场合指代不同的意思和表现形式，如人物讽刺／夸张漫画（caricature）、连环漫画（comics/comic strips）、日本漫画（manga）、卡通（cartoon/animation）、漫画速写（sketch）等。[3] 有关现代意义上的"漫画"一词在中国的出现，有学者认为是中日文化交流的产物：该词最早起源于古代中国，指一种水鸟，并作为一种鸟类名称传入日本，在日本演变为一个指涉讽刺或幽默画种的名词后，又传回中国。[4] 1904 年 3 月 27 日，《警钟日报》用"时事漫画"取代之前的"图说"栏目，这是目前可查到的中国最早使用"漫画"的记录（图 1）。[5] "漫画"的范围广、定义难不只是今天学者才遇到的问题，民国时期的漫画家也有同感。丰子恺（1898—1975）谈到"漫画"一词的来源和定义时道："日本人所谓'漫画'，定义为何，也没有确说。

但据我知道，日本的'漫画'，乃兼称中国的急就画、即兴画，及西洋的cartoon 和 caricature 的。但中国的急就即兴之作，比西洋的 cartoon 和 caricature，趣味大异。前者富有笔情墨趣，后者注重讽刺滑稽。前者只有寥寥数笔，后者常有用钢笔细描的。所以在东洋，漫画两字的定义很难下。"[6]而王敦庆（1899—1990）更是将漫画分为"时局漫画"、"连续漫画"、"世态漫画"（又分为"社会生活素描""家庭漫画""时髦漫画""舞台与银幕漫画"）、"报道漫画"、"浪省事（Nonsense）漫画"、"体育漫画"、"似颜画（Caricature）漫画"、"儿童漫画"、"青春漫画"和"插图漫画"等十个之多。[7]

为了避免"速写、素描、构图、底稿、粉本、讽刺画、滑稽画，这许多艺术名词，我们现在都用'漫画'这一个名词来代表，于是'漫画'就得对漫画家的一切画本负责了"[8]的情况，本文给"漫画"下了一个工作定义：漫画是以简单而夸张的手法描绘、评议时事政治或社会生活的图画，从而达到讽刺、滑稽、幽默的效果。[9]这个定义比较粗糙且狭窄，有挂一漏万之嫌。但考虑到接下来将谈到的清末民初的漫画情况，这个工作定义基本合宜。

"漫画"名称的出现不等于漫画这个艺术形式的出现。如果将外国人在中国领土出版的刊物考虑在内，漫画在中国出现的时间可再往前追溯几十年。1867 年，*The China Punch*（1867—1876）在香港出版，同年 *Shanghai Punch*（1867）在上海创刊；此后，上海又陆续出版了*Puck, or the Shanghai Charivari*（1871—1872），*The Rattle*（1896—1903）和 The *Eastern Sketch*（1904—1909）。[10]这些外国人主编的刊物不同程度上受到英国著名漫画杂志 *Punch*（1841—1992，1996—2002）的影响。民国时期的漫画家和漫画史论家已注意到 The *Rattle* 这样的漫画刊物，如王敦庆将其列入"中国漫画史料的片断之一"[11]，而黄茅（1916—1997）也认为"我们中国漫画史上留出几行来让它占有，用意是在它这种

讽刺画的风气对于我们的影响很大，因为它是比较纯粹漫画的，如果我们认为它是外国人主办和专事讽刺中国而抹杀了它，是不对的"[12]。

漫画史论界一般认为中国第一幅现代意义上的漫画是《时局图》，出自谢缵泰（1872—1938）之手。[13]《时局图》首先于 1898 年 7 月发表于香港《辅仁文社社刊》，此后这幅漫画经过改画以《东方时局》《瓜分中国图》《时局全图》等各名称和各版本见诸报刊或明信片；1903 年 12 月，《俄事警闻》创刊号以《瓜分中国图》的名称再次刊登了这幅作品的修改版本。[14]

从《时局图》到 20 世纪 20 年代中期、漫画普遍被称为"漫画"之前，报刊根据图画内容和想达到的效果，将漫画称作或分类为讽刺画、滑稽画、时画、寓意画、家庭画、政治画、讽世画等，其中讽刺画和滑稽画最多。这也是 30 年代，有理论自觉意识的漫画家总会提到的漫画的两点特性。今天的漫画史家倾向解读清末民初讽刺时政的漫画或者关注当时漫画家绘制的这一方面作品，因为"缺乏思想性"等而忽略滑稽、幽默漫画，这是一种遗憾。

虽然没有确切的数据，但单从"全国报刊数据库"1898 年至 1919 年间"滑稽画"和"讽刺画"两个关键词的笔数来看，滑稽画（1402）的数量远多于讽刺画（206）。[15]漫画的出现和发展与印刷业、报刊出版业的发展密不可分。清末，政局动乱，各政党建立言论机关以鼓吹自己的政治理念，政党报刊兴盛。民国成立后，民众对新生活和新国族的期待加之袁世凯和北洋军阀对新闻自由的压制，政党报刊衰落，商业性大报地位提升，倾向消闲、娱乐的杂志和报纸副刊纷纷出现并繁荣。尽管报刊和读者对漫画讽刺、批判功能仍有不低的需求，但滑稽、诙谐、幽默的漫画趁着通俗杂志、游戏场小报等消闲刊物的风潮迅速占领了出版市场。

清末民初登载漫画的刊物有以下几类：（1）画报，包括《图画日报》（1909—1910）、《真相画报》（1912—1913）这类独立出版的画报，也

图 2 滑稽画，佚名，《时事新报图画》1912 年 8 月。文字内容：（一）一人携幼童至动物园参观禽兽；（二）比反身观别笼时，猩猩启门而出；（三）将人推入笼中；（四）猩猩戴其人之帽，吸其人之烟，携幼童而行。

图 3 滑稽画，佚名，《时事新报图画》1912 年 6 月。文字内容：（一）一女学生在人丛中放一屁，众皆笑之；（二）归家羞愧交集，作绝命词，欲自尽；（三）妇女社会上往往讨论此事，分自由、排斥两派，前者为学生，后者为妇人；（四）提倡女学之男子，亦开会演说，从生理上论女子放屁之自由；（五）女学生途遇男学生之追踵者以屁攻之；（六）各报因放屁事，争先后出传单；（七）妇科良药，止屁药，每瓶二元；新发明，止屁药，喇叭药房。

包括《时事报图画杂俎》（发停刊时间不详）、《神州画报》（1909—？）、《民立画报》（1911—？）、《民权画报》（1912—？）、《大共和画报》（1912—？）、《时事新报图画》（发停刊时间不详）等报纸的图画副刊。（2）大报副刊或其他版面的漫画插图，如《申报》、《时报》（1904—1939）、《神州日报》、《新闻报》等。（3）消闲文艺杂志的封面和插图，如《游戏杂志》（1913—1917）、《余兴》（1914—1917）等。（4）游戏场报，如《新世界》、《大世界》（1917—1932）、《先施乐园日报》（1918—1927）等。

这时候的漫画以单幅为主，或独占整版，或占纯图画版面的一隅，或居文章之间。而多幅连续漫画也已出现，数量虽不及单幅漫画多，形式上却拥有更多可能性。比如现代读者所熟悉的连环画（comic strips）也是

当时较常见的形式：多格单幅漫画（通常有边框）以或横或纵的顺序排列起来讲一个幽默、滑稽或讽刺的小故事，这整套连环画通常排在报刊的一个版面上（图2）。[16]

然而，边框和同版，甚至顺序和叙事，都不是清末民初多幅连续漫画的必要元素。以《时事新报图画》上一组有关女学生放屁而引发一系列滑稽荒唐事的漫画为例（图3），这组多幅连续漫画，除了第二幅"归家羞愧交集，作绝命词，欲自尽"图有一个不常见的圆形边框外，其他格漫画之间都没有边线区隔。而且这组漫画采用了类似逆时针的环形阅读顺序，第三格至第七格从内容上是无叙事性的，理论上可互换（当然顺序如此安排可能出于荒诞程度的渐进，而且互换后的构图不一定更好）。

有关连续漫画更多的形式，将在下节讨论丁悚的创作实践中继续展示。

二、丁悚的"连续"漫画实验

丁悚以单幅讽刺漫画闻名于后世，但其实他在20世纪初对漫画进行了各种"连续"形式的探索。这里之所以称"连续"（serial）而非"连环"（sequential），是因为丁悚及当时的漫画家创作出来的作品不仅限于今人理解的连环画。漫画家、漫画理论家斯科特·麦克劳德（Scott McCloud）对漫画（comics）有一个经典定义："漫画是指经过有意识排列的并置图画及其他图像，用来传达信息和／或激发观者接受美学。"[17]麦克劳德定义的comics（中文版本翻译成"漫画"）不包括单幅漫画，而是广义上的"连环"漫画，如连环画、日本漫画、美国超级英雄漫画、图像小说(graphic novels)等，是今天很多人提到不论"漫画"还是"comics"等词语头脑中会浮现的图像形式。如果用麦克劳德定义中的关键词——"并置"（juxtaposed）和"有意识排列"（deliberate sequence）——来观察中国清末民初的多幅连续漫画，会发现其中某些漫画不具备或不全具备

图 4 滑稽画，丁悚，《民立画报》1911 年 8 月 28 日（辛亥七月初五）。文字内容：w（1）一位画家画水彩画；（2）嫌水蘸得太多，在口中一吸便好画了；（3）一日在野外画油画风景（4）觉油蘸得又太多，亦在口中一吸（5）弄得满口的油，好不恶心呀。

这两个特点。它们有些是有序的、单格排列顺序不可互换的，有些却是连续系列、单格排列顺序可打破的。它们有的是所有单格并置于报刊同一天同一版，有的却是各单格安排在同一天不同版或同一版不同天的。多幅连续漫画的"多格"属性与报刊排版及连续出版的特性，让具有"亦玩亦专"[18]文化性格的丁悚在"连续"实验中"花样百出"。

早在 1911 年辛亥革命之前，丁悚便于《民立画报》上发表过一幅"标准"的连环画（图 4）。《民立画报》是于右任创办、宋教仁等任主笔的《民立报》（1910—1913）的图画副刊，主绘人有张聿光、钱病鹤、汪绮云（生卒不详）等。当时，丁悚还在当铺工作，闲暇时在周湘（1871—1933）的中西图画函授学堂学习绘画。周湘除了教丁悚铅笔画、水彩画和油画外，还教他滑稽画。周湘本人也给《新闻报》、《舆论时事报图画》（发停刊时间不详）等刊物画漫画。丁悚在学画期间，尝试向各画报投漫画稿，连环画形式的较少见。这幅连环画很有可能基于丁悚自己的学画经历，描绘了一个画家的"吸笔"习惯在绘水彩画和绘油画时产生的不同结果。漫画

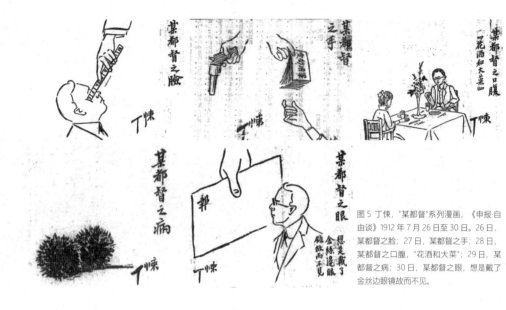

图 5 丁悚，"某都督"系列漫画，《申报·自由谈》1912 年 7 月 26 日至 30 日。26 日，某都督之脸；27 日，某都督之手；28 日，某都督之口腹，"花酒和大菜"；29 日，某都督之病；30 日，某都督之眼，想是戴了金丝边眼镜故而不见。

采用倒写"N"字形的叙事链和阅读顺序，单格之间不能互换。这个时候丁悚仍用毛笔作画，线条比较"飘逸"。几年后，由孙雪泥创立、丁悚主编过一段时间的《世界画报》（1918—1927），刊登了他更多的这类连环画。

另一种形式的连续漫画，或可称为系列漫画，是围绕一个特定主题名、在一段特定时间内连续发表在同一份刊物上的系列作品。这类连续漫画在清末民初较常见，丁悚的老师周湘还有马星驰都曾画过。一个主题之下的系列漫画，可以出自一人之手，也可由多位漫画家共同分担、轮流创作，如丁悚参与过的"上海之怪现状"系列（《新世界》，1917）等。

丁悚的系列漫画有短有长，短的如"某都督"系列，长的如"应改良而未改良者"系列 [《时报》副刊《小时报》（附录余兴），1918 年 9 月至 1919 年 1 月，现存 36 幅]、"社会怪现象"系列（《先施乐园日报》，1918 年 11 月至 1919 年 7 月，共 48 幅）等。以"某都督"系列为例，该系列发表于《申报·自由谈》，1912 年 7 月 26 日至 30 日每天一幅，共五幅，先后为"某都督之脸""某都督之手""某都督之口腹""某都督之病"

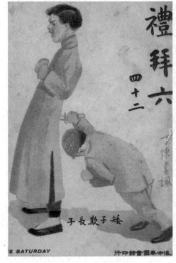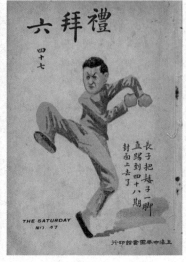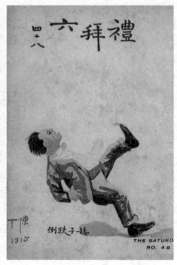

图6 丁悚，《礼拜六》1915年第42期、47期和48期封面画。

和"某都督之眼"（图5）。"某都督"指的是时任沪军都督的陈其美（1878—1916）。他因频繁出入风月场所，吃花酒，作风奢侈，还感染性病，舆论戏称其为"杨梅都督"。[19]当时，报纸对陈其美的事迹报道和评论甚多。"某都督"系列连载前两天，《申报·自由谈》还刊登了一篇讽刺陈其美的文章《杨梅都督传》（仿如《五柳先生传》体）。丁悚取报纸上戏谑陈其美的各要素，如"杨梅""金丝边眼镜""花酒和大菜"及"妓女"，绘制在漫画里，并用"尺子"形象地表达了对某都督脸皮厚的评价。"某都督"系列用笔简练，意象选取精当，文字（包括标题）和图像相得益彰，系列连载的形式又增强了表现力度，极尽讽刺之能。

　　丁悚的连续漫画实验，甚至跳出报纸版面，在杂志封面之间进行。《礼拜六》（1914—1916，1921—1923）是民初杂志潮中诞生的文艺杂志之一，主编为王钝根（1888—1951）、孙剑秋（生卒不详）、周瘦鹃（1895—1968）等，分前百期和后百期，共两百期。该杂志主打消闲和娱乐，一经刊出便大受读者欢迎，十分畅销。丁悚与《礼拜六》的主编和主要作家既

是朋友又是合作者，他为该杂志绘制了大部分封面，尤其是 20 世纪初的前百期。民初的通俗文艺杂志热衷于用女性作为封面，由于摄影还未普及，这些"封面女郎"多为手绘。丁悚善绘"新仕女画"和"百美图"，《礼拜六》的封面也以女性为主。

然而，在前百期的一众"花丛"中，三幅漫画（图 6）冒出，尤为醒目。1915 年，第 42 期封面画的是一个矮个子男人手持类似匕首的武器猛力刺进走在他前方的高个子男人腰股间，配文"矮子欺长子"。[20] 第 47 期封面画了一个高个子男人抬脚攒劲作踢人状，配文"长子把矮子一脚直踢到四十八期封面上去了"。[21] 接着，第 48 期封面就画了一个矮个子男人身体向后仰作跌倒状，配文"矮子跌倒"。[22]《礼拜六》第 47 期和 48 期的报纸广告为这两幅封面添加更多细节："长子吃足矮子的亏再耐不住只把矮子一脚踢到四十八期封面上去了"[23]"矮子跌倒爬弗起"。[24]

魏绍昌谈到第 47 期和 48 期封面时，称"这是丁悚玩的把戏，无非引人发笑罢了"。[25] 如此结论似乎有些武断。这三幅表面滑稽的漫画，实则内含深意，正如第 42 期封面丁悚署名所提示的那样，漫画意在"画讽"。当时第一次世界大战方兴未艾，日本对德宣战，双方争夺山东半岛的势力范围和权益，日本甚至向北洋政府提出"二十一条"，引发中国国民愤慨，反日情绪高涨。《礼拜六》多期以《国耻录》详细揭露日本侵略野心和国际反应，并连载《滑稽谈薮：矮国奇谈》暗讽日本为"矮国"。[26] 在这个系列漫画里，穿西装皮鞋的矮子是"小日本"，穿长袍（后短衫）布鞋的长子就是"大中国"。[27] 早年的研究只注意到第 47 期和 48 期封面的联结，而结合封面配文以及杂志的报纸广告，尽管人物穿着有区别，第 42 期也应该归入该系列。三幅连续漫画讲的是，矮子（日本）暗算长子（中国），长子（中国）忍无可忍反击矮子（日本）一脚，矮子（日本）倒地爬不起来，再无法行不轨之事。三幅与两幅的区别在于，前者展现了丁悚更复杂

的国族想象。如果只看后两幅漫画，读者可能会以为是长子主动出击，收拾了矮子，然而是长子被欺负到无法忍耐的地步，不得不进行反击。丁悚无疑希望长子踢倒矮子，但长袍布鞋和西装皮鞋的对比又似乎别添意味。

三、《新世界》中的"自由结婚"系列

上述例子显示，丁悚在连续漫画创作中进行了诸多尝试。"自由结婚"系列是其中又一力作。之所以将其作为重点考察对象，是因为该系列不但在视觉表达方面有所突破，还引发了读者、作家和其他漫画家的多方回应，提供了民初连续漫画生产、消费过程的一些重要线索。

《新世界》创刊于 1916 年 11 月，1927 年 3 月终刊，中间经历数次停刊和改名（《药风日报》）。《新世界》是最早的游戏场报，依附于上海的"新世界"游戏场。[28]《新世界》的首任主编孙玉声（1864—1940，名家振，别署海上漱石生），是《采风报》（1897—1900）、《笑林报》（1901—1910）的创始人，曾担任过《新闻报》、《申报》、《时事新报》（1911—1949）、《图画日报》等刊物的主要编辑，是经验丰富的报人。在他的主持下，《新世界》大受游客和读者欢迎，为游戏场报立下典范，成为后来游戏场报效仿的对象。[29]

《新世界》早期四开四版，第一版是"新世界"游戏场各娱乐设施的时刻表和项目名单，第二、三版是杂糅的文艺栏目，第四版以广告为主。如其他游戏场报，《新世界》虽然因游戏场报的属性主要用于宣传游戏场娱乐项目和刊发广告，但其第二、三版的文艺栏目某种意义上是游戏场报文人"载道"的平台；其中既展现了他们的文化趣味和意识形态，又反映了他们对时事政治、社会世态和新文化风潮"拐弯抹角"的回应。[30]

《新世界》的图画主任孙雪泥（1889—1965）是丁悚的朋友，他创办的生生美术公司早期也有丁悚的席位。[31] 为《新世界》操笔的画家有张丰

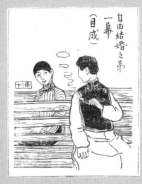

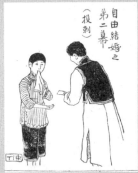

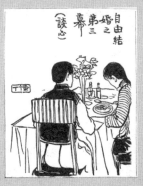

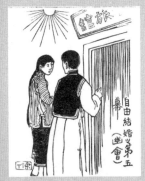

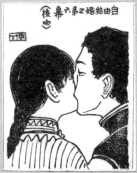

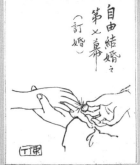

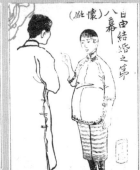

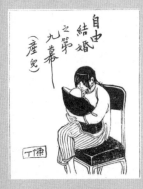

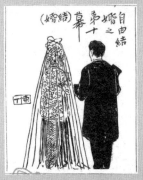

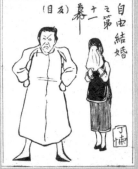

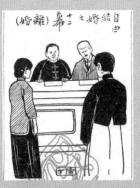

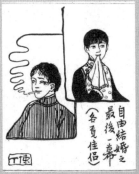

图 7 丁悚，"自由结婚"系列漫画，《新世界》1918 年 5 月 24 日至 6 月 6 日。

光、但杜宇、张光宇（1900—1965）、沈泊尘、钱病鹤、谢之光（1900—1976）、郑子褒（1899—1957）、陈映霞（1896—1966）、贺锐（1895—1981）等，多为丁悚同事、友人或学生。《新世界》的图像包括广告、栏目题头插图和漫画插图。漫画插图是《新世界》的主要图像，1920年以前的漫画插图，一般位于第二版或第三版中央，占据醒目位置。1917年至1919年的600多幅插图，内容各异，大致分为描绘或讽刺社会世相的漫画，各种姿态的美女肖像，"新世界"娱乐事物和人物的插图，以及植物、动物和风景速写。《新世界》刊登了许多系列漫画，如"上海之怪现状""海上女子新装束""上海之流行病""中国社会之现状""中国社会之腐败""新俗语""社会上不可少之人物""欧风东渐后上海妇女"等。

丁悚的"自由结婚"系列从1918年5月24日至6月6日每天在第三版连载，共14幅（图7）。该系列讲述了一对男女"自由结婚"的全过程："第一幕（目成）"，一对青年男女在类似剧场或影戏院的观众席上目光相接，一见钟情。"第二幕（投刺）"，男主递上名片，女主状害羞仍欣然收下。"第三幕（谈心）"，两人在西式餐馆边吃边聊。"第四幕（情话）"，男女主肩并肩、头靠头，看影戏约会。"第五幕（幽会）"，日头正盛，男主领女主来到旅馆，女主表情似茫然。"第六幕（接吻）"，男女主接吻。"第七幕（订婚）"，男主左手拖住女主右手，同时右手拿着钻戒正要套进女主的无名指。"第八幕（怀妊）"，女主肚子显怀，右手指着男主，面有愠色。"第九幕（产儿）"，女主独自一人坐在椅子上，怀里抱着婴儿。"第十幕（结婚）"，女主头顶婚纱，男主身着西服，举办婚礼，两人背对画面。"第十一幕（反目）"，男主叉腰而立，面目狰狞，斜睨女主，女主用手帕掩面，似在哭泣。"第十二幕（离婚）"，男女主提交了离婚申请，在中外法官的见证下离婚。"第十三幕（分飞）"，男女主各奔东西，男主似向女主的方向回看一眼，而女主似无留恋地走向

远方。"第十四幕（各觅佳侣）"，两人各寻新欢，笑容回到了他们的脸上，像又一个轮回。

"自由结婚"系列采用"幕"的标题，能让《新世界》的读者或"新世界"的游客直接联想到影戏（无声电影）的形式。自开业以来，"新世界"一楼的影戏院每天都会放两场影戏，来"白相"的游客和读者对此不会陌生。[32] 影戏院是推动男女主人公情缘发生发展的重要空间，如第一幕（目成）和第四幕（情话）就发生在影戏院里，而且应该就是"新世界"里的影戏院。西餐馆很有可能也位于"新世界"内。除了标题，丁悚还借用了电影语言进行创作，比如第六幕（接吻）和第七幕（订婚）的特写镜头（close-up），第九幕（产儿）的俯拍镜头（high-angle shot）。整套漫画如一个电影分镜（storyboard），每一幕都有镜头在场的感觉。

有几幕，丁悚还精心挑选了"拍摄"角度，以渲染某种氛围或情绪。比如第四幕（情话），"镜头"设置在男女主座位后方，朝向正在放映影戏的大银幕，黑暗的环境和大银幕的光亮对比使得情侣的身体成为剪影，靠在一起的头和并在一起的肩构成了一个爱心形状。而银幕上的文字，既是该幅漫画的标题，又可以当作正在放映的影戏内容，暗示蜜里调油、说着情话的男女主看着"自由结婚"的影戏，畅想"自由结婚"的未来。又如第十幕（结婚），"镜头"同样设置在男女主身后，从题目和衣着能判断这是婚礼的场景，但无法看到男女主的表情。从前几幅漫画的情节推断，此时他们的表情应该谈不上幸福和期待，因为不走寻常路（未婚先孕）的恋爱步骤，让他们之间产生裂痕，结婚已是不得已而为之。

麦克劳德认为，虽然（连环）漫画与动画（animation）都是按顺序排列起来的视觉艺术（visual art in sequence），但两者的基本区别在于动画是时间有序的而漫画是空间有序的，空间之于漫画一如时间之于电影（Space does for comics what time does for film）。[33] "自由结婚"

系列由于采用"单幅日更"的连载方式，在某种意义上获得了与电影一样的时间性，从一般连环画的空间有序转化成时间有序。因此，"自由结婚"系列比当时一个版面上讲完故事的连环画，更富悬疑色彩，更能调动读者"追更"的兴趣。另外，这种"单幅日更"的连续漫画，与每日连载小说的插图也不一样。前者的图像连续起来能独立讲述一个完整的故事，而后者每幅插图只是小说情节的一个"切片"，所有插图脱离文字组合起来很难产生完整的视觉叙事。"自由结婚"系列格与格之间的顺序不能打乱。或者说正是这样的排列顺序，才是丁悚想真正表达的观点，也是其引发小范围争议和讨论的原因。

四、回应与讨论

"自由结婚"系列连载到第七幕那天，《新世界》第二版的"邮电世界"栏目连续刊登了两条有关该漫画的读者"来电"：一则曰"连日自由女、文明男，假拆淌本部，叠开密议，闻关于丁悚先生所绘之（自由结婚）插图，有所抵制云（自有文明路电）（戆）"；一则道"本报所刊之自由结婚图插画，一般幕中人大起恐惶，现正着手调查绘至何幕为止，不日拟与丁慕琴先生交涉（文明自由路电）（花萼）"。[34] 待到漫画结束那天，"邮电世界"又刊出一条发自"乌有里"的"来电"："自丁悚先生，绘自由结婚图露布后，一般自由结婚之绮罗男女，将电声明，视为例外之野鸡自由结婚。并谓如此行动，直与商家之先行交易，择吉开张相类云。"[35]

读者缘何因为一套漫画而感到恐惶，并要与之划清界限？"自由结婚"观念自晚清西方女权思潮和国外女性典范引入，逐渐成为报刊讨论和小说创作的热门话题；"自由结婚"简单来说即反对"父母媒妁"的权威，提倡青年男女在恋爱和婚姻中的自由意愿；学界青年男女尤以"自由结婚"是尚，践行者多。[36] 丁悚也是"自由结婚"的支持者。早在1913年，《申报·自

由谈》连载了他的短篇小说《新婚之夜》（12月8日至11日）。这是"不善文辞"的丁悚少有的小说作品，描述了"旧俗结婚"和"新式结婚或文明结婚"的两对夫妇的新婚场景。彼时丁悚还是单身未婚，两个场景都是他"悬想所得"，他明显表现出对新式婚姻的向往："余念今日婚礼，渐就改良。设余不幸，先此数年而婚，则定情之夕，其野蛮之交际，岂不可笑。今则不然。及余婚时，社会必益开通，新郎新娘，必一改从前羞缩勉强之态度。"[37]

然而，随着"自由结婚"从观念变成实践，新问题层出不穷，致使那些"新旧兼备"的文人们对"自由结婚"的观感复杂起来。时任《自由谈》主编的王钝根，在丁悚《新婚之夜》结尾后有一段评论，颇具代表性："丁君作此，非漫为绮靡之辞，盖深有慨于近时薄俗。所谓自由结婚者，虽得免于旧俗父母专制之弊，然而矫枉过正，男女之交际，太无限制，遂致私奔野合，不以夫妻为重。国民之私德凌夷，家庭之幸福消失。甚或大家闺秀，识人不多，轻身相许，既订婚姻，以为无所不可，遂有始乱终弃，噬脐莫及者，岂不悲哉？故作者之意，深愿少年少女读此篇而知夫妻爱情之可贵，闺房之内，白头无间言。野草闲花，避之若将浼，庶几民德日高，而欧美之体风不难致矣。"[38]王钝根的评论暗示一些"自由结婚"的践行者，太过放纵，失却了自由的边界，抛弃了婚姻家庭关系中的私德、责任和忠贞。

"自由结婚"的夫妻不一定能平等、幸福地生活至最后，他们还可能以离婚收场。中国古代的离婚制度，包括礼教上的"七出"和法律上的"义绝"，现实中的离婚案多依据礼教上的规则来解决，女子通常属于弱势、屈从的一方。清末编制、民初沿用的《大清民律草案》开始用"离婚"一词作为法律用语，但及至民初的《中华民国民法·亲属编》，在离婚条款上仍是男宽女严。而且由于离婚历来被视为家庭丑闻，社会习俗与礼法倾向限制离婚，民初与离婚相关的律法也有此倾向。[39]民初的新文人们虽然

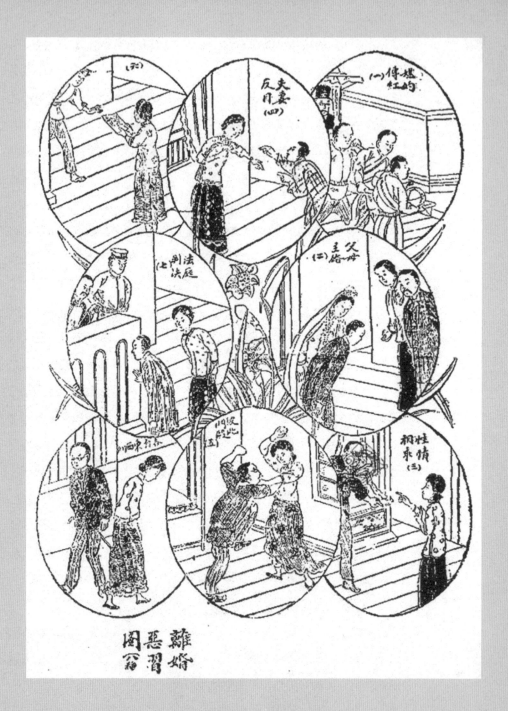

图 8 佚名，"离婚恶习图"，《家庭万宝全书（第三册）》，1918 年。

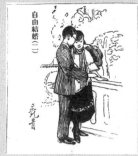
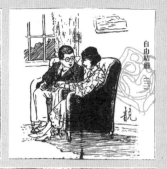
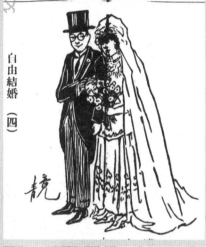
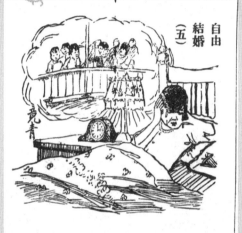
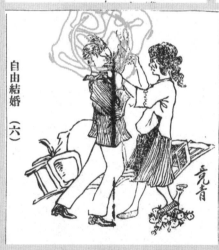
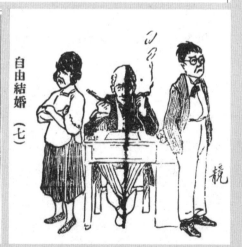

图 9 竞青，"自由结婚"系列漫画，《大世界》1923 年 12 月 3 日至 9 日。

支持"自由结婚",但对随之产生的放荡生活和离婚现象深感忧虑。

丁悚的"自由结婚"系列漫画发表的同年 12 月,上海中华图书集成公司出版了《家庭万宝全书(全六册)》,鲁云奇(生卒不详)编辑,王钝根、童爱楼(生卒不详)、杨尘因(1889—1961)、张冥飞(生卒不详)等参与写作。[40] 该书第三册第五编的主题为"结婚法",其中署名"次山"的作者撰写了短文《论离婚之恶德》,批评了那些因有离婚这条退路而草率结婚、反复无常、朝三暮四的现象。[41] 这篇文章的两页后,刊登了一组连环画形式的"离婚恶习图"(图 8),以八格漫画描绘了一对夫妻从"媒妁传红""父母主婚""性情相乖",到"夫妻反目""彼此斗殴""离婚申请""法庭判决""各奔东西"的全过程。[42] 在这本家庭宝典中,离婚无论在文字上还是视觉上,都被表现成是"恶"的。

与"离婚恶习图"的结局相似,"自由结婚"系列漫画中的主人公最后也以离婚收场。但两种婚姻的出发点不同,"离婚恶习图"是"父母 – 媒妁"主导的旧式婚姻关系,而"自由结婚"描绘的是新式婚姻关系。然而青年男女追捧为进步婚姻关系的"自由结婚",落得与他们所反对的旧式婚姻关系一样的下场。丁悚没有用文字直接劝诫青年男女,他采用某些视觉元素不动声色地传达了自己的观点。比如从第一幕到第六幕,场景数度转换,男女主衣服却没变,暗示二人恋爱关系发展之迅速,甚至可能在一天内就完成从陌生人到裸裎相对的进度。并且,前文提到漫画某些场景设置在"新世界"的可能性,以及画面构图的镜头在场,让混迹游戏场的读者有种被窥视的感觉,好像丁悚画的就是他们的故事。无怪一众读者会感到恐惶,害怕追求"自由结婚"的自己被当作"野鸡自由结婚",起来抵制漫画,与漫画中的行为划清界限。

丁悚的"自由结婚"系列漫画受到文人编辑和画家们各种形式、直接或间接的声援。就在刊登抵制"来电"的当天同一个版面,(杨)尘因在"言

论世界"栏目发表了《自由……文明》的评论："自由女、文明男，皆时髦大好老也。兹闻因本报之插画，欲起而与慕琴先生，兴游戏之交涉……慕琴先生之有朋，闻者咸为之惬然，余独为先生贺。无故，盖若自由女来，听其自由可耳，脱文明男来，矣听其文明可耳。此类便宜事，欢迎不暇，奚惧为，亦奚拒为？"[43] 另外，"邮电世界"栏目虽刊登的是读者"来电"，但这些"来电"须假编辑之笔发出。很多时候编辑会进行游戏般的二次创作。像投诉丁悚漫画这两条，编辑用"自由女、文明男""拆淌本部""一般幕中人"来指投诉者，并且注明这些投诉来自"自由文明路"，不无调侃、戏谑之意。[44] 漫画完结当天的"言论世界"，尘因又发表了相关评论："男女婚姻，人之大伦。婚姻而可以自由，诚哉良好事也。奈何结婚反面，而有离婚。结婚既可自由，离婚乌可不自由哉？于是一般绮罗男女，朝秦暮楚，结离自由。枕席未温，已尹邢相背，何尝结露水姻缘。兰因喻之若野鸡，虐而谑矣。"[45]

"自由结婚"漫画引发的风潮还越出"新世界"及其舆论场，借着丁悚的名气和人脉扩散至其他报纸。1918 年 9 月 12 日和 13 日，姚民哀在《先施乐园日报》的"游戏场"栏目，发表题为《自由结婚八比文》的文章，上下两篇。"八比文"即八股文。其时，《先施乐园日报》的主任编辑是周瘦鹃，该报聚集了很多丁悚相熟的文人作家，他自己也为该报提供画稿。姚民哀以丁悚的"自由结婚"系列漫画和钱病鹤的"自由结婚之正反面观"画作为引子，陈述他对"自由结婚"的看法。[46] 八股文是一种自由少有、限制很多的文体，姚民哀用八股文写"自由结婚"，颇具游戏式的讽刺。

更有趣的是，1923 年 12 月 3 日至 9 日，另一份游戏场报《大世界》连载了署名"竟青"的画家画的"自由结婚"系列漫画，共七幅（图 9）。令人无法知晓这位竟青是否受到过丁悚漫画的启发。《大世界》这组漫画的题目、连载方式和部分内容，与丁悚的"自由结婚"系列几乎一模一样，

都描绘了一对男女从自由相识、自由结婚到产生矛盾、大打出手、最后离婚各奔东西的过程。然而，竟青的作品无论在绘画技法、画面构图还是情节设置、作品立意等方面，都不及丁悚。"单幅日更"的连载方式，并未与故事情节相得益彰。如果将竟青的"自由结婚"七幅漫画全并置在一个版面上，其更像前文提到的"离婚恶习图"，而非丁悚的漫画。

结语

一般认为 20 世纪 30 年代是中国连环漫画发展的黄金时期，鲁少飞的"改造博士"、叶浅予的"王先生"和"小陈"、张乐平的"三毛"、黄尧的"牛鼻子"、梁白波的"蜜蜂小姐"等，都是让当时甚至现在的读者耳熟能详的漫画人物。[47]鲁迅也在积极引进外国优秀木刻连环画期间，写下《"连环图画"辩护》的文章，认为"连环图画不但可以成为艺术，并且已经坐在'艺术之宫'里面了"。[48]

受到鲁迅引入的木刻连环图画故事《一个人的受难》[麦绥莱勒(Maserre)作，鲁迅序，上海良友图书公司，1933]及鲁迅认为连环画"'懂'是最要紧的"观点的启发[49]，王敦庆陈述了他所认为的连续漫画的产生过程：

> "漫画家根据上述的出发点（作品单纯化，教育大众），把含有时间连续性的画材，像短篇小说、独幕剧、电影脚本那样，用文学的叙述方法结构起来。在选择其主人公的瞬间，在表现其主人公的技巧上，他们一点儿也不肯扬弃漫画的本质；在分幕上或分图上，他们比小说家、剧作家对于自己的题材布局还观察得锐敏些，还组织得简洁些；有时更以对话或说明文来匡助图画，以便很经济地把一套连续漫画的最亮点呈现出来。因而连续漫画

也可以说是使任何观众都易于欣赏的图画小说、图画戏剧；同时漫画家便如此一变而为千手观音了——画家、小说家和剧作家的三位一体的人物。"[50]

丁悚的"自由结婚"漫画正符合上述提法。然而，此时在一众走向艺术化、国际化的漫画家和漫画作品中，丁悚的风格已然"落后"。很难有人想起他十多年前在报刊上游戏般的却也具有突破性的连续漫画实验。

1918 年，丁悚的"自由结婚"系列连载完结后不到十天，《新青年》刊登了易卜生（Ibsen）的《玩偶之家》（*A Doll's House*）（罗家伦、胡适译，剧名翻译成《娜拉》）。"娜拉的出走"被沈雁冰誉为是"中国近年来常常听得的离婚问题的第一声"。[51] 五四新文化运动将婚恋问题的讨论焦点从"自由结婚"转移到了"自由恋爱"和"自由离婚"上。[52] 而丁悚这组最富实验性的连续漫画，则成为"自由结婚"这个时代观念新旧更迭时的一个被遗忘的视觉注脚。

• 1. 毕克官，黄远林．中国漫画史 [M]．北京：文化艺术出版社，2006：50-53；甘险峰．中国漫画史 [M]．济南：山东画报出版社，2008：75-79．

• 2. 上海图书馆．老上海漫画图志 [M]．上海：上海科学技术文献出版社，2010：5-24．

• 3. 实际上这些解释的词语，不论是中文与中文之间（如"人物讽刺漫画"和"卡通"）、英文与英文之间（如"caricature"和"comics"），还是中文与英文之间（如"连环画"和"comics"），都无法直接区分或对等起来。因为这些词语的疆界本身也是模糊、流动、变化的。只能说，在某些场合它们可能会用以互相解释彼此。而在学术研究中，需要更严格的工作定义，尽管很多时候吃力不讨好，且"逸出"定义之情况不断发生。感谢高鹏宇博士在"漫画"这个词语的定义上给笔者的启发。

• 4. 甘险峰．中国漫画史 [M]．济南：山东画报出版社，2008：2-4．

• 5. 罗家伦主编．警钟日报（第 1 册）[M]．台北：国国民党中央委员会党史史料编纂委员会，1983:311．

• 6. 丰子恺．漫画创作二十年（随笔）[J]．中外春秋，1943：10-12．

• 7. 王敦庆．漫画的类别 [J]．时代漫画，1935:21 期．"浪省事漫画"是《时代漫画》的一个栏目，指奇思异想的漫画（编者．迎新的话 [J]．时代漫画，1935，24．）

• 8. 施蛰存．谈"漫画" [A]．原载陈子善，徐如麒编选．施蛰存七十年文选 [M]．上海：上海文艺出版社，1996：892-894．

• 9. 同注 4，第 1-2 页。

• 10. Christopher G. Rea, "'He'll Roast All Subjects That May Need the Roasting': Puck and Mr Punch in Nineteenth-Century China", in Hans Harder and Barbara Mittler, ed., Asian Punches: A Transcultural Affair, Heidelberg: Springer, 2013:389-422; Chou Fang-mei, The Pen Is Mightier Than the Sword[J], Journal of the Royal Asiatic Society Hong Kong Branch, 2019, 59: 148-174.

• 11. 王敦庆．中国漫画史料的片断之一：介绍上海最老的一本幽默杂志 [J]．独立漫画，1935:2．

• 12. 黄茅．漫画艺术讲话 [M]．上海：商务印书馆，1943：23．

• 13. 谢缵泰，字圣安，号康如，祖籍广东省开平人，出生于澳大利亚。1887 年回香港，入皇仁书院读书。1892 年与杨衢云组织爱国团体辅仁文社。1895 年加入兴中会，参与组织广州起义等反清活动。第二次准备攻占广州的起义失败后，谢缵泰转而进入报界，批评朝政，鼓吹革命。（章开沅．辛亥革命辞典 [M]．武汉：武汉出版社，2011：409．）

• 14. 关于《时局图》的讨论，参考刘家林．《时局全图》及其作者小考[J]．新闻知识，1991，2: 40-41；王云红．有关《时局图》的几个问题 [J]．历史教学，2005，9: 71-75；Rudolf G. Wagner, China "'Asleep' and 'Awakening.' A Study in Conceptualizing Asymmetry and Coping with It", Transcultural studies, 2011, Vol.2 (1), pp.4-139；程方毅．语境较之与媒介跨越 [J]．史林，2021，4: 73-86．

• 15. 首先要说明的是，单个关键词的数据是"正文"项和"图片"项笔数的总和。其次，这个数据会根据"全国报刊数据库"所具体订购的子数据库不同而变化，所包含的子数据库越少，数据可能就越小。最后，只以"滑稽画"和"讽刺画"为搜索关键词其实非常粗略。因为很多讽刺画不会冠以"讽刺画"的名称，滑稽画同理。所以这种数据对比很粗糙，只能作大概观。（搜索日期 2021 年 10 月 16 日，数据库是授权复旦大学的"全国报刊数据库"。）

• 16. 读者如有机会翻刊清末民初载有漫画的画报时（或浏览数据库时），可能会发现有些漫画看起来不在一个版面上，需要翻页（电脑上浏览也是分两页）。它非除的有的连环画确实分不同版面登载的情况，但也有可能它们本是一个版面。早期随大报赠送的图画附张通常是整版单面，读者拿到读完后，可以将图画附张对折（无内容在里，有内容在外）按线装书的形式装订成册，以便保存、收藏。所以在浏览的时候，看起来就像在两页或两版。

• 17. 斯科特·麦克劳德．理解漫画（第 3 版）[M]．万旻，译．北京：人民邮电出版社，2015: 20. 这个定义的原文是 "comics (Kom'iks)n. plural in form, used with a singular verb. 1. Juxtaposed pictorial and other images in deliberate sequence, intended to convey information and/or to produce an aesthetic response in the viewer." (Scott McCloud, Understanding Comics: the Invisible Art (New York: HarperPerennial, 1994), pp. 20.

• 18. 丁悚"亦玩亦专"的文化性格参考陈建华教授在刘海粟美术馆的讲座"亦玩亦专—丁悚与民国初年的海上画风"（2017 年 5 月 7 日）

• 19. 林言椒，李喜所主编．中国近代人物研究信息 [M]．天津：天津教育出版社，1989:371-394．有观点认为陈其美出入烟花之地有可能是为革命活动做掩饰。也有观点认为关于他

的不堪消息，有可能是政敌为了构陷他捏造的。

- 20. 封面 [J]. 礼拜六, 1915, 42.

- 21. 封面 [J]. 礼拜六, 1915, 47.

- 22. 封面 [J]. 礼拜六, 1915, 48.

- 23. 礼拜六四十七期 [N]. 申报, 1915-4-24（14）.

- 24. 礼拜六四十八期 [N]. 申报, 1915-5-1（14）.

- 25. 郑逸梅. 旧杂志的形式 [A]. 原载郑逸梅随笔, 哈尔滨: 黑龙江人民出版社, 1988: 27-28.

- 26. 赵孝萱. 鸳鸯蝴蝶派新论 [M]. 台湾: 佛光人文社会学院, 2002:158-159.

- 27. 同注 26.

- 28. "新世界"游戏场 1915 年开业, 位于静安寺（今南京西路 4 号）西藏中路口坐西北朝东南, 由黄楚九 (1872--1931) 和经润三合资创办。黄楚九还是之前"楼外楼"、之后"大世界"游乐场的创办人。（《上海文化艺术志》编纂委员会, 《上海文化娱乐场所志》编辑部主编. 上海文化娱乐场所志 [M]. 白云印刷厂, 2000: 251-252, 320-321. ）

- 29. 连玲玲. 出版也是娱乐事业: 民国上海的游戏报 [A]. 原载连玲玲主编. 万象小报: 近代中国城市的文化、社会与政治 [J]. "中央研究院"近代史研究所, 2013: 65-105. 《新世界》后来换过几任主编, 有郑正秋、奚燕子、周剑云等等。

- 30. 同注 29.

- 31. 丁慕琴. 惧内美术画家: 孙雪泥有季常癖 [N]. 东方日报, 1944-8-31（3）.

- 32. "自由恋爱"系列连载期间, "新世界"一层每天"五点至六点半"和"十一点半至一点"放映影戏。（影戏时刻 [N], 新世界, 1918-5-24（1）. 放映时间会有变化。

- 33. 同注 17, 第 7 页。

- 34. 戀. 连日自由女文明男……[N]. 新世界, 1918-5-30（2）; 花尊. 本报所刊之……[N]. 新世界, 1918-5-30（2）.

- 35. 兰因. 自丁悚先生绘……[N]. 新世界, 1918-6-6（2）."野鸡自由结婚"里的"野鸡"指的是妓女, 且是最下等的妓女。

- 36. 夏晓虹. 晚清社会与文化 [M]. 湖北教育出版社, 2001: 296-310. 黄湘金. 小说内外: 清末民初新女性"自由结婚"观念的发生 [J]. 汉语言文学研究, 2014, 2: 89-96.

- 37. 丁悚. 新婚之夜 [N]. 申报, 1913-12-11（14）.

- 38. 王钝根. 新婚之夜（三续）: 钝根曰丁君……[N]. 申报, 1913-12-11（14）.

- 39. 杨联芬. "自由离婚": 观念的奇迹 [A], 原载杨联芬. 边缘与前沿: 杨联芬学术论集 [M]. 北京: 新星出版社, 2018: 220-238.

- 40. 家庭万宝全书 [N]. 申报, 1918-11-1（14）.

- 41. 次山. 论离婚之恶德 [A]. 原载鲁云奇编. 家庭万宝全书（第三册）[M]. 上海: 中华图书集成公司, 1918: 93.

- 42. 离婚恶习图 [A]. 原载鲁云奇编. 家庭万宝全书（第三册）[M]. 上海: 中华图书集成公司, 1918: 95.

- 第六格漫画的文字可能写在女子呈递的文件上, 看不清楚, 只能按剧情猜测是"离婚申请"。

- 43. 尘因. 自由……文明 [N]. 新世界, 1918-5-30（2）.

- 44. 同注 34. "拆滃"指的是拆白和滃白（又称滃牌）。拆白指用引诱手段诈取财物的流氓行为, 拆白的团体或个人叫作拆白党。滃白或滃牌指女拆白党或私娼。

- 45. 尘因. 自由结婚……野鸡[N]. 新世界, 1918-6-6（2）

- 46. 据姚民哀言, 钱病鹤的"自由结婚之正反面"画刊登在《上海画报》上。这里的《上海画报》指的是 1918 年 8 月, 由钱病鹤、但杜宇和徐枕亚主编的一份石印画报。从当时的报纸广告推断, 从 8 月到 12 月共出三期。目前无实物可观。

- 47. 同注 4, 第 131 页。

- 48. 鲁迅. "连环图画"辩护 [J]. 文学月报, 1932, 1（4）: 33-35.

- 49. 鲁迅. 连图画琐谈. 原载鲁迅. 且介亭杂文 [M]. 上海三闲书屋, 1937: 26-28.

- 50. 王敦庆. 漫画的理论与实际之一: 谈连续漫画 [J]. 时代漫画, 1934, 9. 王敦庆的"连续漫画"即连环漫画, 非本文讨论的广义的连续漫画。引文括号里的注释为笔者所加。

- 51. 沈雁冰. 离婚与道德问题 [J]. 妇女杂志, 1922, 8（4）: 13-16.

- 52. 杨联芬. "恋爱"之发生与现代文学观念变迁 [A]. 原载杨联芬. 边缘与前沿: 杨联芬学术论集 [M]. 北京: 新星出版社, 2018: 163-193.

艺术、罗曼司与视觉消费
——浅谈《上海画报》（1925—1933）的摄影作品

戴思洁

　　《上海画报》刊行于 1925—1933 年，由鸳鸯蝴蝶派文人毕倚虹创办，有"画报派"[1] 小报之称。作为一份以小报文人为主要创作团体的画报，《上海画报》虽不免流露出对旧式思想的温存，但另辟蹊径，以艺术性为标榜，尤重西方美术与摄影艺术，呈现出锐意求新的面貌。

　　该报创刊号的封面图片即选用了一幅上海美术专门学校（以下简称上海美专）的人体写生课堂摄影照片。[2] 这幅图片紧挨报眉，占据了第一版逾四分之一的面积，在一片文字的环绕之中无疑极其出挑，能在读者看到的第一眼就抓住他们的视线。画面中，一位女性裸体模特侧首展臂，静坐在较远处的高台上；五位学生背对着镜头，三两分散在高台周围，或坐或站，仔细观察裸模的姿态并在面前的画板上描摹。进一步观察这几位学生的服饰，可以看到，有三位身穿长褂，理着干净利落的板寸头，应当是男学生无疑；而另两位上身着倒大袖设计的小袄，下身着黑色长裙，是典型的民国女学生着装，可见为女学生。

　　除却方才提到的六人，画面中还有一位男子，他直立在裸模所坐的高台前，衣着看不真切，但与几位学生的服饰不甚相同，似是穿着衬衣，打着领结，外披风衣，一副西式打扮。他的双手插在风衣口袋里，两眼直直

图1 上海美术专门学校人体写生科摄影

地望着镜头，看向阅报的读者，仿佛是在昭告着他不同于在场其他人的身份，又微微透露出几分倔强的神气。他正是上海美专的创办人之一——刘海粟。

《上海画报》文字说明中对刘海粟大力推行人体写生的举动大加赞赏，"社会中腐旧之人物，颇加非难，刘氏不为浮言所摇动，毅然进行，使美术界呈一种新气象，皆刘氏力也"。然而社会对人体写生的偏见并不会轻易消除，"外间不察，对模特儿一事，犹多怀疑，甚至造作种种谣言，致多误会者"。[3] 因此《上海画报》特地刊登了上海美专人体写生课堂的照片为其正名，而选择这幅照片作为创刊号的封面，也鲜明地表达了《上海画报》的立场——关注文艺、推广艺术。

在《上海画报》创办早期，刘海粟常以"艺术叛徒"的身份登报。根据刘的叙述，某女校校长不满其将人体写生作品列入上海美专成绩展览会，并斥责他："刘海粟真艺术叛徒也，亦教育界之蟊贼也，公然陈列裸画，大伤风化，必有以惩之。"刘对这一负面评价不以为然，在他看来，只有"不断奋斗，接续创造，革传统艺术的命"[4]的艺术家才可算作"艺术叛徒"，

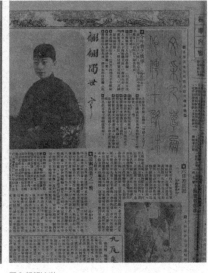

图 2 烟草美人　　　　　　　　　　图 3 翩翩浊世　　　　　　　　　　图 4 艳秋倩影

而推广人体写生正是革新之举，因此，他乐为"艺术叛徒"。

笔者在《上海画报》中还看到过一幅女子抽烟的摄影。有趣的是，这位女子身穿长衫大褂，头顶瓜皮帽，显然是在扮演男性。她跷起二郎腿，舒适地坐在红木靠椅上，右手夹着一支香烟，头稍稍侧过，眼神直接望向镜头。照片附上的简短文字表明这位女子是一名叫作富春楼的当红妓女。[5]

富春楼原名徐凤珠，姑苏人氏，后寄居海上，艳名远播，与众多文人交好。她在《上海画报》上时常露面，前后达十数次，其中有四次作为封面女郎亮相，曝光率甚至超过了一些电影明星。袁世凯的次子袁寒云对此女非常迷恋，曾多次赠诗、赠联以表白心意，"愿作妆台吏，逢迎独尔怜"，[6]当真是喜欢到"发魇"了。[7]该女曾身穿袁寒云的长褂留下一影，袁氏欢喜异常，题词曰"翩翩浊世"，[8]并托《上海画报》刊出。在近代中国，妓女扮男装是一种相当普遍的操作，其隐含的是对父权的挑战及对男性的挑逗，可能对于男性而言，能比妓女更具性诱惑力的就只有不服从传统规训的妓女了。

富春楼之外，《上海画报》还刊载过大量名妓的照片，艳秋老四便是一例。她的倩影在创刊号中就得以亮相。据报道，艳秋曾读过几年书，识得一些英文。军阀张宗昌对她一见倾心，想要纳其为妾，却被艳秋一口拒绝。[9] 报纸所刊登的照片是她赠予相好的信物。这幅照片毋宁说是一张贴有照片的卡片。艳秋的摄影处于卡片的正中央，她身穿长衫袄裙，脚踩尖头鞋，两手各抓着一片袄裙裙门，做出鸟类展翼的姿势。照片之外留有一圈较窄的边框，卡片四周有较多留白空间。卡片左上角书有"艳秋倩影"四字，卡片正下方则印有上海汇芳照相馆的商标。卡片左侧题了一串小字，因字迹太小而无法辨认，右侧则写了几行英文，摘抄如下："To my dear darling, from your loving Yanny Chow."这表明这张卡片的确是艳秋赠予相好之物。其实，妓女将照片赠送给恩客的行为在清末就已常见。《游戏报》曾载："近来照相馆日兴月盛，而海上尤多，其生意之所以畅旺者全赖妓女。每一客必照一相，迎新送旧，一年不知照凡几也。"[10] 妓女赠送相片的行为一方面是为了感谢恩客，维持两人的情谊；另一方面也是希望照片为他人所见，向他人宣传自己。艳秋老四的这幅照片可能正是通过这样的方式流出的。

虽为一代名花，艳秋老四最终还是选择从良嫁人，而她的丈夫是名伶黄玉麟。黄在《上海画报》中有过几次露面。第一次亮相时两人尚无婚约，对他的介绍也是简单的"伶人黄玉麟"，但在两人完婚后，对他的介绍变成了"已偶艳秋老四之黄玉麟"。公众对他的认知已经从名伶转变为名妓的丈夫。同样的身份转变也发生在艳秋老四身上，在一则花边新闻中，标题直接以"黄玉麟夫人"指称艳秋老四，甚至没有提及她的花名。如此看来，两人借助彼此的名声增加了自己的认知度，形成了社会资源的共享。

纵观《上海画报》中刊登的名伶照片，以"京剧四大名旦"——梅兰芳、荀慧生、程砚秋、[11] 尚小云四人最多。此外，由于传统的性别隔离制

度开始松动，坤旦开始活跃于公众视野中，雪艳琴、新艳秋等人都是该报乐于报道的女伶。

《上海画报》十分支持坤旦，曾任该报主编的周瘦鹃曾在一篇报道中说："男子扮女子，即使扮得尽善尽美，总觉得扭扭捏捏的，有些儿肉麻，远不如女子扮女子的妙造自然，毫无做作。"他还更进一步猛批传统的性别隔离制度，认为这是"中了几千年来吃人的礼教的毒"。[12] 该报主创之一张丹斧也曾在该报中表明立场，对社会中一些关于坤伶的负面评论加以批驳："放诞风流，仅关私德……若指为艺术之累，斯真学究竖儒之腐见。"[13] 尽管周瘦鹃等人向来被认作守旧的传统文人，但就此事而言，他们的态度与立场非常鲜明，的确拥有相当新式的思想。

然而，《上海画报》呈现的名伶图像拥有更为复杂的面向，该报曾多次刊出坤伶女扮男装的照片，尽管其中含有戏剧艺术的成分，但难免让人想起妓女扮男子的例子来，给人以一种暧昧的想象空间。

《上海画报》曾刊登过一幅坤伶新艳秋分饰男女两角扮相的照片，照片取名为《迷离扑朔》，[14] 意指新艳秋的男女扮相各具神韵，令人分辨不出她的真实性别。张丹斧评论此照"忽男忽女的新艳秋恨不一口水完全把她望肚里吞"，[15] 这样的表述分明是带着情欲的，虽然是戏剧扮相摄影，但在一些读者眼中却是赤裸裸的挑逗。如此看来，坤伶的摄影竟和妓女艳影没有什么分别。

男、女装不断变换的坤伶引人遐想，女装扮相的坤伶更易让人想入非非。在《迷离扑朔》同一期报纸中，一图旁，还刊登了一幅雪艳琴的盘丝洞蜘蛛精扮相的照片。[16] 照片中，雪艳琴侧身转腰，双臂作翼状展开，双眼望向镜头，眉目间含有笑意。张丹斧评价这幅照片的言论较《迷离扑朔》更为露骨："雪艳琴的蛛丝精，分明是水月观音化身。我恨不得做唐僧，更恨不得做猪悟能。她吃我一块肉，我情愿不取经；她和我成了亲，我直

5 迷离扑朔　　　　　　　　图 6 雪艳琴之盘丝洞　　　　　　图 7 驾言出游

要上高家庄去离婚。"[17]这样的笔法明显是带有玩笑的意味的，虽是夸张的玩笑话，但是字里行间的确流露出对于坤女伶的性幻想。这或许也是一部分读者在阅报时的想法。

　　这些名伶的照片有很多都是由名伶自己寄送至《上海画报》的编辑手中。在"名女优号"特刊中，该报主创之一黄梅生称："有不少坤角经本报的丹翁、瘦鹃、空我、舍予一捧而大红特红，已得捧的固然要求继续，而未得捧的，更希望一捧，因此本报收到不少南北名坤角的小照。"[18]这番话交代了《上海画报》部分名伶摄影的来源，也体现了名伶与记者之间的合作共赢关系。

　　欣赏戏剧在近代中国是一种重要的消闲方式，高普及度使得戏剧名伶拥有极高的关注度。电影明星也不遑多让，这一点尤其体现在女明星身上。在公众的认知中，女明星"穿好的，吃好的，走出来没有一个人不欢迎她"，[19]万众瞩目的她们自然也能在《上海画报》中得到较高的曝光。

　　明星张织云曾有一期登上《上海画报》的封面。[20]照片中的她有一头微微卷曲的长发，眉目精致，嘴角含笑，双眼望向镜头；头戴一顶造

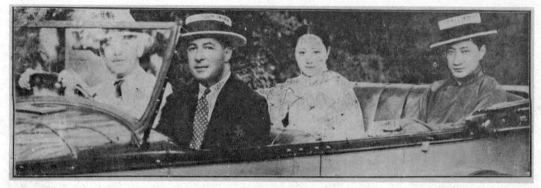

图 8 汽车大家马迪君及王季梅六公子宣景琳女明星车中之影

图 9 从左至右依次为：临别纪念中尚小云之新装、陆小曼女士新装、雅秋五娘试衣摄影

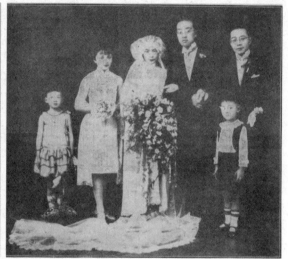

图 10 李祖法君与唐瑛女士新婚摄影

型夸张的帽子，帽子上拢着长长的薄纱，垂至腰侧，她身穿一条及膝的裙子，跷着二郎腿坐在一辆宽敞的黄包车上，似要出游。照片一侧介绍张织云的文字称其为"未来之电影皇后（？）"。这一个问号颇有意思，不知意欲何为，或许只是为了表达一种不确定性，然而这一称号的确展露了几分张在电影事业上的野心，她在照片中悠然自得的坐姿似乎也在印证这一点。

时装与黄包车都是近代摩登生活的一种标志，只有拥有钱财与地位

的人才有资格享受,这幅照片隐含的消费性不言而喻。然而在二十世纪二三十年代的上海,黄包车已经不时兴了,汽车取而代之成为最时髦的出行工具。

女明星宣景琳就有一幅乘坐汽车的照片登上了《上海画报》。[21] 她与一名头戴西式礼帽、身穿中式长袍的男子并坐在敞篷汽车后排,这名男子是海上名画家王一亭的六公子,也是宣的丈夫。汽车前排则坐着一位西装革履的外国人以及一名司机。根据照片旁的解释文字来看,外国人名叫马迪,在上海开了一家汽车公司,专卖来自美国的汽车,这幅照片便是他将汽车交付给宣景琳夫妇时留下的合影。解释文字通篇对马迪的汽车赞不绝口,颇有为其宣传的意味,或许摄影就是为了做广告,借助宣景琳夫妇的名人效应增加公众对马迪汽车的认知度。尽管如此,这幅照片仍向读者展现了上流社会才能享受的生活。

拥有高知名度的名妓、名伶与女明星极易被各类品牌关注,成为其打响名号的绝佳宣传工具。专制女士成衣的云裳公司便是一例。细数《上海画报》中与云裳公司相关的消息,可以发现不少名人——名伶尚小云、名媛陆小曼、名妓雅秋五娘——都曾身穿该公司的新衣为其站台。[22]

云裳公司的后台非常强大。名媛唐瑛是主事者,徐志摩、陆小曼、周瘦鹃等鼎鼎有名的人物都是该公司的董事会成员,许多名人的太太、女儿也认了股。众多社会名流的加入为云裳公司的出品审美及质量打了保票,也使云裳公司能够调动多方力量进行宣传,反映了当时各个社会阶层的力量联合,而促成这种联盟的,归根结底,还是在于唐瑛的傲人家世。

唐瑛的父亲唐乃安是沪上名医,兄长唐腴胪担任宋子文的机要秘书,第一任丈夫李祖法出身沪上巨贾家庭,前上海县县长李祖夔是其兄弟,两家的影响力遍及政、经两界。李、唐二人举办婚礼时,沪上名流云集,济济一堂,不下数百人。《上海画报》特意辟出一整版的版面报道此事,

图 11 《上海画报》第 575 期封面　　　　　图 12 《文华》第 9 期封面　　　　　图 13 孙桂云女士，《良友》第 119 封面图，1936 年 8 月

对婚礼仪式与往来宾客做了非常详细的描写，为读者展现了一幅上流社会的交游图景。两人的结婚照位于版面的右上方，占据了整版将近三分之一的面积。[23] 同版之中还一并刊登了画家江小鹣赠予新人的富贵花画作，以及唐瑛手书的扇面与手作的锦墩等新婚之物。除此之外，这期报纸的封面图片是唐瑛的单人婚纱照。大量与李、唐新婚相关的内容，既表达了社会各界对新人的祝福，也从侧面反映了唐瑛的交游之广、人脉之众。

　　《上海画报》刊登过许多结婚照，这些新人大多有一定的社会地位，他们愿意将照片刊登于报纸之上，无疑是想将喜讯告知给更多人，分享自己的快乐。而结婚照的背后，反映的是夫妻双方社会资源的融合与共享。正如唐瑛能以一己之力拉拢数十位海上名流参股云裳公司，这种巨大的号召力仅凭她一人的家庭背景与个人魅力是无法完成的，而有了她的丈夫李祖法的家庭做支撑后，与唐瑛合伙做生意就稳妥了不少，因而云裳公司才能拥有众多名人为其背书。这背后反映的是社会各方势力的紧密联系，无

论是小报文人，还是名妓、名伶、明星与名媛，都是在近代社会中新兴崛起的力量，他们的联结表明传统社会的精英秩序已被打破，新的社会结构正破土而出。

虽然《上海画报》刊载的内容多关艺术与风月，但是新闻内容从未缺位，体育新闻占据了相当大的篇幅，尤重女子体育。

事实上，对于体育的关注是近代身体政治学的体现。在时人看来，"中国最大的问题，是身体的问题……要想中国的农工商发达，非重生中国的身体不可。能重生身体，那自然科学，才有产生的机会"。[24] 国民身体素质与国运紧密联系，同时随着性别解放的思潮兴起，女性同男性一样，都肩负着复兴民族的重任。当时以培养女子运动员而闻名国内的两江女子体育专科学校长陆礼华曾说："世间唯有健康上进的民族可以做人类的主人，男女间也要有同样健全的体魄和智能，才能达到真正的男女平等。"[25]

《上海画报》中便出现了大量这样巾帼不让须眉的女性运动健将，其中最受关注的非孙桂云莫属。在1930年举办的全国运动会中，她以打破全国女子短跑纪录的佳绩吸引了众多媒体的关注，不仅获得《申报》等大报的大力宣扬，《上海画报》一类的小报也对其不惜溢美之词。尽管在指导教练黄树芳看来，孙"仅经短时期训练而成绩平平"，[26] 但仍无碍于这位来自哈尔滨的"东北女杰"[27]成为全国媒体追捧的明星。一时之间，孙桂云的照片和故事在各报刊载。

在《上海画报》的封面中，[28]孙桂云穿着印有哈尔滨字样的短袖运动服，双手置于背后。她留着一头利落的短发，向镜头露出了一个大大的微笑，看样子应当是在运动会现场照的相。虽然没有化妆，也没有华服，但她的笑容无疑拥有极大的感染力。

同月，《文华》杂志也将孙桂云作为封面女郎，这幅照片运用四色彩印，精美异常。[29]不同于《上海画报》的半身照，《文华》选用的是全身照。

孙桂云双手抱膝，手臂细长紧致，坐在开满小花的草坪上。对比《上海画报》的封面，她的发型还是那头利落的短发，但梳理得非常整齐；笑容依旧灿烂，但面目精致了不少；上衣依旧是那件印有哈尔滨字样的短袖运动服，但显露出原本的鹅黄色色泽。孙桂云下身穿着一条黑色运动短裤，她的脚上似是穿着一双长袜的，但是她特意将其卷下，方便展示流畅紧致的腿部线条。

显然，《文华》杂志的封面比《上海画报》的封面精致许多，尽管孙桂云在两幅照片中的衣物一致，但《文华》封面照片画面的背景与精细程度不禁让人怀疑这到底是不是在运动会上拍摄的。若不是这身运动服表明了主人公的身份，恐怕是不会有人相信这位眉目精致的美丽姑娘是那位刚刚打破全国女子短跑纪录的孙桂云。

各大报刊声势浩大的造星运动让孙桂云声名鹊起，而高知名度迅速引来了商业利益的追逐。她成名未满一月，就有多个商家盗用孙的肖像为商品做广告，这种乱象引来全国体育协进会的大怒。根据当时的规定，运动员需切断与外界的商业利益往来，不然是没有资格参与国际赛事的。因此，未经许可使用孙桂云肖像一事的严重程度远远超出了侵犯肖像权这一公民权利，而是上升到妨碍运动员为国争光，使国家蒙羞的层面了。《申报》随之刊登声明，用大字警告相关商家："孙桂云照片，不能作营业之广告，有关业余运动资格，协进会将严厉取缔。"[30]《上海画报》也发文指责投机者，并向读者仔细解释禁止将孙桂云照片用于商业用途的原因。[31]

然而，孙桂云的商业价值并没有因此而折损。一年后，联华电影公司邀请孙担任电影《体育皇后》的主角，被华北体育联合会以同样的理由拒绝，并称一旦发现孙私下参与电影摄制，将立即取消其运动员资格。《申报》刊载这则新闻时以《电影害孙桂云》作为标题，非常鲜明地表达了立场，

他们希望孙能够与商业利益保持距离，继续为国争光。[32] 如此看来，孙桂云已经不再是一名普通的运动员了，她成了中国女子体育的象征，也是体育强国思潮的产物，代表着国内最高运动水准，她的成败关系到中国的强种大业是否合理。因此，一切诱惑都被强行阻隔，孙桂云只能是那个打破全国纪录的运动健儿，其他身份于她而言都是不恰当且有愧于国民期望的，她成了一个被所有人消费的符号。

事与愿违，孙桂云此后再未能创造佳绩，她选择退出运动界，做一名普通的大学生。1936 年 5 月，此时距离孙桂云成为全民偶像已经过去了六年，她决定从大学退学，步入婚姻殿堂。《申报》曾报道这一消息，并称孙已"准备做贤母良妻"，[33] 在这则婚讯之后就再也没有报道过任何与之相关的信息。然而，孙桂云在做运动员时被全国民众消费，隐退之后仍然难逃被消费的命运。同年 8 月，第十一届世界运动会召开，《良友》杂志想起了几乎彻底淡出公众视线的孙桂云，特意请她做封面女郎。[34] 照片中的她妆容精致，头戴花环，身穿嫩绿色洋装，少女的稚气已经完全褪去，流露出成熟女性的魅力来。以往报刊一直试图展现的健康、裸露的身体曲线被裹了个严严实实，再难分辨，这样的孙桂云和一般的封面女郎竟没有什么差别，如若不介绍，谁又会猜出她曾是那位名誉全国的运动健儿呢？

《上海画报》中出现的众多艺术作品的摄影图像，使艺术有了在更为广阔的空间里传播的可能性，让读者在接受美育的同时也记住了艺术家的名字。艺术作品的图像在不断复制中具备了商业价值，借助报纸这一受众广阔的媒介，艺术家们能够快速地累积声量，并通过鬻字卖画将自己的创作能力迅速变现。受益者不仅仅只有艺术家，还有在画报中大量出现的名妓、名伶、明星与名媛。较手绘图像而言，摄影图像显然能更好地展现他们的风姿，使读者对他们有更为真切的认知。以往他们的容貌只能通过现实交往或者经由照相馆拍摄的照片在小范围内传播，但有了《上海画报》

一类的摄影类画报，读者可以更方便地一睹芳容，这些公众人物也能更快捷地在大众中树立形象、提升知名度。而将摄影技术运用于广告则能更真实地反映产品特性，为产品质量背书。尽管在《上海画报》中完全使用摄影图像做广告的例子并不是特别多，但已有一些广告做出了尝试，如云裳公司等。凭借摄影图像，这些广告能更好地在读者心目中建立起对产品的认知，留下更为深刻的印象。

归根结底，《上海画报》提供给读者的还是一种对于中上层社会精致生活的幻想与窥视。有了这份报纸，读者便可以通晓时下上海最新的电影、最火的曲目，看到艺术家附庸风雅的作品，各类名人的生活状态与花边新闻也一并呈现在眼前。欲望在传统社会中是被压抑的存在，然而在近代中国，从商者的社会地位飞升，资本裹挟着西方物质文明席卷了这片古老的土地，人们不再耻于谈论欲望，消费成为上海这座大都会的新话题，广告招贴布满大街小巷与大报小报。物品可以被消费，名人也可以被消费，《上海画报》中体现的消费主义意味着传统社会结构开始崩塌，新思想与新文化逐渐占据上风，折射出 20 世纪 20 年代上海的城市面貌。

• 1. 祝均宙. 上海小报的历史沿革（上）[J]. 新闻研究资料，1988：42.

• 2. 芸生. 上海美术专门学校人体写生科摄影 [J]. 上海画报，1925，1.

• 3. 刘海粟. 人体模特儿. 朱金楼，袁志煌编.《刘海粟艺术文选》[M]. 上海：上海人民美术出版社，1987：106-117.

• 4. 刘海粟. 艺术叛徒.《刘海粟艺术文选》[M]. 上海：上海人民美术出版社，1987：102.

• 5. 跑马厅汇芳摄. 烟草美人（富春楼之男装）[J]. 上海画报，1927：207.

• 6. 袁寒云. 袁寒云先生寄富春楼六娘诗 [J]. 上海画报，1927：203.

• 7. 陈巨来语. 他在回忆录中记述了袁寒云痴恋富春楼六娘一事，后文提及的"翻翻浊世"一影在此文中也有记录. 陈巨来. 安持人物琐忆 [M]. 上海：上海书画出版社，2011：97.

• 8. 袁寒云. 翻翻浊世 [J]. 上海画报，1927：198.

• 9. 南虎. 张宗昌欲纳未成之艳秋[J]. 上海画报，1925，1.《艳秋艳影》一图载于同期，为上海汇芳照相馆所摄.

• 10. 真容带去 [J]. 游戏报. 1897，60.

• 11. 笔者注：《上海画报》刊行期间，程砚秋艺名为程艳秋，故该报报道皆以艳秋称之.

• 12. 瘦鹃. 男扮女不如女扮女 [J]. 上海画报，1928：347.

• 13. 丹翁. 说伶女 [J]. 上海画报，1928：346.

• 14. 迷离扑朔 [J]. 上海画报，1928：342.

• 15. 丹翁. 题要人命的上期本报 [J]. 1928：343.

• 16. 雪艳琴之盘丝洞. 上海画报 [J]. 1928：342.

• 17. 丹翁. 题要人命的上期本报 [J].

• 18. 梅生. 名女优号 [J]. 上海画报，1928：416.

• 19. 银海一沤. 明星弗是生意经 [J]. 上海画报，1925：40.

• 20. 驾言出游 [J]. 上海画报，1926：154.

• 21. 汽车大家马迪君及王季梅六公子宣景琳女明星车中之影 [J]. 上海画报，1927：248.

• 22. 临别纪念中尚小云之新装 [J]. 上海画报，1927：282；陆小曼女士新装 [J]. 上海画报，1927：260；雅秋五娘试衣摄影 [J]. 上海画报，1928：312.

• 23. 瘦鹃. 记李唐之婚 [J]. 上海画报，1927：279.《李祖法君唐瑛女士新婚摄影》一照刊于同期.

• 24. 体育与中国 [J]. 北洋画报，1926：48.

• 25. 陆礼华. 女子体育之面面观 [J]. 当代妇女，1925：91.

• 26. 镇湖. 黄树芳对于中国女子体育之慨语 [J]. 上海画报，1930：577.

• 27. 全运健儿之一 [J]. 上海画报，1930：575.

• 28. 全国运会女子总分第一哈尔滨孙桂云女士 [J]. 上海画报，1930：575.

• 29. 文华，1930，9. 封面。

• 30. 孙桂云照片 [J]. 申报，1930，20507，17.

• 31. 却利. 禁止以孙桂云照片作营业广告之解释 [J]. 上海画报，1930：582.

• 32. 电影害孙桂云 [J]. 申报，1931，20916，13.

• 33. 孙桂云婚后退学 [J]. 申报，1936，22633，14.

• 34. 大同照相馆摄. 孙桂云女士 [J]. 良友，1936：119.

让现代可见
——《上海漫画》（1928—1930）的含混性与创造力

高鹏宇

　　以张光宇为核心的漫画家及摄影家们创办的《上海漫画》，曾于 1928 年至 1930 年间流行一时。这份画报在报刊史、艺术史叙事中都占有一席之地，又不算主流，处于非中心亦非边缘的灰色地带。不应责备历史书写者，因为《上海漫画》的确性质模糊，难以清晰定义——尽管"杂而志之"乃"杂志"的题中应有之义，可《上海漫画》庞杂尤甚，在历史语境、人员构成、物质形态、印刷技术、文化立场、图文内容等各方面，无不体现出含混、折中、交杂的特征，展现出乱花迷眼的现代生活图景，故有外国研究者准确将其形容为"万花筒"和"橱窗"。[1] 虽然如此，这些说法仍未道尽其中真意，正如梅洛–庞蒂所言，含混也有消极和积极之别：消极的含混只是描述现象，积极的含混似杂花生树，蕴含着生成、创造的潜能。《上海漫画》即是后者，依凭其"图像的肉身"，使现代世界绽放敞开，透露出一线可见之光。

一、基本情况

（一）新旧转换的历史语境

　　萨空了、阿英等论及画报史，多按印刷技术分期。[2] 清末石印术引入，

《点石斋画报》《飞影阁画报》及吴友如等海派画师开风气之先。民初始有铜锌版印刷，吴稚晖、李石曾等于巴黎刊印《世界》，转回上海销售。本土也有高剑父、高奇峰兄弟的《真相画报》，短命的两者同为摄影画报之先驱。尔后，南社与"鸳鸯蝴蝶—礼拜六派"文人、商业美术家等群体引领上海都市文化和新兴媒介，他们挪移世纪末（fin de siècle）的英法文化、培植通俗品位，政治上维护共和民主，走出了一条有别于北京"新文化运动"的另一条"低调启蒙"之路。[3]孙雪泥创办的《世界画报》、包天笑编辑的《小说画报》、郑正秋编辑的《解放画报》等各具一格，但仍拘泥于书刊形态。1920年，戈公振创办兼具绘画（艺术）和摄影（新闻）的《时报·图画周刊》，是为铜版印刷单张画报之嚆矢，后革新为广受欢迎的《图画时报》。毕倚虹将《图画时报》与《晶报》等三日小报结合起来，于1925年和画家丁悚、张光宇等共创三日周期、一张四开、铜版印刷的《上海画报》，一举成功，效仿者如《三日画报》（张光宇自办）等蜂拥而起，史称"画报潮"。

　　1927年后，上海步入"摩登时代"，鸳鸯蝴蝶的文化品位、政治立场似已落伍，故茅盾目为"旧派"。上海出版界出现了一批传播新文艺、新思潮的机构和书刊，画报的后起之秀《良友》也盖过了《上海画报》的风头。不同于三日型单张画报，《良友》为月刊，开本大，页码厚，内容丰富。1927年，梁得所接替周瘦鹃主持《良友》后锐意改革，受到读者欢迎。陈建华精辟指出："自民初以来占据上海出版业主流的大多是南社的同仁，政治上大多取犬儒主义，文化上在迎合西化与打造都市时尚时，多少披着'旧'文化的氛围。因此伍氏在1926年初创办《良友》画报而大获成功……文化上把本地时尚汇入世界现代潮流，着力建立一种阳光、健康的文化形象。"[4]那么，北洋时期，风生水起的报人／艺术家能否推陈出新、继续弄潮浪头？此即《上海漫画》面临的历史语境。

（二）人员构成和人际网络

　　《上海漫画》由漫画家主导，摄影家协助，初始成员主要来自新兴团体漫画会、中华摄影学社，也同老牌组织天马会、晨光美术会颇有渊源。20世纪20年代前中期的视觉化浪潮不止画报一脉，还有漫画、摄影等支流——它们之间存在某种隐秘的亲和力（affinity）。在此过程中，漫画家、摄影家萌发了自主意识。自清末至北洋，国家不幸画家幸，报刊上"讽刺画""滑稽画"逐渐流行。1926年年末，丁悚、张光宇、王敦庆、黄文农、鲁少飞、张振宇、叶浅予等同情大革命的漫画家，成立中国第一个漫画团体"漫画会"，以漫画为武器介入时政，甚至参加革命的视觉动员，表现出一定的先锋派（Avant-garde）特征。1927年年底，漫画会风流云散，叶浅予、黄文农等试办《上海漫画》失败，张光宇、张振宇昆仲也有意恢复《三日画报》，[5] 听闻消息决意接手，于1928年年初组织"上海漫画社"。此外，摄影家也跃跃欲试。1927年11月，天马会第八届美术展览辟"摄影部"，展出陈万里、郎静山、胡伯翔、张珍侯、丁悚、张光宇等人照片。1928年1月，郎静山、胡伯翔、陈万里、张珍侯等成立"中华摄影学社"（以下简称"华社"），丁悚、张光宇旋即加入。嘤其鸣矣，求其友声。新兴的漫画家、摄影家都希望拥有表达平台，因此当张光宇邀请郎静山、胡伯翔等老友加入上海漫画社时，双方一拍即合。上海漫画社和华社成立时间相近，都曾借静山广告社（望平街258号）作为活动空间，华社第一届摄影展也由两边合作。[6]

　　经长期准备，《上海漫画》（*Shanghai Sketch*）于1928年4月21日创刊，上市后迅速售罄，复加印数千册，初获成功。据叶浅予称，六位股东为张光宇、张振宇、叶浅予、郎静山、胡伯翔、张珍侯，每人出资20元，共120元股本。"大家推张光宇为总经理兼总编辑，张振宇为副经理兼营业主任，我为漫画版编辑，摄影部三人为顾问，并推张光宇当他们的代理

图1《上海漫画》出版广告,《图画时报》
第 454 期

图2 中国美术刊行社改组广告,《申报》
1930 年 1 月 5 日第 1 版

人。"[7] 实际上,《上海漫画》创办伊始有十名成员:张光宇、张振宇、
叶浅予、黄文农、鲁少飞五人为骨干,不但作画撰文,还负责编辑、印刷、
经营等事宜,故叶浅予曾感慨该刊"差不多可说是全由我们五个人的力量
扶植下来的";[8] 郎静山、胡伯翔、张珍侯三人为摄影部顾问,很少过问
具体事宜;此外还有前辈丁悚、张辰伯,属于借助名望的"特约作者"。[9]

　　1928 年 5 月下旬,上海漫画社迁至山东路麦家圈 A1 号,位于市中心,
接近望平街和福州路。[10]1929 年 1 月(第 38 期)起,上海漫画社正式更名为"中
国美术刊行社"(The China Fine Art Publishers),陆续招收会计薛笃甫、

练习生宣文杰等。[11]1929 年年底，因中国美术刊行社创办另一刊物《时代画报》，内部产生纠纷，郎静山等三名摄影家退社撤资。1930 年 1 月，中国美术刊行社重组，4 月搬至南京路日新里 486 号；此后，因黄文农赴南京就职，增聘东吴大学毕业生郑光汉为编辑。在此期间，中国美术刊行社陆续增加了曹涵美、祁佛青、石世磐、叶灵凤等社员，还有万籁鸣、江小鹣、戈公振、卢梦殊、王济远、陈秋草、方雪鸪、邵洵美、傅彦长、张若谷、黄警顽、陆洁、史东山等外围友好，并同艺苑研究会、白鹅画会、金屋书店、现代书局、光艺照相馆、卡尔生照相馆、好莱坞照相馆等团体或机构存在合作关系。

（三）刊物性质和经营状况

中国美术刊行社既是同人社团又是商业出版机构，《上海漫画》也在同人刊物和商业刊物之间摇摆。大抵而言，《上海漫画》前中期更偏同人，未脱洋场小报惯习，内容倚仗朋友亲属；后期更偏商业，公开向各地作者征稿并支付报酬。漫画家和摄影家的合作一度顺利：郎静山等提供了大量照片，带来了"万金油大王"胡文虎这般稳定的广告客户，还介绍漫画家们在南洋"星洲"报系发表作品；张光宇等也投桃报李，出版郎静山《静山摄影集》，宣传陈万里《大风集》、刘半农《半农谈影》、《光社年鉴》、钱景华的环象照相机等。但无论漫画、摄影还是文字稿件，要实现长期、稳定、多样化的内容生产，都非小圈子所能供应，所以《上海漫画》创办不久即公开征稿，还常去南京路别发洋行(Kelly & Wash, Ltd)采购《笨拙》（*Punch*）、《名利场》（*Vanity*）、《纽约客》（*New Yorker*）等外国画报以翻印其图片。1930 年，该社重组后，更为依赖作者投稿（如魏守忠、蒋汉澄的摄影，胡同光的漫画），稿酬制度愈发正规，栏目设置趋于稳定，小作坊习气减弱。1930 年 6 月出至第 110 期，因人手不足，《上海漫画》与《时代画报》合并为《时代》（*Modern Miscellany*）半月刊。

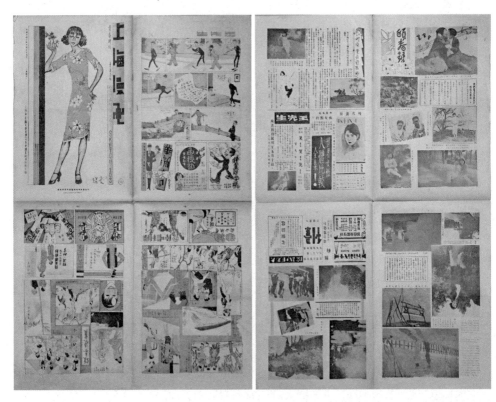

图 3 《上海漫画》（第 103 期）展开后的正反两面（图片来自孔夫子旧书网）

　　自始至终，《上海漫画》都保持了较好的质量和销路。作为每周六出版的周刊，内容生产和编辑工作较为紧张。张光宇等五人轮流担任主编，通常先在一张纸上设计好版式并挂在编辑部墙上，五人根据版式图样决定各栏目的内容，助手宣文杰将五人及其他作者的成稿贴到版式图样上。每到发稿之日，"编辑部犹如集市，画家进出川流不息，或交稿，或赶稿"。[12]叶浅予也回忆过那段繁忙景象："三天内把画收齐，贴好版样，和第一版封面、第八版长篇一起送到制版所，拍照缩小，然后送到石印厂制套色版，两天内四套色印毕，在这两天内把编好的二、三、六、七四个版的铜锌版和文

字稿送到铅印厂排版，星期五晚上把印成的彩色漫画送到铅印厂，一般要在晚上 10 点左右才能上架开印，到天亮印毕，立刻雇车送到望平街报贩手中。"辛勤带来了回报，其销量或曰七八千、或称两万余，无论如何都相当可观。此外，每十期合订为一本"汇刊"，也颇受欢迎。售价初为单册五分（似以低价吸引读者），数期之后声称成本过高、亏耗甚多，价格增至七分，半年一元五角，全年二元八角，外埠和国外的邮费另计，可见走的是小而精干、薄利多销的路子。叶浅予以为，《上海漫画》"最有力的保证"是张氏兄弟：张光宇专心办刊，"老谋深算，团结有方"；张振宇长袖善舞，"拉到不少长期广告合同，给画报增加了经济实力"。[13] 编办用心，经营有道，《上海漫画》自然取得了成功。

二、画报形式

如前所述，《上海漫画》的文化趣味半旧半新，仿佛两个时代的连接点和转换器。中国美术刊行社介于同人社团和商业公司之间的小作坊生产，导致《上海漫画》性质模糊。这份画报几乎方方面面都含混，形式上亦然。其物质形态独具一格——非报非刊、亦报亦刊。叶浅予等最早实验的那份《上海漫画》希望以彩色吸引读者，但纸张只能承载单面彩色印刷，他们被迫将另一面留白，结果惨遭失败。接过摊子的办报老手张光宇更有办法，他认同彩色是未来潮流，且敏锐意识到杂志较之报纸更益于视觉传播——毕竟报纸只是日用消耗品，杂志更具保存价值——适合使用优质纸张与先进印刷。然而，办《上海画报》《三日画报》等小型报只需百元成本，操办《良友》这种大型刊物的资金非中产阶层所能负担，于是聪慧的张光宇想出一个折中策略：若一张纸正反面印刷，那么便是报纸，他却将之折叠成四页八版、类似杂志的小册子。具体来说，《上海漫画》使用一张二开

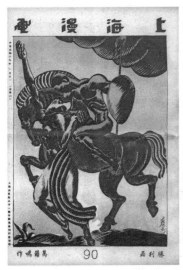

图 4 第 90 期封面，胜利品，万籁鸣

图 5 第 108 期封面，1930之夏，张光宇

图 6 第 75 期封面，蒋主席，黄文农

图 7 第 30 期封面，秋冬之装，叶浅予

图 8 第 93 期封面，张振宇

图 9 第 1 期封面，立体的上海生活，张光宇

《上海漫画》的部分封面

图 10 《上海漫画》的部分刊头字体

图 11 《上海漫画》汇刊的部分刊头字体

图 12 《上海漫画》第 98 期的两个版面

图 13 《上海漫画》第 65 期的摄影蒙太奇

的道林纸，正反两面各印四版（一面橡胶版彩色，一面铜锌版单色），整张纸先上下对折、再左右对折，就成了薄薄一册。阅读时，先看到彩色封面和封底，左右翻开后是另两个彩色版面；再将之上下打开、翻转过来，可继续阅读黑白四版。彩色四版为封面、漫画和广告，黑白四版为照片、文章和其他广告。橡胶版彩色印刷原理类似年画，只有几种颜料，可应用于漫画，无法表现照片细腻丰富的层次——彩色照片的流行尚需等到几年后影写版印刷的改良与普及。[14]《上海漫画》不是报也不是刊，不伦不类，非牛非马，可正因为折中与过渡，方具有独特意义——作为20世纪20年代兴盛的三日单张型画报与20世纪30年代流行的大开本图画月刊之中间物，让历史环环相扣，更为完整。

《上海漫画》的封面、字体和版面设计，都力求形式美感和视觉吸引力。早先"画报潮"借图像而起，仍仰赖文人，文图各半壁。《上海漫画》则是"艺术家办报"，文字较为孱弱——虽然诸如张光宇、鲁少飞都写过不少填充版面的文字，但文笔实劣于画笔；其佳篇多来自作家友人，长期供稿的又唯叶灵凤一人而已。不过，《上海漫画》在诉诸视觉、主打图像方面简直无所不用其极，堪与同时代魏玛德国的画报交相辉映。

封面是杂志的脸庞，给读者留下第一印象。在市场竞争中，图书杂志纷纷重视封面设计。20世纪20年代北京美术学校《图案法讲义》提及，除专门学术刊物之外，购买者"常不因其内容充实，而因其封面华丽，一时为气所夺，遂购之而归"，故杂志封面"务必有引人注目之意匠"。[15]《上海漫画》的封面主要由五位漫画家轮流执笔，也不时委托万籁鸣、陈秋草、方雪鸪等友人，他们无一不是大众美术、平面设计的翘楚，所以《上海漫画》100多期的封面从不重复，且实验了新艺术、装饰艺术、立体主义、表现主义等多样风格，精彩纷呈。有的读者会把《上海漫画》的封面剪裁下来，当作装饰画贴到墙上，亦可侧面证明其效力。[16]《上海漫画》的封面包括封面画、刊头文字、广告（间歇出现）和出版信息（时间、出版者等）

等。封面画自是重头。革命史范式的史书强调《上海漫画》封面画的讽刺性。如第75期封面，黄文农绘制的蒋介石头小手大、握紧双拳，暗讽其"大权在握"；第6期封面，张光宇绘制《腐化的偶像》，批评昔日学界泰斗蔡元培在国民党"清党"行动中沦为刽子手。实际上，在《上海漫画》的封面画中，讽刺性的并不占多数，硬性政治讽刺更屈指可数，比例最大的是女性形象和男女关系主题（详见下文）。但最为精彩的封面画，既非讽刺性也非女郎，而是张光宇那些构思巧妙、实验大胆、与众不同的作品。其他人的画作保留了较多叙事性，张光宇更加"形式主义"，其图像较为自主，或者说自我指涉，与现实若即若离，不需要意义阐释，仅凭图像自身的巧妙构思足以令观者反复玩味。如创刊号封面"立体的上海生活"描绘了上海居民生活的窘境，更巧妙融入了塞尚的多视点与毕加索的立体主义，超越了透视主义写实绘画的局限。画中，父亲手中所拿的苹果，让人想起塞尚晚年所画的苹果和毕加索"塞尚，吾人之父"的名言。第26期"国庆纪念刊"封面为孙中山，人物形象进行了一定的抽象处理，且借鉴立体主义构图并模仿木刻纹理。第108期"游泳专号"封面为配合当期主题，具有鲜明的几何构成因素，并以绘画再现了电影镜头纵深的视觉感受，表现出媒介间性（intermediality）。仅靠画面构成和视觉感知即可传达现代性，减轻了意义阐释的重负，让图像更为自主——这既是欧洲现代艺术的特点，也是中国传统"假作真时真亦假"的游戏精神，一如张光宇推崇的晚明画家陈洪绶。

张光宇操刀的《上海漫画》的字体设计，也达到了堪与各国争雄的顶尖水准。同时代中国优秀设计师钱君匋、陈之佛多借鉴日本美术字，张光宇也有学习。如第43期"上海漫画新春号"七个字，横、竖、撇、捺都呈"S"形曲线，如柳叶般柔婉清新，仿自大正时期流行的"柳叶体"，与"新春"主题相得益彰。但总体而言，张光宇《上海漫画》时期字体设

计更为欧化。比起日文，学习抽象程度高的西文字体并转化、应用于汉字无疑难度更高，一旦成功也更为前卫。"上海漫画"四字刊头常用的字体，其笔画做几何化处理，均为菱形，但棱角较柔和，比起包豪斯的高度理性化、强烈工业感，保留了一丝温情。1930年第95期的刊头字体，类似于1929年年末装饰艺术运动的设计师阿道夫·穆隆·卡桑德拉（Adolphe Mouron Cassandre）发明的比弗体（Bifur Font），即便两者没有直接关系，也印证了其探索方向一致。《上海漫画》汇刊单行本刊头字体最具匠心，如第二本的立体字，宛如当代计算机3D效果，字体构造成时髦的建筑，直观传达了都市繁华景象；第三本的"上海漫画"四字左右共笔，并运用装饰艺术风格的方圆几何形；第四本的字体缩减和拉伸不同笔画，比例夸张，效果奇绝。[17]研究者认为，张光宇"对字体线条的美感和表现力控制得极为精到"，[18]虽然追求新奇、夸张，但结构紧凑、法度严谨，非哗众取宠，奇出于正也。《上海漫画》的字体不等于纯文本，同传统书法一样拥有独立的形式美，"字"获得了有形、可感的"身体"，同都市血肉相连，举手投足间均传达着现代感。

　　《上海漫画》的版面设计也可圈可点。欧洲近代"非正统"的巴洛克视觉文化，以其眼花缭乱、狂喜、炫目的特征扰乱理性主导的视觉秩序，默默哺育了20世纪现代艺术。[19]1920年，包豪斯设计师莫霍利－纳吉说道："我们的时代是电影的时代，是灯光广告的时代，是感官可捕捉到的事件同时性的时代。"[20]古腾堡印刷术的理性主义和线性逻辑式微，照相制版、铜锌版和影写版印刷技术导致并置的、同时性的传播方式和思维方式（这一点后来由麦克卢汉发扬光大）。而"排版是交流的工具"，"新的版式是视觉和传达同时进行的体验"，[21]因此莫霍利－纳吉主张改变以传统文字为主、单调严肃的排版，提出字像版式（Typophoto）概念，在新技术条件下重新整合图文关系，根据内容灵活编排，使之清晰易读、层次分明且

符合视觉和心理规律，最终"形成了视觉、想象和概念合为一体的延续性"。[22]《上海漫画》的版面继承了活泼欢快、图案丰富的中国民间视觉文化（可比拟巴洛克），又践行了包豪斯的现代设计理念，力求将丰富的图文内容编排为易于阅读、富有趣味的视觉整体。比如第 98 期的两个版面，将照片剪裁为不同样式交错排布，有的别出新意倾斜放置，有的与美术字拼贴，图像和文字错落有致，赏心悦目。还有一些案例运用了简单的摄影蒙太奇手法，也是开风气之先的尝试（后来的《时代》更为常见）。总之，《上海漫画》注重图像形式及其带来的视觉和心理效果，在头脑理解和阐释之前，于感知层面率先传达了拼贴、杂糅、抽象、速度、机械等现代性。

三、内容分析

《上海漫画》名曰"漫画"（sketch），欲以"速写""草图"捕捉大千世界转瞬即逝的碎片，不求深刻详细，但求管中窥豹见其一斑。那么，所用之"管"为何？所见之"斑"又是什么？第一个问题容易回答：漫画、摄影等以图像为主，文字为辅。第二个问题较难，因为报刊多秉持"奇闻异事，罔不毕录"的态度，巨细无遗予以介绍，既不可能也无意义。如果将当时的画报分为新闻、艺术、娱乐，[23]《上海漫画》混杂了三者，集纳了时事、艺术、民俗、科学、文学等内容。限于篇幅，本文仅讨论视觉艺术、女性图像、人类学图像三个主题及"世界人体之比较"个案。

（一）视觉艺术

刊如其名，漫画自然是《上海漫画》主角之一。对于张光宇等人来说，"漫画"一词，外延、内涵均不同于今日，起初表示浪漫主义、漫不经心、漫无边际等含义，以"在野"的姿态故意疏远"学院派"，他们在 1927 年漫画会的活动中大量学习了远超"正统"绘画范畴的视觉艺术。《上海漫

画》一脉相承，他们深知，唯有源头活水的浇灌才能让年轻的漫画萌芽开花。漫画与其他视觉艺术，实在是同气连枝。

首先是广义的视觉艺术。按丰子恺之说，艺术中除文学、音乐，其余十部乃绘画、雕塑、建筑、工艺、演剧、舞蹈、书法、金石、照相、电影，悉为视觉艺术。[24] 此"十部"，无论古今中外，《上海漫画》照单全收。先从绘画和雕塑说起。该刊的发刊词带有"创造社"一般的、狂飙突进的意味，内容上也确实偏爱浪漫主义以降的德国艺术，尤其是表现主义（第14、27 期）；也不忽视法国的爱德华·马奈（Édouard Manet）、保罗·塞尚（Paul Cézanne）、文森特·凡·高（Vincent van Gogh）、保罗·高更（Paul Gauguin）、亨利·马蒂斯（Henri Matisse）等，[25] 以及留学法国或仿效法国的王济远、汪亚尘、张辰伯、倪贻德、江小鹣、张辰伯、张弦、潘玉良、常玉等。传统中国书画同样有一席之地，该刊除了介绍活跃于江南的书画家如任伯年、吴昌硕、钱瘦铁等，还深入追溯民族文化的本源——从明清的"八大家"、陈洪绶，到更为久远的宋徽宗、阎立本、吴道子。除"纯美术"之外，该刊以超前的意识关注到民间美术、工艺美术、现代设计。该刊研究多种民间文化，如京剧脸谱、舞剑等（第5、30期）；介绍外国木刻和挖掘中国本土版画，都较鲁迅和左翼木刻运动更早（第10、20、21 期）；报道过巴黎吉美博物馆的中国玉器、瓷器，维也纳茜茜公主博物馆的周代铜器等（第47 期）。他们还探索传统工艺如何转换为现代设计，张光宇连载"工艺美术之研究"专栏（第77 期起），并同友人成立"工艺美术合作社"（第81 期）；以马塞尔·普鲁斯特（Marcel Proust）的《追忆似水年华》等书影为例介绍法国、德国书籍装帧的最新经验（第35 期）；[26] 推广钟熀的室内装饰、叶浅予的时装、万籁鸣的台灯等本土设计。《上海漫画》还乐于大篇幅，甚至专刊报道展览会，如王济远、汪亚尘、刘既漂的个人展览，天马会、艺术运动社、艺苑研究所、

白鹅画会、上海艺术会的团体展览，还有首届全国美术展览会、西湖博览会等国家级展览。在（艺术）摄影方面，中华摄影学社成员郎静山、胡伯翔、丁悚等大量发表照片，以唯美风格的风景、人像为主，也不乏关心民生疾苦的纪实作品（如第35期）。祁佛青传播外国摄影近况，有《一九二八年德国摄影界之成绩》《摄影艺术》等文论，讨论点线、章法、光暗、形象、颜色等因素，要求"除了目见之外，更有深广的领受，均以内心的感觉而根据天才以发挥表现"。[27]经过努力，中国摄影滋生了现代主义苗头，如拍摄寻常物体在光照下形成的抽象图案，不乏曼·雷（Man Ray）的味道（第110期）。《上海漫画》的成员多电影迷，对国内外佳片如数家珍，最为赞赏两种：一是德国乌发公司的表现主义电影，主要是导演弗里德李希·维尔海姆·茂瑙（Friedrich Wilhelm Murnau）、演员埃米尔·强宁斯（Emil Jannings）参与的影片，如《日出》（*Sunrise*）、《浮士德》（*Faust*）、《四恶魔》（*4 Devils*）、《罪恶之街》（*Street of Sin*）；二是经典好莱坞的影片，尤其是卓别林的喜剧片，也对道格拉斯·范朋克（Douglas Fairbanks）、葛丽泰·嘉宝（Greta Garbo）、黄柳霜（Anna May Wong）等津津乐道。此外，建筑方面，《上海漫画》注意到纽约市政厅、上海华安公司等建筑的装饰艺术风格（第30期），也呈现水陆庵、大雁塔、小雁塔、潼关等陕西名迹。再如却尔斯登（Charleston）、伊莎多拉·邓肯（Isadora Duncan）的现代舞等，不一而足。

丰富的视觉艺术园地让"漫画"的嫩苗得以茁壮生长。《上海漫画》上发表的"漫画"，指各种简化、较抽象、快速完成的作品，包括讽刺漫画(caricature)、滑稽漫画(comics)、连环漫画(comics strip)、速写(sketch)等，还有类似于卡通（cartoon）的漫画肖像、广告画，甚至剪纸、漫雕等非绘画形式。波德莱尔在《现代生活的画家》一文中写道："现代性就是过渡、短暂、偶然，就是艺术的一半，另一半是永恒和不变。"[28]"现

代生活的画家"即从事书籍报刊等媒体工作的漫画家、插画家，"现代性"一词最初也正用来描述漫画的特征。另外，虽是有感而发、漫而画之，也出于文化工业生产下"赶稿"的无奈——漫画家们为讨生活身兼多职，截稿日往往绞尽脑汁、仓促下笔，由不得不"漫"，少有丰氏的闲情逸致和隽永意味，甚至潦草近乎涂鸦。讽刺漫画、滑稽漫画、连环漫画占据了《上海漫画》彩页的大头。讽刺漫画类似于新闻评论或杂文的功能，较之鲁迅的"投枪匕首"略微温软，多以旁敲侧击来表达嬉笑怒骂。黄文农、张光宇二人的讽刺漫画较多，又以黄文农最为尖锐、直白、勇敢，在中国漫画史上几乎无出其右。例如第13期的一幅漫画，讽刺"北平前门上的欢宴猜拳声和济南城脚边的酣睡声"，即使无文字标题，在发生济南惨案的背景下，读者也能对图像表达的意思一目了然。黄文农还敢于批评国民党的腐败乱象、出版言论审查机制、帝国主义侵略野心等敏感话题，为相对平和、立场中正的《上海漫画》增添了几分锋芒。滑稽漫画更"无厘头"，拿市井素材开玩笑，造型夸张，供人解颐，鲁少飞、叶浅予比较擅长这类作品。连环漫画也不外乎讽刺或滑稽，但长期连载，有固定的人物、背景，讲述紧凑或松散的故事。叶浅予的连环漫画《王先生》无疑是《上海漫画》的金字招牌，描绘了小市民王先生与小陈两家在上海的故事，谑而不虐，夸张而真实地反映了都市生活，受到读者追捧。《王先生》原本在中间版面，以第8期起挪到封底，重要性对标封面；它一度宣告停止（第81期），不久因读者抗议继续连载（第87期）。还有少量漫画，如张光宇包豪斯式的《机械的运动》（第32期），万籁鸣木刻风味的《复仇》（第13期），直接借鉴了其他艺术的营养，预示了20世纪30年代漫画艺术形式的多样化。如果说（新闻）摄影通过直接纪实的手段引导观者接近真实，那么漫画完全罔顾"再现"的律令，凭借恣意绽放的想象力同样达致真实，甚至更为真实。《上海漫画》的漫画，将现实和幻想元素予以组合、夸张，创

造为全新的画面，如同哈哈镜一般，既映照现实，又创造现实。

（二）女性图像

女性图像一向是出版物招徕读者的法宝。民初《礼拜六》等刊物封面多有水彩仕女图，沈泊尘、但杜宇、丁悚等掀起的"百美图"热潮，尔后《上海画报》《三日画报》等开始热衷报道名伶、名妓，《良友》则着力打造阳光、健康的"摩登女郎"。《上海漫画》不能免俗，女性的图像相当多，涉及美学、启蒙、国族、时尚等多方面，组成了一套不无自相抵牾的女性话语，况且刊物依托商业机制，不论女性进入公共视野、支撑艺术理想还是引领国民风尚，都难逃商品的命运和男性的凝视。《上海漫画》的女性图像如棱镜，折射出现代社会中女性的复杂处境。

前文提及，《上海漫画》的封面画中女性形象比重最大。流行刊物封面以女性为噱头的不少，无论"旧派"的名花美人抑或"新潮"的摩登女郎都有涉及。《上海漫画》独树一帜，热衷于借男女关系讽刺"金钱主义"，或描绘"恶魔美学"的"莎乐美"形象。其一，采用讽刺漫画路数，通常男女同台，批评女性爱慕虚荣、沉湎物欲，玩弄男性于股掌中，使之俯首帖耳、做牛做马。如第73期陆志庠的《闲闲何所思》，即讽刺女性生活奢华；第48期张振宇的《征服》，以男式皮鞋和女式皮鞋的关系转喻男性拜倒在女性的石榴裙下；第16期黄文农的《亚当与夏娃》，借用宗教故事讽刺男女关系。[29]偶尔《上海漫画》也有为女性发声的例子，让人眼前一亮。第21期鲁少飞的《食性的对象》，描绘了一只男性面孔的猫，它"用强烈的目光"看着水缸中的美人鱼，"一向视为艳丽天生美貌无比的女性"不过是"上等人"男性的食物，[30]作品超出了一般的"金钱主义"讽刺，揭露男性主导的社会存在的强权和不公。其二，不同于传统仕女图、美人画，出现了唯美而颓废的"莎乐美"或"蛇蝎美人"形象，大胆展示女性身体的色情诱惑，又时常采用蛇、头颅、骷髅、火焰等元素，似讽喻劝世，

暗示诱惑足以致命。如第 15 期（鲁少飞）：一位美人脱下华服、撕破脸皮，竟露出骷髅头骨，讽刺年轻女性贪图享乐、虚度青春，"粉红的佳人到头来原是一个骷髅"；[31] 第 62 期（张振宇）：赤身裸体的女性被三名恶鬼攫住，周围燃烧熊熊烈火。这些画作的风格和主题让人想起比奥博利·亚兹莱（Aubrey Beardsley）为奥斯卡·王尔德（Oscar Wilde）的剧本《莎乐美》（*Salomé*）以及期刊《黄面志》（*Yellow Book*）所作的插画。它们在 20 世纪 20 年代一度流行于中国，漫画家们的友人如田汉、郁达夫、叶灵凤、邵洵美等对之颇为推崇。[32] "浪荡子"作风的张振宇、黄文农、鲁少飞、叶浅予对之也深有共鸣：在技法上，比亚兹莱学习日本浮世绘等东方装饰艺术，使中国漫画家感到亲近；在主题上，比亚兹莱、王尔德不满于维多利亚时代严苛而虚伪的资产阶级伦理因而放浪形骸，与中国漫画家努力挣脱卫道士们维护的礼教秩序又沉湎于都市的声色犬马一致。波德莱尔指出，浪荡子具有"一种反对和造反的特点……代表着今日之人所罕有的那种反对和清除平庸的需要"。"浪荡作风特别出现在过渡的时代……浪荡作风是英雄主义在颓废之中的最后一次闪光。"[33] 浪荡子面对功利的市侩风气与保守的道德伦理，要么追求永恒、神圣、非功利的美，要么通过放浪形骸的感官享乐来麻痹痛苦，表达反抗。唯美而颓废的复杂态度，具化为比亚兹莱笔下的莎乐美，"一面用细腻的线条和曼妙的曲线来表现莎乐美的诱人之美，另一面用裸露的身体、夸张的生殖器官、诡异的面部表情和摄人心魄的眼神传达出感官的刺激和肉体的沉溺"，从而"刺激着观众的视觉，撩拨着观众的欲望，使人想看又不敢看、不敢看又忍不住要看"。[34]《上海漫画》封面的部分女性图像，也大抵如此。

经过刘海粟的人体模特风波，女性裸体图像已不再是报刊的禁区，如1928 年后《申报·自由谈》刊头就出现了相关插画，但《上海漫画》之大胆招摇仍然罕见，大有"图不惊人死不休"之势。《上海漫画》创刊不久，

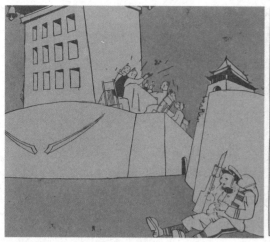

图 14 《北平前门上的欢宴猜拳声和济南城脚边的酣睡声》，黄文农，《上海漫画》第 13 期

图 15 《莎乐美》插图之一，比亚兹莱，1893 年

图 16 《上海漫画》封面（第 36 期），叶浅

图 17 《鹦鹉人语》，黄文农，《上海漫画》第 59 期

即发布数幅摄影大师尼古拉斯·穆雷（Nickolas Muray）的女性裸体照片，并由祁佛青专文评介。[35] 在英文语境中，裸体（nakedness）意味着脱掉衣服赤身露体，多少有点害羞难堪；裸像（nude）是经艺术加工形成的理想化人体，充满活力、自信、匀称。[36] 穆雷的照片属于裸像，大胆展现女性身体，令人深感"线条结构之美丽，背景之适宜，感光之精良"，或

"直线与曲线，光明与黑暗"互为融合，或"结构深为奇趣"。[37]而同时期的中国摄影家鲜有条件拍摄裸体女性，偶一为之，像中主角也羞涩掩面。祁佛青借穆雷提倡人体之美，既冲破了礼教束缚，也给本土摄影家树立了标杆。

《上海漫画》还让一大批"新女性"进入公众视野。早先的"启蒙图像"，如丁悚"百美图"系列，将英雌、女学生、女职员、大家闺秀、贤妻良母作为"新女性"典范；《上海漫画》更进一步，赞扬阳光、大方、知性、健康的"新新女性"，且呈现方式从白描线条画变成了摄影。女性知识群体出场较多，典范包括哲学家程其瑛，文学家谢婉莹、谢冰莹等，然而她们毕竟凤毛麟角，多数仍是女学生。丁悚任教于晏摩氏女校，深受爱戴和信任，得以拍摄大量学生照片并发表；此外，上海美专、光华大学、务本女学、爱国女学、暨南师范、启秀女校、爱国女校、中西女塾的女学生也曾"抛头露面"。《上海漫画》不把她们当成徒有其表的"花瓶"，更愿意展现内涵之新，如天津中国女子图画刺绣学校学生的工艺制作、北平大学女子学院学生的音乐演奏、智仁勇女校学生参演英文戏剧（第64期）。女性从私密空间走入公共视野的另一种方式是参与演出，《上海漫画》涉及的便有文学歌舞社、明月歌舞团、南国剧社、摩登剧社等团体，且放大、聚焦女性在其中的作用，如报道辛酉剧社排演契诃夫的《万尼亚舅舅》，刻意只刊发了侄女索尼娅敦促万尼亚舅舅振作一幕的剧照。除了面庞，《上海漫画》更乐于公开展示女性身体的其他部位，认为女性参加体育活动能强身健体，促使其"富情感，善记忆力，好活动，爱美丽"。《上海漫画》嘲笑那些抱陈旧观念、"神经过敏的朋友"："到现在科学昌明的时代，再闹这种笑话，恐怕连祖宗的体面都给我们弄糟了。"[38]《上海漫画》大篇幅报道上海两江女子体育师范春季运动会（第55期），东南女体校篮球锦标赛（第89期），青岛公立女子中学篮球队、燕京大学女子篮球队（第

64 期）等，每逢夏日即报道游泳情形，乃至出版"游泳专号"（第 68、108 期），以健康的躯体为国人做出示范。若还原到更广阔的历史语境，作为"国民之母"的女性是否体魄强健，也是民族能否摆脱"东亚病夫"耻辱、实现"少年强则国强"的前提。

早先的洋场小报、小型画报乐意炒作名伶（如潘雪艳）、名妓（如富春老六）、名媛（如唐瑛、陆小曼）。早先的《三日画报》会刊登妓女小照，《上海漫画》一律杜绝，唯一例外的是报道了天津妇女救济院如何救济妓女（第 77 期），前后态度大转弯。但是，这并不意味着《上海漫画》不曾消费女性形象，只是其做法更专注于"名媛"。这些照片通常由高级商业照相馆提供（如卡尔生照相馆，第 54 期），或者拥有较多文化资本和较高社会地位的摄影家（如丁悚，第 53 期）。照片的拍摄对象，有的是成就较高的女性，像阮玲玉、胡蝶、周文珠等明星，潘玉良、唐蕴玉、梁雪清、周錬霞、吴青霞等画家；有的借助了男性亲友的地位，如宋子文夫人张乐怡、张学良夫人于凤至、杨度女儿杨云碧等。可见，变换的只是消费心理和市场需求，而非消费和市场本身。事实上，就连启蒙也是一门生意，传播"新女性"的形象和理念照样需要商业机制的支撑，启蒙图像和商业图像之间没有不可逾越的界线。有的贵族学校女学生，摇身一变即成名媛，像在与丁悚同一期发表的一组照片中，上图是充满青春气息的晏摩氏女校学生，下图是刚从该校毕业、同南京市市长刘纪文订婚的徐淑珍，她俨然已成贵妇，同商业照相馆拍摄的名媛肖像相差不大。另一种混杂了身体解放与消费主义的照片类型是时尚图像。叶氏曾为云裳时装公司设计了大量女性时装，其设计图稿几乎贯穿《上海漫画》始终，画中作为"模特"的女性都身姿窈窕、清丽超俗。另外，《上海漫画》还发行过"女发专号"（第 79 期），专门介绍流行的女性发型，引导了新的身体美学和生活方式。奇怪的是，《上海漫画》的封面画和内页漫画多讽刺女性追求时尚、拜金

虚荣,跟这些名媛照片、时装设计传达的观念截然相反,亦可谓含混与吊诡。

（三）人类学图像

日本从大正步入昭和,军国主义膨胀,步步蚕食中国。《上海漫画》创办不久即发生骇人听闻的"济南惨案",特出"济南事件专号"（第 4 期）,醒目登出蔡公时"实我国最大之耻辱！"的言论,并有照片、漫画、文章揭示日军残忍行径与侵略野心。专号发行后,在虹口一带为日人扣留数千份。国耻之深,非振臂一呼了事,《上海漫画》直至终刊持续关注日军在山东、东北等地动态及日本国内政局。最富政治激情的黄文农发表在《上海漫画》的绝大部分漫画,都旨在揭露日本侵略野心,讽刺当局忍让退缩。面临民族危机,国人目光投向边疆,日后遂有边政学之兴。《上海漫画》频繁报道内蒙古、西北、西南地区的时局和风土人情,如通过摄影记者褚保衡、王小亭获取西北军事消息。

有识之士在他者的刺激下反观何为自我、探寻文明起源、构建民族国家,势必需要人类学、考古学知识；现代艺术也和人类学、民俗学有着不解之缘,往往从亚、非、拉美地区的文化中汲取营养。《上海漫画》的漫画家们渴望中国成为独立自主的民族国家,具有现代主义的好奇目光与异端精神,因此产生了朦胧的人类学、民俗学意识,时常刊登有关中国少数民族的图文内容。《上海漫画》的人类学目光还超越国界,注意东亚邻国乃至全世界的风土人情。该刊多次发表陆洁、陈德荣赠送的暹罗、马来西亚照片,戈公振、汪亚尘等旅行途中寄来的欧美各国影像,甚至不时关心大洋彼岸墨西哥的政局与画坛。有趣的是,编辑非常注意视觉效果,例如刊登暹罗佛寺建筑及其壁画、佛像乃至神话的照片之余,还重新临摹了壁画图案（第 41 期）,虽只吉光片羽,也起到了一定的知识传播、思想启蒙功效。此外,《上海漫画》在人事和商业方面也有跨区域特征：郎静山、张氏兄弟、叶浅予同胡文虎的"星洲"系列报有合作关系,其他编辑、作

者也不乏东南亚华侨，如郑光汉（后主编新加坡《南洋商报》画刊）；该刊借助太平洋航线与华侨商业网络，远销东南亚乃至火奴鲁鲁、旧金山。葛兆光近年提出，进入蒙元之后的全球化时代，"东海"取代了"西域"的重要性，东部亚洲海域的交通、商贸与文化艺术的交流或成为学术的"预流"。[39] 漫画家们带着好奇的目光，从中国出发观看世界，在世界之中认识中国，民族主义色彩和世界主义精神相辅相成。《上海漫画》也不只是一份本土刊物，不妨将其纳入全球史视野下的文化交流议题。

（四）世界人体之比较

《上海漫画》的"世界人体之比较"栏目，集合了女性、现代艺术、人类学等多重因素。栏目起于第 11 期，迄于第 98 期，共有 37 回，每回刊出数幅女性裸体照片，并由叶浅予撰文，呈现和分析各民族女性生理特征。《上海漫画》密集刊发裸体照片招致了官司：1928 年 10 月，公租界巡捕房认定其有伤风化，起诉《上海漫画》编辑部，两经审判，均告无罪。案件轰动一时，提升了画报知名度，从此"世界人体之比较"名正言顺，成为招牌栏目之一，后又出版单行本两集。

"世界人体之比较"的大部分照片来自德文书籍《世界各民族女性人体》（*Die Rassenschönheit des Weibes*），作者是妇科学家、人类学家卡尔·海因里希·施特拉茨（Carl Heinrich Stratz）。他游历世界拍摄和收集各民族女性照片，此书于 1901 年出版并再版数十次，影响广泛。[40] 施特拉茨赞扬女性之美，希望消除偏见，让世界民族各美其美，"为了准确无误地确定自然的理想人体，似乎可以采用对漂亮女子进行观察和将各照片进行比较的方法"，[41] 因而进行了长期的体质人类学调查。施特拉茨旨在用科学证明美学，他使用的摄影媒介同样在文献与表现的天平上摆动：即便科学记录照片也难免表现意味，即便观念摄影也总是带有某种刻痕。[42] 主观意愿和所用媒介使得他拍摄的照片性质模糊，且《世界各民族女性人体》所录不

尽来自他本人调查,也不乏收集而来的沙龙人体摄影作品。人类学影像对"他者"的凝视本就难免"摄影东方主义"(photographic orientalism)的指责,当照片进入消费市场更易招来情欲的目光。《上海漫画》翻印了这批照片,他们自陈,之所以刊印这些照片,是因为痛心中国人"受着以前积习的束缚"而"形成不健全的身体",在强国侵略下不足以御侮,也阻碍了文化艺术的进展,"欣赏是一方面,研究是占大体"。[43]然而,身体模糊、沉默,身体的图像也不安分于语言所划定的界限。即便《上海漫画》编者确为"研究"和"欣赏"之故,无意打擦边球,众多读者又是否出于同样的目的购买?很难说"世界人体之比较"的裸体图像究竟是科学研究、艺术表现还是营销手段,最可能的答案是三者兼备。

除施特拉茨著作,"世界人体之比较"还搜集了其他少量照片。第15和68期介绍到中国女性,因中国尚无体质人类学调查,使用了林雪怀、张建文的画意摄影作品,其唯美风格接近欧洲沙龙摄影,跟施特拉茨硬实的人类学影像差异明显,再次证明了身体和图像的模糊性和流动性;照片旁的文字依然一板一眼分析生理特征,实则跟照片不大搭边,未免滑稽。文与图、能指与所指出现间隙固然是编辑的权宜之策,也未尝不显示了图像的自主性力量如何消解文字的原初意义,预兆了未来的"图像转向"。

结语

1930年,《上海漫画》出至百期,几位编者及友好撰文抒发感想。戈公振肯定该刊"现在已有了他的地位了,再加以继续的努力,前途是很有希望的"。张光宇对出版业"落英缤纷"的"蓬勃的气象"很乐观,要继续探索"人间唯美的天堂"。更有人展望未来,如卢梦殊、黄文农,呼吁警惕外来侵略,表达了实现民族独立和国家富强的理想。郑光汉则因日新月异的摩登都市,激发出"冲动"与"不可抑制的渴望","动的天性

便是人类在宇宙间勇猛地前进的一种最鲜明现象……漫画既被认为是生活上一种兴奋要素，那么便含有那动存在其间"，[44] 对狂飙突进的"动"之赞歌，近乎《未来主义宣言》。《上海漫画》作为一种新旧媒介、文化和社会之间的过渡形态，必然无法长存，而"百期纪念专号"表现出的民族主义与现代主义交织而成的时代精神，已超出"上海漫画"四字的承载范围，似乎预示了不久后该刊并入《时代》的结局。

《上海漫画》在现代史上昙花一现，但有其特殊意义。柏拉图以降的西方传统形成了"理性之光"与"心灵之眼"的视觉制度：尚理念静观而贬身体视觉，图像仅是理念的粗劣模仿。[45] 此说自有道理，唯近世以来积弊日甚，引得20世纪下半叶的思想家群起攻之；而在思想家发难之前，敏感的现代艺术家"由于领会初生状态的世界或历史之意义的同样意愿"，[46] 领先一步"做"（而非说）出了相似的努力。现代艺术家认为："艺术首先即是生成。""艺术并不复制可见之物，它使人们看见。"[47] 艺术展现创造本身、表达可见性本身，让原初、晦暗、含混而充满创生力量的"世界之肉"（Chairdu Monde）绽放光亮。《上海漫画》也是如此，其主持者张光宇等，不以文字和思辨见长，也不像中国文人画家或欧洲古典学院派那样，少有"文以载道"或"透视主义"之正统的束缚。他们站在现代中国的开端，睁开双眼打量万象更新的世界，凭着开放精神和敏锐感知，从活色生香的都市生活中自然领会了现代艺术的追求，通达了"世界之肉"的含混性与创造力。其画报也呈现出同样的气质，故有先见之明，可与当代学术潮流遥相呼应。《上海漫画》的"潜在性或生成性超出了任何实证的因果关系和家系关系"，[48] 超出了大众传播学关心的传播对受众态度、行为产生何种效果的问题；也不宜延续古腾堡印刷术的线性逻辑，徒劳追问媒介（或图像）和社会之间决定与被决定、反映与被反映的关系，而应代之以包豪斯思维，探索它们同时并置、相

互交织的整体界面——恰如麦克卢汉的妙语：人们不再问先有鸡还是先有蛋，开始觉得"鸡成了蛋想多产蛋的念头"。[49] 归根到底，《上海漫画》标志了人与存在关系的变化，其主事者敏感于丰富的现代性，极尽所能通过视觉形式将之转译、呈现给更多的人。一言蔽之——让现代可见。

· 1. "万花筒" 之说. 见: Marie Laureillard. Illustrer Shanghai en 1930: caricatures et modernitékaléidoscopiquedans la revue "Shanghai manhua". Textimage: revue d'étude du dialogue texte-image, 2020, Illustrer ?, 12. "橱窗" 之说来自沈揆一对《上海漫画》后继刊物《时代》的研究. 见: 沈揆一. 一个现代的展示橱窗: 1930 年代上海的《时代画报》[J]. 艺术学研究, 2013, 12.

· 2. 萨空了. 五十年来中国画报之三个时期 [A]. 见: 燕京大学新闻学系.《新闻学研究》[M]. 良友图书公司, 1932. 阿英. 中国画报发展之经过 [J]. 良友, 1940, 150.

· 3. "低调启蒙" 之说借自陈平原. 详见: 陈平原. 左图右史与东学西渐 [J]. 生活·读书·新知三联书店, 2018.

· 4. 陈建华. 喧嚣的 "左翼" ——1920 年代末北伐革命与上海世界主义 [J]. 中山大学学报 (社会科学版), 2015, 4.

· 5. 1927 年 3 月,《三日画报》因印刷所工人参与上海第三次工人武装起义而停刊.

· 6. 漫画家们为华社第一届摄影展览会制作广告招贴. 华社摄影展览会改期 [J]. 申报, 1928, 15.

· 7. 叶浅予. 叶浅予自传 [M]. 细叙沧桑记流年. 北京: 中国社会科学出版社, 2006: 63.

· 8. 叶浅予. 漫画生活 [J]. 上海漫画, 1930, 100.

· 9.《图画时报》第 454 期 (1928 年 4 月 25 日).

· 10. 本社迁移地址启事 [J]. 上海漫画, 1928, 6. 该地址即现上海交通大学医学院附属仁济医院所在地 (上海市黄浦区山东中路 145 号). 次年静山广告社也搬至其隔壁.

· 11. 中国美术刊行社曾在 1929 年 3 月和 4 月的《申报》上刊登招收练习生的广告, 但宣文杰称自己 1928 年入社. 另三位练习生是王士英、钱伯明和张治良.

· 12. 叶冈. 散点碎墨 [M]. 上海: 文汇出版社, 2008: 212-213.

· 13. 叶浅予. 叶浅予自传: 细叙沧桑记流年 [M]. 北京: 中国社会科学出版社, 2006: 63.

· 14. 当时商务印书馆已有影写版印刷机, 但成本过巨, 只用于印刷高档摄影集、画片等.

· 15. 周博. 平面设计史视野中的民国期刊 [A]. 见: 陈湘波, 许平编. 20 世纪中国平面设计文献集 [M]. 南宁: 广西美术出版社: 52.

· 16. 暨南大学的一瞥 [J]. 上海漫画, 1930, 97.

· 17. 武瑾. 张光宇字体设计艺术研究 [D]. 南京: 南京艺术学院, 2018.

· 18. 周博等编. 字体摩登 [M]. 北京: 中信出版社, 2017: 25.

· 19.[美]马丁·杰伊. 低垂之眼: 20 世纪法国思想对视觉的贬损 [J]. 孔锐才, 译. 重庆: 重庆大学出版社, 2021: 26.

· 20.[匈]拉兹洛·莫霍利 - 纳吉. 绘画、摄影、电影 [M]. 张耀, 译. 重庆: 重庆大学出版社, 2019: 38.

· 21.[匈]拉兹洛·莫霍利 - 纳吉. 新版式 [A]. 见: 中央美术学院设计学院史论部, 编. 设计真言: 西方现代设计思想经典文选 [M]. 南京: 江苏美术出版社, 2009: 266—267.

· 22.[匈]拉兹洛·莫霍利 - 纳吉. 绘画、摄影、电影 [M]. 张耀, 译. 重庆: 重庆大学出版社, 2019: 39. Typophoto 无统一译名, 也译为印刷照片、排字摄影法、摄影字型等.

· 23. 徐讦. 论办画报: 一封想公开的信 [J]. 人生画报, 1936, 2(6).

· 24. "不过其中演剧、舞蹈、电影三种用眼睛之外又兼用耳, 称为综合艺术。" 丰子恺. 教师日记 [J]. 宇宙风: 乙刊, 1939: 17.

· 25. 如倪贻德以 "中坚" 的笔名发表的《海的画家》《单纯化的艺术》等文章, 见《上海漫画》第 75、76、80、81、82 期.

· 26. 1932 年施蛰存主编的《现代》(第 4 期) 在中国最早介绍了普鲁斯特的文学.

· 27. 祁佛青. 摄影艺术 [J]. 上海漫画, 1928, 5.

· 28.[法]波德莱尔. 1846 年的沙龙: 波德莱尔美学论文选 [M] 郭宏安, 译. 桂林: 广西师范大学出版社, 2002: 424.

· 29. 黄文农. 亚当与夏娃 [J]. 上海漫画, 1928, 17.

· 30. 鲁少飞. 食性的对象 [J]. 上海漫画, 1928, 22.

· 31. 鲁少飞. 玩味现在的过去 [J]. 1928, 16.

· 32. 还有其他人推崇比亚兹莱, 如鲁迅编辑的《比亚兹莱画选》(1929 年出版). 详见: 陈子善编. 比亚兹莱在中国 [M]. 北京: 生活·读书·新知三联书店, 2019.

· 33.[法]波德莱尔. 1846 年的沙龙 波德莱尔美学论文选 [M]. 郭宏安, 译. 桂林: 广西师范大学出版社, 2002: 438—439.

· 34. 关涛. 莎乐美形象的历史演变及文化解读 [D]. 北京: 首都师范大学, 2009: 95.

· 35. 祁佛青的图像来源是《1925 年摄影年鉴》, 见: Photograms of the Year 1925, The Annual Review for 1926

of the World's Pictorial Photographical Work. Edited by F.J. Mortimer. Published by Iliffe& Sons Ltd., Dorset House, London (1926).

• 36. ［英］肯尼斯·克拉克. 裸体艺术［M］. 盛夏, 译. 北京: 中信出版社, 2019: 1.

• 37. 祁佛青. 美国人体摄影名家尼古拉斯·穆雷［J］. 上海漫画, 1928, 7.

• 38. 女学生的体育［J］. 上海漫画, 1930, 108.

• 39. 葛兆光. 亚洲史的研究方法［M］. 上海: 商务印书馆, 2022.

• 40. ［日］井上薰. モダン都市上海における裸体の発見ー『上海漫画』「世界人体之比較」を核としてー［D］. 大阪: 大阪大学, 2006. 另外, 按照报纸对案件的报道和丁悚的《四十年艺坛回忆录》, 《上海画报》所依施特拉茨的德文原著为江小鹣旅德期间购买, 归沪后遭爱好收集裸体图照的丁悚"没收", 后友情提供《上海漫画》翻印. 这本书 20 世纪 80 年代后也曾在中国出版, 分别译为《世界各民族女性人体》(潘琪昌等译. 天津: 渤海湾出版公司, 1989.) 和《世界女性人体美》(萧扬译. 北京: 现代出版社, 2002.) 。

• 41. ［德］施特拉茨. 世界女性人体美(上卷)［M］. 萧扬, 编, 译. 北京: 现代出版社, 2002: 19. .

• 42. ［法］安德烈·胡耶. 摄影: 从文献到当代艺术［J］. 袁燕舞, 译. 杭州: 浙江摄影出版社, 2018.

• 43. 飞. 人体比较序文［M］, 世界女性人体比较［M］. 杭州: 中国美术刊行社, 1930: 5—6. 该书来自笔者个人收藏.

• 44. 戈公振. 特性［J］. 张光宇. 写在百期纪念之前［J］. 黄文农. 漫画家应该到满洲去［J］. 卢梦殊. 上海漫画百期纪念［J］. 郑光汉. 零碎的几句话［J］. 均见: 上海漫画, 1930, 100.

• 45. 马丁·杰伊指出了光的双重概念: 流明 (lumen), 即完美的直线的光的形式: 勒克斯 (lux), 人类视觉的真实体验. 与之对应的还有视觉的双重概念: 以心灵之眼思辨 (speculation), 以一双肉眼观察(observation).［美］马丁·杰伊. 低垂之眼: 20 世纪法国思想对视觉的贬损［J］. 孔锐才, 译. 重庆: 重庆大学出版社, 2021: 9.

• 46. ［法］梅洛－庞蒂. 知觉现象学［M］. 杨大春等, 译. 上海: 商务印书馆, 2021: 20.

• 47. ［德］保罗·克利. 创造者的信条［A］. 转引自: ［法］莫罗·卡波内. 图像的肉身: 在绘画与电影之间［M］. 曲晓蕊,

译. 上海: 华东师范大学出版社, 2016: 64—65.

• 48. ［法］梅洛－庞蒂. 眼与心［M］. 杨大春, 译. 上海: 商务印书馆, 2019: 60.

• 49. ［加］马歇尔·麦克卢汉. 理解媒介——论人的延伸［M］. 何道宽, 译. 上海: 商务印书馆, 2000.

启智与革新：
《小说月报》（1910—1931）中的文化思潮与封面设计美学

李华强

文学类期刊作为 19 世纪末新兴的大众传播媒介，对近代启蒙思想的传播起着重要的推动作用。小说杂志的封面装帧集中表现为文学与美术两种艺术的携手合作，共同呈现出美学现代性的另一副面孔。民国时期的《小说月报》杂志跨越清末、民初和五四三个时期，历经几代主编和封面设计师的塑造，一定程度上呈现出不同历史阶段的社会思潮和美学风尚。

一、近代小说杂志的"三段"论

近代小说杂志的发展历史一般分为三个阶段，即晚清小说、民初小说、五四以后的小说。总体来看，各自有着不同的社会功能和传播特点。

（一）启智论：晚清小说杂志

近代中国最早的小说杂志可以追溯到 1892 年的《海上奇书》，但其刊行时间较短，不到一年即停刊。故而近代小说杂志的兴起，一般以梁启超的《新小说》杂志为起始。梁启 1902 年在横滨创办《新小说》（图 1），意味着维新派认识到提高"民德、民智、民力"的重要性，"书经不如八股，八股不如小说"的社会阅读风气，使得对小说的提倡成为"今日急务"，"故六经不能教，当以小说教之；语录不能喻，当以小说喻之；律例不能治，

图1 《新小说》1902 年 第1期封面　　　图2 《绣像小说》1903 年 第1期封面　　　图3 《绣像小说》1903 年 第1期插图

当以小说治之"[1]。梁启超创办小说杂志的目的即是将小说视为开通民智、进行启蒙宣传的锐器。《新小说》第1期刊载了梁启超的论说《论小说与群治之关系》，文中说：

> "欲新一国之民，不可不先新一国之小说。故欲新道德，必新小说；欲新宗教，必新小说；欲新政治，必新小说；欲新风俗，必新小说；欲新学艺，必新小说；乃至欲新人心，欲新人格，必新小说。何以故？小说有不可思议之力支配人道故……故今日欲改良群治，必自小说界革命始。欲新民，必自新小说始。"[2]

由此可见，维新领导者的思路由原来以政制变革为中心调整为以"新民"思想启蒙运动为核心，小说则成了"改良群治"以达到政治革新目的的最佳有效工具。

商务印书馆步随其后，于1903年创办了《绣像小说》（图2），在

第 1 期的《本馆编印绣像小说缘起》中提道："欧美化民，多由小说，扶桑崛起，推波助澜……以醒齐民之耳目，或对人群之积弊而下砭，或为国家之危险而立鉴，揆其用意，无一非裨国利民。"[3] 在特殊的历史情境中，小说被视为了启蒙民众、变革社会的力量。《新小说》《绣像小说》，加上后来的《月月小说》和《小说林》，被并列为"晚清四大小说杂志"。而掀起这股小说热潮的重要起因之一则是一大批文人出于"救国"的政治抱负而加入小说的作者队伍及创办小说杂志的出版队伍所推动的结果，"小说救国论"是这一时期小说杂志出版的口号和主题。在小说杂志的内容编辑上，"几乎所有的刊物都表现出比较强烈的开放意识，放眼世界，积极输入域外小说，'著译各半'成为这时小说的共同特色"。[4]

在书籍装帧上，许多书刊采取中西合璧的形式，"线装书"和"平装书"同时并存。比如《绣像小说》封面为西洋插画形式，并饰以花边图案，内页插图却是中国传统的雕版印刷形式（图 3），体现出新旧形式过渡阶段的融合形式。

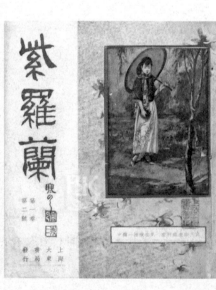

图 4 《礼拜六》1914 年第 30 期封面　　图 5 《红杂志》1922 年第 2 期封面　　图 6 《紫罗兰》1925 年第 1 卷第 2 号封面

（二）消闲论：民初小说杂志

在小说的发展进程中，消闲论包括两层意思：其一是指作者为闲人，以消闲之目的而创作小说；其二是指读者为闲人，为了消闲而读书。前者推动高雅文学的创作，后者则促进通俗文学的生产。

民国建立后，由于小说载道的观念逐渐弱化，而小说"为美的制作"的理念日渐兴起，以鸳鸯蝴蝶派为代表的消闲文学成为民初小说杂志市场的主流。《礼拜六》（图4）杂志创办于1914年4月，最初是模仿美国《礼拜六晚邮报》，追求都市休闲性，给读者提供闲暇时光的精神愉悦。其创刊号中的"礼拜六出版赘言"中说：

> "买笑耗金钱，觅醉碍卫生，顾曲苦喧嚣，不若读小说之省俭而安乐也；且买笑、觅醉、顾曲，其为乐转瞬即逝，不能继续以至明日也。读小说则以小银元一枚，换得新奇小说数十篇，游倦归斋挑灯展卷，或与良友抵掌评论，或伴爱妻并肩互读。意兴稍阑，则以其余留于明日读之；晴曦照窗，花香入坐，一编在手，万虑都忘，劳瘁一周，安闲此日，不亦快哉！"[5]

《礼拜六》在此提倡一种阅读的生活化。如果说早期的《小说月报》是一种"君子型"的文学期刊，那么《礼拜六》则为"才子型"的休闲期刊。[6]其代表作者有王钝根、周瘦鹃、陈蝶仙、吴绮缘、吴双热、陈小蝶、叶萧风、严独鹤等文学才子，其小说语言华丽，技巧纯熟，将言情小说推向前所未有的繁荣。《礼拜六》的出版分为两个时期，1914—1916年为前期，1921—1923年为后期。后期的《礼拜六》进而成为一份综合型文学期刊，从小说到笔记、译著、琐闻、笑话、杂谈等无所不包，文章充满生活的情趣和智慧，具有浓厚的才子风格。20世纪20年代后创办的《红杂志》（图5）、《红玫瑰》以及《紫罗兰》（图6）等杂志也属于这类消闲类期刊，其适应了城

市消费主义和市民阶层对于通俗文学的需求，"以一种和风细雨的闲谈姿态渗透着笔者对时代背景中产生的新的价值观念是非的评判和对寓教于乐的期望"。[7]

这类消闲类文学杂志的装帧设计大都比较精美，题材从仕女到风景小品，不乏日常生活的情致与韵味。

（三）新文学：五四前后的小说杂志

在民初风云变幻的政治格局中，一部分精英知识分子失去了政治参与的机会，开始探索从新文艺入手的可能性。1915 年《青年杂志》的刊行，意味着新文化、新文学运动的开始，陈独秀在其创刊号中发表《敬告青年》《法兰西人与近世文明》等文，表述了该刊基本的启蒙思想，包括"个人"（独立人格）、"科学"、"民权"、"自由"、"平等"等关键词，后来又简化为"民主"和"科学"两大口号。

1917 年的《新青年》第 2 卷第 5 号发表了胡适的《文学改良刍议》，打出了文学改良的内容主张。新文学开始将鸳鸯蝴蝶派文学作为"旧文学"的代表发起批判与攻击。除了五四前后《新青年》发起的攻势外，1921 年，文学研究会接手《小说月报》后，亦对鸳鸯蝴蝶派展开了批评，"借以缩小旧文学的地盘，壮大新文学自己的力量"。[8]

关于新文学浪潮中的小说杂志的发展，本文接下来将结合《小说月报》的演进和改革历程进行深入分析。

二、《小说月报》的创办与观念演进

《小说月报》自 1910 年 8 月创刊至 1931 年 12 月终刊，共出版 22 卷，计 259 期，号外 3 册，总共历时 22 年，是中国近现代寿命最长的文学刊物。该刊在出版时间上跨越晚清、民国，发行地域遍及中国内地及港澳地区，"是其他近现代文学刊物难以相比的"。[9]该刊先后有五任主编，分别是王蕴章、

恽铁樵、沈雁冰、郑振铎、叶圣陶。五位主编的更迭及其办刊特色，"既体现了商务印书馆对于中国文学近现代演变的认可程度，也体现了中国文学现代型的'平均状态'"。[10]1921 年，《小说月报》被改革为新文学界最早的纯文学杂志，但也只是沈雁冰主编的前两年表现较为激进，总体来看仍然走的是中游路线。《小说月报》与《创造》周报、《创造》季刊的狂飙激进相比较，则要稳健得多。纵观《小说月报》的发展演进历程，"相对于过于激进、先锋或过于保守的刊物而言，《小说月报》对于中国文学发展进程的均值状态的代表性意义无疑是比较强的"。[11]

（一）创办与分期

1910 年，《小说月报》秉承了《绣像小说》的宗旨，一方面强调杂志的可读性，注重商业利益；另一方面亦重视启蒙大众、启国民心智的社会价值。1910 年到 1920 年的《小说月报》一般被研究者认为是主要归属鸳鸯蝴蝶派的杂志；1921 年至 1931 年的《小说月报》则被认为是通过"革新"后转型为新文学纯文学期刊，也是文学研究会的代用刊。

1920 年，面对新文化运动的浪潮，《小说月报》进行半改革，使得该刊处于亏损状态，从而又引发了 1921 年的彻底改革。沈雁冰在《小说月报》1921 年第 12 卷第 1 号上的"改革宣言"中声称：

"第一，研究文学哲理，介绍文学流派；第二，不论如何相反之主义咸有研究之必要，故对'为艺术的艺术'与'为人生的艺术'，两无所袒，必将忠实介绍，以为研究之材料；第三，写实主义在西方虽有过时迹象，但从中国的实际需求出发，写实主义在中国还有介绍必要，非写实的也要尽量输入，以为进一层之预备；第四，提倡文学批评；第五，表现国民性之文艺有真价值；第六，愿发表研究旧文学的文章，但旧文学的诗赋等不载。"[12]

《小说月报》的全盘改革及其重新畅销的效果，标志着中国文学的现代转型的完成，但也意味着与旧文坛的割裂。周作人在《文学研究会宣言》中亦称："将文艺当作高兴时的游戏或失意时的消遣的时候，现在已经过去了。我们相信文学是一种工作，而且又是于人生很切要的一种工作，治文学的人也当以这事为他终身的事业，正同劳农一样。"[13] 这传递了以文学研究会为主体的《小说月报》的"为人生"的文学观，这里的"于人生很切要的一种工作"的内涵包括："第一，文学是一个人独立完成的工作，强调了文学中作家的独创性；第二，文学是一件很严肃需要认真对待的工作，文学家可以用文学创作来求得安身立命、赖以生存于社会；第三，周作人所说的'人生'不仅指作家的人生，同时也指表现对象的人生。因此文学于人生很切要就包含着文学对社会现实的表现作用。"[14] 文学研究会由此被看作是"为人生派"的社团，其主要刊物包括《小说月报》和《文学旬刊》（后改称《文学周报》）。

1923 年，郑振铎接替沈雁冰任主编，中间于 1927 年一度赴欧洲，叶圣陶接掌两年，1929 年郑振铎重返主编之位，直到 1931 年终刊。郑振铎与叶圣陶时期的《小说月报》显示了文学大刊风范，"对中外各家各派的文学采取兼容并包主义，对研究外国文学与整理中国旧文学一视同仁"。[15] 这个时期的《小说月报》以一种世界视野来审视中外文学，"对于新文学革命时期的某些偏激有所纠正，这可视为中国文学现代转型的最后之完成与完善"。[16] 郑振铎主编时期的《小说月报》在世界文学上不分国家、民族、主义或流派，在一定程度上为中国读者普及了世界文学，扩大了读者的眼界，推动了中国文学走向现代。

（二）"为人生"的文学观与社会思潮

至于"为人生"的文学观的具体表现方式，文学研究会的诸多成员则各有见解。沈雁冰和叶圣陶强调现实主义立场，朱自清主张"创造"论，

郑振铎持唯美主义观点，冰心则主张发挥作家的个性。[17] 在这种多样化的观点之下，20 世纪 20 年代相应地出现了风格多元的文学发展局面。

对于这段历史时期的文学研究，有研究者认为，"文学研究会的关注目光并不仅仅局限于文学本身，它对于五四期间流行于国内外的各种社会思潮相当敏感，并且强烈要求将各种社会思潮与文学结合起来进行推广，从而促进中国的社会和文化改造"[18]。这些社会思潮，除了来自文学本身领域的俄国人道主义文学思潮、法国自然主义文学思潮，以及新浪漫主义文学思潮，还包括文学外部的渗透到社会各个文化领域的三大社会思潮，即世界大同的"大人类主义"思潮、进化论的"互助主义"思潮，以及"泛劳动主义"思潮。这些思潮影响到文学研究会的理论主张和创作实践，从而相应地出现了诸如"为人生的文学、憧憬着'美'和'爱'的理想的和谐的天国、在泛劳动主义的眼光下就呈现出诗意的色彩、道德主义的神圣光环"[19] 等文学观念。这些社会思潮基本上是在第一次世界大战之后产生并扩散至全世界的主流文化思想，对各国的现代文化艺术产生了深刻的影响，下面将简要述之。

1. "泛劳动主义"与自然的乡村

五四时期活跃的"劳工神圣"思潮，首先来源于蔡元培 1918 年欧洲归来后所作的《劳工神圣》演说，[20] 其中提道：

> "凡用自己的劳力做成有益他人的事业，不管他用的是体力、是脑力，都是劳工。所以农是种植的工，商是转运的工，学校职员、著述家、发明家，是教育的工，我们都是劳工。我们要自己认识劳工的价值，劳工神圣！"[21]

1920 年，蔡元培又为《新青年》第 7 卷第 6 号"劳动节纪念号"题写"劳

工神圣"四字（图7），"劳工神圣"得以在国内广泛传播。这种思潮不同于"平民主义"，亦区别于马克思主义的"劳工神圣"概念。[22] 所谓的"泛劳动主义"，是指"把劳心、劳力，均视为劳动，并把劳动神圣化、视劳动为人生之必须，进而对下层民众、农民进行'高尚''纯洁'的道德指认的思潮"。[23] 就文学研究会的成员来看，周作人、郑振铎、许地山、冰心等都发表过关于"劳动"问题的文章，是"泛劳动主义"的鼓吹者和实践者。周作人在《日本的新村》中认为，"新村运动却更进一步，主张泛劳动，提倡协力的共同生活……这新社会中第一重要的人生的义务，便是劳动，但与现在劳动者所做的事，内容与意义上，又颇有不同。因为这劳动并非只是兑换口粮的工作，一方面是对于人类应尽的义务，一方面是在自己发展上必要的手段"。[24] 随之，周作人推行的"新村主义"实验，也是通过实践运动推行"泛劳动主义"的表现。郑振铎则在文章中指出："我所谓劳动，就是人类动的心性的表现，包括通常所谓游戏的本能在内。"[25] 瞿秋白著文称："最有幸福的，只是在勤苦的劳动之后。劳动最能给人以完全的幸福，幸福——劳动。救我们的只有劳动！"[26] 许地山则认为："要

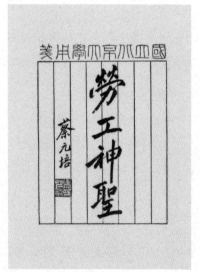

图7 蔡元培在《新青年》1920 年第 7 卷第 6 号"劳动节纪念号"上题写的"劳工神圣"四字

劳动家有威仪，劳动才有威仪……我们青年人既信劳动具有改进社会的威仪，就不得不赞美劳动说：劳动的威仪是人类社会特有的光辉！"冰心在文中提道："可敬可爱的学生，可钦可佩的劳动者！除了你们，别人也不能享受不配享受这明耀的朝阳，清新的空气。"[27]

相对而言，"泛劳动主义"在新文学的创作观念和实践中，表现为对劳动者的尊崇和赞美，通常化为"对于乡村德性与下层民众所拥有的自然人性的诗意化想象"。[28]在相应的角色设置中，"下层劳动者、乡村妇、儿童，这些弱者，被认为是最接近自然人性的，其道德具有先天的优势"。[29]

2. "大人类主义"与乌托邦叙事

五四前后，"大人类主义"通常表现为人类一家、世界大同观念的传播。第一次世界大战带来的教训，致使知识界产生了世界发展趋于"大同"的学说。蔡元培1918年从欧洲回国后在演说中提道："世界大战的结果，协约国占了胜利……这岂不是大同主义发展的机会吗？"[30]陈独秀则宣称："国家也不过是一种骗人的偶像……各国的人民若是渐渐都明白世界大同的真理和真正和平的幸福，这种偶像就自然毫无用处了。"[31]郑振铎、沈雁冰等人也都曾撰文宣扬这一思想。此外，前面所提及的工读互助主义和新村主义的运动实践，强化了人类世界大联合的观念。

这种思潮造就了《小说月报》对各国、各民族多种流派兼容并包的世界主义文学观。从1921年初的改革始，《小说月报》就增设了"海外文坛消息"的栏目，全面报道了包括"诺贝尔文学奖"获奖者在内的世界文坛消息，还介绍了自然主义、新浪漫主义、唯美主义、颓废主义等多种流派，体现出"不论如何相反之主义咸有研究之必要"的包容胸怀和世界眼光。《小说月报》曾出版"被损害民族的文学号"（1921年第12卷第10号）、"俄国文学研究号"（1921年第12卷号外）、"泰戈尔号"（1923年第14卷第9、10号）、"法国文学研究号"（1924年第15卷号外）、

"安徒生号"（1925 年第 16 卷第 8、9 号）等，对中国读者进行了世界纯文学的知识普及，培养了新型的读者群。

同时，"人类主义"的胸怀也体现在《小说月报》对于中国旧文学的整理上。受了胡适对于整理国故"用科学的方法，作精确的考证"[32] 方法的影响，从 1923 年起，《小说月报》展开了有关整理国故的讨论。王伯祥提出了整理国故的必要性："各国自有各国的精神，也可以说各国自有各国的国故……那么要在中国民族头上建设一种新的文学，怎么可以无视自己的国故呢！"[33] 余祥森进一步阐释道："整理国故就是新文学运动当中一项任务，它的地位和介绍外国文学相等。"[34] 这里将中国的国故看成世界文学的一个组成部分。郑振铎则提出了整理国故的方法："我们应采用已公认的文学原理与关于文学批评的有力言论，来研究中国文学的源流与发展……整理国故的新精神便是'无证不信'，以科学的方法来研究前人未开发的文学园地。"[35] 在这次讨论中，使用世界的眼光和标准去看待和整理中国旧文学的方式成为《小说月报》作者群的共识。《小说月报》随即开始发表整理旧文学的一系列文章，并于 1927 年 6 月出版了号外"中国文学研究专号"。在这一过程中，《小说月报》所表现出的中正与包容，成为"非常独特的一道景观，体现了一种宽广的人类主义胸怀"。[36]

这种对"人类一家、世界大同"学说理论上的认知，相应地体现在文学研究会成员的创作中时，"其笔下则普遍呈现出人性的光明面"，[37] 诸多作家的小说作品与其说是现实主义的，不如说是理想主义的，通常将作者主观的一种美好的愿望投射到文学作品中的主人公身上或者尽力显示其人性中"向善"的一面，这显然是对人类社会线性发展的一种乐观期许，具有典型的"乌托邦叙事"特点。

3. "互助主义"视野中的"爱"与"美"

第一次世界大战后，逐渐掀起的"互助进化论"思潮，是对传统"竞

争进化论"的反思。经过了"工读互助运动"和"新村运动"的实践尝试，中国知识分子对"互助论"的体验与接受就更进一层了。关于"互助论"，本文前面已经结合《东方杂志》的渐进主义文化立场进行过讨论。《小说月报》作为与《东方杂志》同属一个家族的成员，很自然地继承了这一基因，尤其是在郑振铎任主编的时期，其温和而宽容的态度显然与《创造》季刊和《新青年》的激进立场截然不同。

1898年严复翻译赫胥黎的《天演论》，同时选择斯宾塞的观点，致使"物竞天择、适者生存"进化论观点先入为主地主宰并刺激了大部分中国人的思维，引发了中华民族竞争的焦虑。而五四以来的多元文化思潮激发了中国知识分子对进化论的另一面"互助论"的认知。早在1913年，杜亚泉就在《东方杂志》上著文梳理了赫胥黎、乌尔土、特兰门德、克罗帕德肯、基德、巴特文、胡德的学说，指出生存竞争淘汰说并非进化论之全部，还有伦理学上的爱之进化论、互助之进化论，心理学上的智性推动社会的进化论等，用以启迪理性、智性与道德，以挽救第一次世界大战所暴露的现代物质文明的弱点。俄国无政府主义理论家克鲁泡特金（Kropotkin，1842—1921）继承、发展了蒲鲁东、巴枯宁的学说，运用地理学和生物学的知识，在19世纪末创造了与达尔文"进化论"相对立的"互助论"，认为"互助"是人类和一切生物的天性，是人类发展的原动力，并以此论证实现无政府主义"大同世界"的"可能性"和"合理性"。[38]这些学说传入中国后，形成了与传统"竞争进化论"分庭抗礼的局面，尤其是成为中国知识分子不同学派的重要理论来源。

在文学创作上，反映"互助论"意识较早的小说有蔡元培1904年发表的《新年梦》。[39]该小说通过主人公"中国一民"的梦境，宣扬了一个废私产、废婚姻、废军备、废法律、废国家的无政府主义大同世界，体现出人类互助合作的乌托邦精神。但这只是以"梦"的方式来呈现的，

1918 年周作人引入日本武者小路实笃的"新村主义"运动，则为"互助论"找到了一块切实可行的实验地。周作人在《新青年》《新潮》《学灯》等新文化刊物上发表了《读武者小路君所作（一个青年的梦）》《日本的新村》《访日本新村记》《新村的理想与实际》等文章，对新村主义进行大力宣扬。其和平理性、互助合作的精神理念和简单可行的操作性，具有极大的诱惑性，"和吴稚晖、张静江、李石曾等'新世纪派'通过完全的科学技术现代化来实现无政府的人类'大同'相比，周作人的新村同样大有优势"。[40]

这种具有空想社会主义色彩的互助主义社会思潮与现实主义、新浪漫主义的文学思潮结合起来，影响着《小说月报》作家群的创作观念。1921 年，《小说月报》第 12 卷第 4 号开始发表冰心的小说《超人》，后来又有《离家的一年》《疯人笔记》等。这些小说被评论者大加肯定："冰心的全体作品，处处都可以看出她的'爱的实现'的主义来。"[41]还有人评论说："以'自然'之爱为经，母亲与婴儿之爱为纬，织成一个团团的光网，将她自己的生命悬在中间，这是她一切作品的基础——描写'爱'的文字，再没有比她写得再圣洁而圆满了！"[42]1921 年，叶绍钧（圣陶）在《小说月报》发表了第一篇小说《母》。茅盾评论他这个时期的创作说：

> "叶绍钧对于人生是抱着一个'理想'的——他不是那么'客观'的……最多的却是在'灰色'上点缀着一两点'光明'的理想的作品。他以为'美'（自然）和'爱'（心和心相印的了解）是人生的最大的意义，而且是'灰色'的人生转化为'光明'的必要条件。'美'和'爱'即是他的对于生活的理想。"[43]

从以上评论可以看到，"互助主义"思潮在文学研究会成员创作中的投射模式——基于对"互助"的信仰，"爱与美的文学"成为《小说月报》

主要作家群的思想实际和创作追求。

　　"互助主义"所体现出的"爱"与"美"，也反映在泰戈尔文学对中国知识分子的影响中。1923年，王统照在《小说月报》第14卷第9号的"泰戈尔专号"中的文章中认为，泰戈尔"以诗人以哲学家的资格，作'爱'的宣传，思想的发扬，文字的贡献，其唯一的希望，就是此等'爱'的光普照到全世界，而且照澈在人人的心中，则有生之物，都可携手飞行于欢乐的自由中，而世界遂成为如韵律般光明，色泽般的美丽与调谐了"。[44]在泰戈尔的诗歌中，人与自然的亲密关系是一个反复的主题，他在《飞鸟集》中写道："艺术家是自然的情人，所以他是自然的奴隶，也是自然的主人。"这表达了自然之爱亦是人类之爱的比照，在"爱"与"美"的关系上，爱根植于人的内心，美是爱对于人类自身以外的自然的延续。这对王统照和冰心的诗歌都产生了深刻的影响。

　　本文在此深入探讨这些文化思潮，不仅仅是借其来理解《小说月报》的文学观念和立场，同时也为考察《小说月报》封面视觉设计图式做特定历史时期文化运动背景认知的准备。笔者认为，如同杂志内页中小说的创作内容一样，杂志封面画的图式风格与表现依然是这些文化思潮在设计家思维中的投射和作用的结果，不同的是以视觉化的呈现为媒介。

三、《小说月报》早期的封面设计美学

　　如前所述，《小说月报》自创刊起就担负起了商业和社会的双重责任，所以一直就很注重书籍装帧的设计。其早期的封面画一般采用三色版精印彩色插图，题材包括动物、植物、花卉、风景等，如《小说月报》1911年第3期（图8）的封面画为浮游的鸭子，还有桃花落在水面，颇有"春江水暖鸭先知"的意趣，较符合一般大众的审美情趣。值得一提的是，这些早期的封面画多十分注重画面的留白，一方面在功能上留出位置书写刊

图 8 《小说月报》1911 年第 3 期封面

图 9 《小说月报》1912 年第 1 期封面

图 10 《小说月报》1921 年第 8 号封面

图 11 《小说月报》1923 年第 1 号封面

图 12 《小说月报》1924 年第 1 号封面

图 13 《小说月报》1925 年第 4 号封面

图 14 《小说月报》1926 年第 2 号封面

图 15 《小说月报》1926 年第 11 号封面

图 16 《小说月报》1927 年
第 1 号封面，陈之佛作

图 17 《小说月报》1927 年
第 2 号封面，陈之佛作

图 18 《小说月报》1927 年
第 3 号封面，陈之佛作

图 19 《小说月报》1927 年
第 4 号封面，陈之佛作

图 20 《小说月报》1927 年
第 5 号封面，陈之佛作

图 21 《小说月报》1927 年
第 6 号封面，陈之佛作

图 22 《小说月报》1927 年
第 7 号封面，陈之佛作

图 23 《小说月报》1927 年
第 8 号封面，陈之佛作

图 24 《小说月报》1927 年
第 9 号封面，陈之佛作

图 25 《小说月报》1927 年
第 10 号封面，陈之佛作

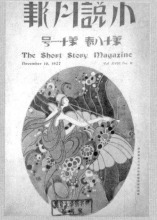

图 26 《小说月报》1927 年
第 11 号封面，陈之佛作

图 27 《小说月报》1927 年
第 12 号封面，陈之佛作

名及其他文字信息，另一方面使画面明快简洁，有几分"以白守黑"的中国画意境。

进入民国后，《小说月报》尤其注重现代民族国家价值观的宣扬，其1912年第1期（图9）封面上印制了秋瑾的肖像摄影，下面的插图显示学生们向烈士脱帽致敬的情形，传递了对国民进行国族教育的信息；色彩上采用红、绿双色印刷设计，视觉效果夺目。

在20世纪20年代改革后的《小说月报》封面画中，多次出现"农人"的形象，与新文学所推崇的"泛劳动主义"思潮不无关系。1921年第8号（图10）和1923年第1号（图11）的封面上分别画着劳作中的农妇和农夫。前者为黑、红双色插图，表现了一名肩负满筐果实的劳动妇女站在田间的形象，空中盘旋的鸟儿似乎也在共享丰收的喜悦；后者为水彩画，描绘了一名在农田里务农的农夫，太阳的光辉为大地镀上了一层金色，也传递出一种劳动的节奏和生命的韵律感。在1923年第1期的"卷头语"中，叶圣陶用一首小诗抒发了这种情怀：

> "无尽的平畴，铺着葱绿的锦毯，好美丽的伟观呵。这是谁
> 的工作，谁的骄傲？我们的农人！心的平畴，寂寥且枯燥，还没
> 见丝丝的萌芽呢。朋友，亲爱的朋友，我们也做个农人吧。"[45]

从事新文学运动的作家们把"劳心、劳力"视为平等的劳动，劳动被视为人生之必须，普通民众和农民成了"高尚道德"的表征。

郑振铎任《小说月报》主编后，该刊进入黄金发展时期，尤其是杂志对世界文学多元主义的态度，使得《小说月报》成为新、旧，东、西兼容并包的文艺平台。除了刊中内容丰富多元，其封面画也广泛采用多元化的艺术图式。如1924年第15卷第1号的封面（图12）采用古希腊文学家

荷马的雕塑头像，1925 年第 16 卷第 4 号的封面（图 13）是安徒生童话故事里面的插画，而 1926 年第 2、11 号的封面（图 14、15）则采用系列的雕塑艺术作品，既包括古希腊传统雕塑，亦包括近现代雕塑家的作品。

四、《小说月报》革新时期的陈、丰"合璧"

1925 年，时任《文学周报》主编的郑振铎促成了《子恺漫画》作品集的出版，郑振铎在该作品集的"序"中说道："近一年来，子恺和他的漫画，却使我感到深挚的兴趣……他的一幅漫画《人散后，一钩新月天如水》……使我的心上感到一种说不出的美感。"[46]1926 年，丰子恺受郑振铎的邀请开始为《小说月报》绘制扉页画。陈之佛为《东方杂志》所作的封面设计也使得陈氏在上海艺术界名声大振，"不少刊物和出版发行单位都相继来邀请陈氏做装帧设计"。[47]1927 年，郑振铎又邀请陈之佛参与《小说月报》的封面装帧设计，开始了陈、丰二人"珠联璧合"的阶段——陈之佛作封面画，丰子恺作扉页画。陈之佛运用其图案手法所做的封面设计，使得《小说月报》的面貌焕然一新，文学与美术携手推动了一种新型的现代美学的传播。下面将结合陈、丰的作品呈现，从《小说月报》装帧设计的客体（媒介）、主体（设计师）和效果（受众心理）三个层面对其美学传播进行分析。

（一）题材与风格：观念的呈现

图 16 至图 27 为陈之佛为 1927 年的《小说月报》所作的 12 期封面画，总体而观，无论是风景花卉，还是人物造像，皆呈现出绚丽多彩、活泼明快的美学风格，传递出文学研究会"为人生"的艺术观。

从题材上来看，画面人物大多数以绚丽多彩的少女形象为主，间或亦有儿童形象，人物多处于由自然山水与花卉植物构成的背景之中。正如前

文所述，第一次世界大战之后，在20世纪20年代的社会文化思潮中，妇女、儿童这些生活中的弱者，被认为是最接近自然人性的，具有先天的道德优势，亦是和平的象征；同时，人物所处的背景多为自然的、乡村的风光，丝毫见不到现代都市的任何踪迹，这种经过特别挑选的题材组合，成为寄托知识分子艺术家有关"新村主义""互助主义"与"大人类主义"等理想主义的载体。

总观画面中的人物形态，这些女性或嬉戏，或起舞，或伫立……形象多呈现为一种"符号化"的身体，无论身着霓裳，抑或为裸体，皆表现出自由、欢乐的青春活力，"这种与其他杂志迥然不同的艺术表现手法，使人耳目为之一新"。[48]《小说月报》封面画所传递的女性形象与月份牌上的女性迥然不同，后者多为照相写实类的美人画，主要以女性胴体的性感与时尚去吸引消费者的眼光和激发他们的凝视。如果说月份牌美人画的商业目的决定了其具有"通俗"美术的特点，那么作为建立纯文学目的的《小说月报》则以其封面女性画来传递纯艺术之"雅趣"。

陈之佛运用了自己擅长的图案设计手法来处理这些女性题材，将女性形态与图案化的背景糅合在一起。陈氏在画面设计的表现方式上，多以线条勾勒轮廓，再施以色彩平涂，具有浓烈的现代装饰主义风格。尤其是从某些具体作品的画面图式来看，他的风格明显受到来自西洋和东洋的双重影响。如1927年第6号的《小说月报》封面画（图21）采用西方彩色玻璃镶嵌画的技法，将一位在花间翩翩起舞的"蝴蝶夫人"形象生动地呈现出来；尽管画面色彩繁复，但在深色线条的勾勒下达到了整体统一，画面得到有效的控制。第9号封面画（图24）的奔放线条与色彩则与西方野兽派的美术风格具有异曲同工之妙，红色的天空与绿色的大地形成强烈的对比，天地之间跳跃的人形传递出一种自由的欢乐。第12号的封面画（图27）题材为印度及波斯等中东地区的女性形象，并伴有温和的动物形象，传递出人与自然的和谐关系。而第3号的封面画（图

18）的人物角色相对比较特殊，是西方现代艺术中常见的马戏团小丑形象，毕加索就创作过类似的作品。此处的意义一方面借鉴了西方现代艺术常见的一种题材，在视觉形式语言上，画面中服饰上的菱形几何图案也很适合表现装饰风格；另一方面小丑演员下层劳动者的身份，也暗合了"泛劳动主义"的思潮与主张，而前面例子中的"蝴蝶"，以及田野中的人，无不与"劳作者"有着直接或间接的联系。

以上初步分析了 1927 年《小说月报》封面画的题材与风格，与之呼应的扉页画也对《小说月报》的现代观念起到推波助澜的作用。图 28 至图 39 为丰子恺绘制的扉页画，全部为黑白生活漫画，内容取材于日常生活场景或人生片段，在人物题材上多以儿童和女性居多，主要表现生活风俗、家园思绪、悲喜人情等内容；还包括一些艺术家视角的生活片段，流露出丰子恺的自省意识和对人性的顿悟。总体来看，这些扉页画从画意上折射出"子恺漫画"的"现代文人画"精神，但在绘画风格上则更接近于近现代西方文学插图的样式——丰子恺运用钢笔画的技巧，以写实的手法来传递现代人的生存境地，体现出《小说月报》"为人生的艺术"观念的一个方面。

如此，陈之佛的封面画与丰子恺的扉页画携手编织了《小说月报》的两件霓裳，两者从绘画题材和风格上交相呼应，通过视觉语言传递出《小说月报》的艺术观念和文化特征。接下来，笔者将进一步从艺术家主体和受众心理两个方面对陈、丰二人的作品进行分析。

（二）爱与美：现代美学的诉求

《小说月报》的封面视觉一方面传递了杂志媒介的观念和形象，另一方面也是设计家主体美学取向的诉求。陈、丰二人作为留日生，所受的艺术教育必然少不了来自日本艺术的影响。在 19 世纪末 20 世纪初，摄影的发明已经使得照片开始在印刷媒体上大为传播，但是这个时期的期刊很大

图 28 《小说月报》1927 年
第 1 号扉页画，丰子恺作

图 29 《小说月报》1927 年
第 2 号扉页画，丰子恺作

图 30 《小说月报》1927 年
第 3 号扉页画，丰子恺作

图 31 《小说月报》1927 年
第 4 号扉页画，丰子恺作

图 32 《小说月报》1927 年
第 5 号扉页画，丰子恺作

图 33 《小说月报》1927 年
第 6 号扉页画，丰子恺作

图 34 《小说月报》1927 年
第 7 号扉页画，丰子恺作

图 35 《小说月报》1927 年
第 8 号扉页画，丰子恺作

图 36 《小说月报》1927 年
第 9 号扉页画，丰子恺作

图 37 《小说月报》1927 年
第 10 号扉页画，丰子恺作

图 38 《小说月报》1927 年
第 11 号扉页画，丰子恺作

图 39 《小说月报》1927 年
第 12 号扉页画，丰子恺作

一部分还在使用封面插图，究其原因，也许"插图暗示了理想化，而照片则意味着现实"。[49]陈之佛留日前后，日本出版界的文艺类期刊封面多采用插画的形式，风格形式多样，包括写意、工笔、图案等画法（图40至图43），这种书籍装帧特色自然也对陈氏产生了影响。丰子恺也曾深受日本画家竹久梦二、蕗谷虹儿绘画风格的影响和启发，从而创造了充满温情和爱的"子恺漫画"。

陈、丰二氏同时作为具有世界视域的中国现代艺术家，也自然将西方现代艺术的美学理念糅杂在自身的创作中。陈之佛在《小说月报》封面画的设计中，特地避开了传统绘画的文学性和情节性，这些风景与人物题材基本上都具有抽象化的性质，即并非现实世界中某一处具体的风景与具体的名人，而是一种理想化、符号化的绘画语言，这种强调艺术家主观性和艺术语言的纯粹性正是现代艺术的要旨。陈之佛曾在自己的文章中谈及关于风景画和人物画的绘画形式语言的问题，他写道：

> "画家的描写风景，其描写的动机，决计不在乎'什么地方'。他只是为着那边的树木、屋宇、山色等的美打动了他的心罢了……印象派大家莫奈（Monet）有描写'稻草堆'的风景画，这稻草堆当然不是名胜，也不是古迹，不过其色彩的对比配合之美而发生画上的价值而已……风景画与其题材之关系固然是如此，人物画也未始不是这样的。譬如画家作成一幅人物画，其所画的人物，并非一定是社会上有声名的人，只为这人的容貌，姿态，美，真实，通过了色彩与形，打动了画家之心所成的作品。"[50]

陈氏的这种对于题材的见解，充分表明了20世纪20年代的艺术家追求艺术纯形式语言的意趣，这种现代美学取向在绘画上表现为对古典主义绘画中情节性的摒弃。尽管在现代主义思潮下美术与文学的表现不尽相同，

但在追求艺术的形式语言层面上，拥有基本一致的立场。回到郑振铎任主编的《小说月报》时期来考察，这个阶段的《小说月报》加强了对世界现代文学的引介，将中国新文学运动与世界文学运动结合起来，对人存在的终极关怀成为这种"现代取向"的核心立场。

在陈之佛设计的《小说月报》封面画图式中，还有不少表现女性人体的题材。自文艺复兴以降，西方人体绘画便逐渐兴起，复兴了古希腊以人体为标准的美学原则，也经历了由架上绘画展示到大众媒介传播的阶段。人体绘画争取在中国的合法化应该源自对现代西方艺术教育的引进。1915年，《申报》上的一则"东方画会露佈"的广告或许是近代中国在大众媒体上发布最早的提及人体写生的信息。这则广告声称："本会集合有志研究洋画者……科目有静物写生、石膏模型写生、人体写生、户外写生等。发起人陈洪钧、沈泊忱、乌始光、汪亚尘同启。"[51] 人体写生第二次出现在大众媒体上是1917年1月7日的《申报》上发布的上海图画美术学院招生广告中提及的"自民国六年始注重人体写生"[52] 的信息，是年展出的学生人体习作引发了社会的讨论。直到20世纪20年代中后期，人体绘画仍然是文化议题的热点。1925年，陈抱一曾发表对于人体画的看法，他认为："人体美的艺术，须经多年真挚的实习，然后他的探求可以渐渐达到表现外部所有的美感（生理的），及人性内部深潜精神（心理的），而再与艺术家的纯美感觉相融合，方才成为人体美的纯艺术的表现……肉体上的明暗调子，至极微妙，含有别种物体所没有的美感，尤其是女性的肉体，在表现上更难……肉体上有复杂的面（Plyn），除色调及微妙的明暗美感之外，还有活跃着的人性的美，灵与肉相调和的神秘的美。"[53] 1926年，张道藩也在演讲中提到人体绘画的审美问题，他说："当我们去看画的时候，最要紧的是由画的本身上去找它的美，找到了它的美，自然就会使我们的心里发生快乐的感觉。最好看画的时候不要牵想到被画的人或物以及画中所代表的故事，因为看画的人一想到了那些附属的事物，就会把他的

审美观念打乱，于是他就不能以纯粹审美的眼光去找一张画的美。"[54] 陈抱一与张道藩均强调了人体美在艺术形式语言上的独立价值。陈之佛后来也著文表述了自己对人体画鉴赏的看法，他在文中提道：

> "其实洋画家之所以多作人体画，只因为世间万物再没有比人体更完全更美的东西。试看身体各部分的均衡调和统一，前后、左右、上下，实在是非常巧妙而有美的调和；并且人与其他的东西不同，有意志、感情、思想、自由活动的力……洋画家的多画人体，其原因即在乎此……男性之美是强力之美，女性之美是优雅纤细之美；所谓优雅纤细，照一般对于美的见解，这是在美之中是不可缺乏的东西，亦可说是美的基础，在这点上，故画家用女模特儿比男者为多。"[55]

这类发表在大众媒介上的美术鉴赏文字的确实现了对国民进行"美育"的引导。此外，人体绘画作为期刊媒介上重要的图像资源，也在从身体美育到"个体独立意识"的观念上直接对大众进行了启蒙。《小说月报》在1927年第5号、第8号以及第10号的封面上，均出现了全裸或者半裸的女性人体。尽管陈之佛运用的是图案手法而非洋画写实技巧，但其符号化的人体造型仍然带来一种现代意义上的审美气息。《小说月报》1927年第5号的封面画（图20）主题为一幅"梳妆图"，展示了一个跪坐式的女性人体形象。从图案技巧上而言，该画强调线条和色彩平涂，在深色的圆形背景上施以金色螺旋纹样，具有强烈的日本漆艺及莳绘工艺特征，以工艺美术特有的精致创造了一种具有东方气质的气韵。第8号（图23）与第10号（图25）表现的似乎是乡村女性形象，均将女性与自然景观融合一体。陈氏仔细处理了长袍上的花纹图案，将人体部分地隐匿在这些华丽的图案之中，强调了人与自然的和谐相处。人体与花草树木一样都成为

图 40 日本《文艺春秋》昭和二十四年
（1949 年）第 1 号封面画

图 41 日本《新小说》大正四年
（1914 年）第 9 号封面画

图 42 日本《小说世界》昭和二十四年
（1949 年）第 6 号封面画

图 43 日本《生活》杂志大正二年
（1912 年）8 月号封面画

图 44 《银星》杂志 1927 年
第 5 期封面画，万古蟾作

图 45 《银星》杂志 1927 年
第 12 期封面画，万古蟾作

图 46 《银星》杂志 1927 年
第 14 期封面画，万古蟾作

自然界的一道风景，在城市人的眼里，乡村人就是风景的组成部分。实际上，在现代文化观念与商业市场的双重推动下，除了《小说月报》，这类裸女题材在其他杂志封面画上也不少见，例如万古蟾、万籁鸣兄弟为同时期的电影杂志《银星》所绘制的封面画中（图 44 至图 46），就有不少女性裸体的作品，有些还颇有些比亚兹莱的风格样式。当大众传播中的人体绘画成为日常时，这就表征着一种新的现代美学形态的建立，裸体绘画"走向公共意见的塑造，这正是中国现代化的一个指标"。[56]

再来看丰子恺的《小说月报》扉页画所传递的情绪，他们大多温馨恬适，由童真、民俗、家园等元素构成的视觉主题，无不体现出新一代艺术家"憧憬着'美'和'爱'的理想的和谐的天国"。[57]有学者在对文学研究会的作品研究时指出："在母亲、儿童、自然三位一体所代表的世界里，人间只有'同情和爱恋'，只有'互助和匡扶'。"[58]进一步而言，正如泰戈尔宣称的"爱不仅是感情，也是真理，是根植于万物中的喜"，这种理想之境正是源于互助主义思潮中对于爱的互助的提倡。

夏丏尊曾经评论子恺漫画道："子恺年少于我，对于生活，有这样的咀嚼玩味的能力，和我相较，不能不羡子恺是幸福者！"[59]丰子恺自己也说："无疑，这些画的本身是琐屑卑微，不足为道的。只是有一句话可以告诉读者：我对于我的描绘对象是'热爱'的，是'亲近'的，是深入'理解'的，是'设身处地'地体验的。[60]"如果说子恺漫画是从生活的"琐屑卑微"之处体验"热爱"与"温情"，那么，陈之佛的图案插图则是将这种"热爱"与"温情"先诉诸想象与憧憬，再经由画笔绘制为唯美主义装饰风格的图案。这也与民国精英知识分子宣扬的"美育"思想不谋而合，"蔡元培'美育'的一个重要的切入点就是装饰艺术，当然这个装饰艺术不是我们今天比较狭隘的表面的'装饰'概念，而是整个生活美的营造的意思，他本意是通过实用艺术的方式来营造美的生活，代替宗教，解放传统的束缚。"[61]总体来看，《小说月报》的封面与扉页图式也正是在竭力营造和推动这样一种现代美学的理念。

（三）记忆与想象：诗意的传递

革新后的《小说月报》的读者群有了很大的变化，从原来的"林下诸公、世家子女、学校青年"[62]转向"深为新文学所吸引的在校学生与社会青年"。[63]针对这样的新读者群，《小说月报》的书籍装帧也朝着新鲜面孔和青年气质而转换。在1927年《小说月报》第1号的"卷头语"中，郑振铎写道：

"那一线新鲜的晨光带来的是另一个光明的世界，

是另一种坚贞的勇毅的青年的生活，

是另一种充满了希望，充满了热忱，充满了兴趣的人生观念。

同伴们，同伴们，向着阳光走去，走去！

那里是活人的，是我们的生存的所在！"[64]

如前文所述，作为《小说月报》新的主编人，叶圣陶、沈雁冰、郑振铎等喜欢用诗歌的形式作为卷头语，来表达期刊的主旨。正如上述这段卷头语所言，年轻的、个体精神的诗意的抒发成为《小说月报》的新面貌特征。

这种"诗意"同样也体现在陈之佛和丰子恺的封面及插图设计中，美术与文学携手，各自通过具有独立主张的艺术语言形式培育新读者，引发青年人对纯文学的认知和鉴赏。面对新的读者群，陈之佛以清新明快的图案手法创造了具有浪漫主义色彩的封面画，丰子恺则以温馨恬适的现实主义黑白画呈现了日常生活中的人情与爱心。在这里，陈、丰二氏的封面画和扉页画，将"诗意"的意涵用视觉图像阐释为"记忆"和"想象"两个维度。丰子恺的扉页画大多数是以民俗浓郁的乡村生活为背景而展开的，提供了一种在工业化、都市化时代的"怀旧心理的幻象"。陈之佛的封面画则以装饰感强的明快画面来表现年轻人与自然的互动，引发青年读者对理想未来展开憧憬与想象。在装帧设计的叙事结构上，《小说月报》通过封面与扉页的勾连，将青年人的人生理想与现实生活结合起来，实现了其"为人生的艺术"主旨的传播。

总体观之，陈氏的封面画与丰氏的扉页画具备了一种互文关系，两者在风格和理念上互为阐释和印证。陈、丰二人的作品联合在此有一些理想化的意义，它们一马当先地为《小说月报》建构了一副"世界互助大同"的理想主义面孔。

就陈之佛的书籍设计实践来说，如果说陈氏为商务印书馆《东方杂志》的封面设计强调了文化民族主义的观念，关照的是国家、民族的集体生存；那么，陈之佛在《小说月报》的封面设计中则突显出对本体意义上的单个的人——个体存在的关怀，这也构成了近代中国文艺现代性的一个基本核心概念。

• 1. 康有为. 日本书目志识语 [M]. 上海：大同译书局，1897；卷十、卷十四.

• 2. 梁启超. 论小说与群治之关系 [J]. 新小说，1（1）.

• 3. 商务印书馆主人. 本馆编印绣像小说缘起 [J]. 绣像小说，1903，1.

• 4. 郭浩帆. 中国近代四大小说杂志研究 [D]. 山东大学，2000；28.

• 5. 王钝根. 礼拜六出版赘言 [J]. 礼拜六，1914，1.

• 6. 参见：袁进主编. 中国现代文学编年史——以文学广告为中心（1872—1914）[M]. 北京：北京大学出版社，2013；356、413.

• 7. 王利萍. 民国名刊《红杂志》《红玫瑰》研究 [D]. 青岛大学，2007；31.

• 8. 王建辉. 鸳鸯蝴蝶派与中国近代出版 [J]. 编辑学刊，2001，（6）；93.

• 9. 殷克勤. 简论《小说月报》在中国现代文学史上的地位和作用（之一）[J]. 扬州师院学报（社会科学版），1993，（3）；46.

10. 潘正文. 《小说月报》（1910—1931）与中国文学的现代进程 [M]. 北京：人民出版社，2013；5.

• 11. 潘正文. 《小说月报》（1910—1931）与中国文学的现代进程 [M]. 北京：人民出版社，2013；6.

• 12. 改革宣言 [J]. 小说月报，1921，12（1）.

• 13. 周作人. 文学研究会宣言 [J]. 小说月报，1921，12（1）.

• 14. 陈思和主编. 中国现代文论选 [M]. 上海：上海教育出版社，2010；23.

• 15. 潘正文. 《小说月报》（1910—1931）与中国文学的现代进程 [M]. 北京：人民出版社，2013；40.

• 16. 潘正文. 《小说月报》（1910—1931）与中国文学的现代进程 [M]. 北京：人民出版社，2013；40.

• 17. 曹允亮，等主编. 中国现代文学 [M]. 西安：陕西人民教育出版社.

• 18. 潘正文. "五四"社会思潮与文学研究会 [M]. 北京：新星出版社，2011；3.

• 19. 钱理群主编. 中国现代文学编年史——以文学广告为中心（1915—1927）[M]. 北京：北京大学出版社，2013；223.

• 20. 第一次世界大战期间，中国以"协约国"身份参战，方式是向协约国派遣十五万劳工. 蔡元培1918年11月16日在天安门外举行庆祝协约国胜利的大会上发表了《劳工神圣》的演说。

• 21. 蔡元培. 劳工神圣 [A]. 原载"北京大学日刊"1918，260. 转引自：蔡元培著. 中华书局编辑. 蔡元培选集[M]. 北京中华书局，1959；65.

• 22. 平民主义是一种极端主义的民主，即极端强调平民群众的价值和理想，反对精英主义。马克思主义的"劳工神圣"则认为，除了工人因为与先进的生产力相联系而具有道德优势外，农民、下层人并不等于具有天生的道德优势。潘正文. "五四"社会思潮与文学研究会 [M]. 北京：新星出版社，2011；9.

• 23. 潘正文. "五四"社会思潮与文学研究会 [M]. 北京：新星出版社，2011；9.

• 24. 周作人. 日本的新村 [J]. 新青年，1919，6（3）.

• 25. 郑振铎. 劳动的要求与安逸的要求 [J]. 新社会，1920，18.

• 26. 瞿秋白. 劳动的福音 [J]. 新社会，1920，18.

• 27. 冰心. 晨报 - 学生 - 劳动者 [J]. 晨报（周年纪念增刊），1919.

• 28. 潘正文. "五四"社会思潮与文学研究会 [M]. 北京：新星出版社，2011；52.

• 29. 潘正文. "五四"社会思潮与文学研究会 [M]. 北京：新星出版社，2011；53.

• 30. 蔡元培. 黑暗与光明的消长 [A]. 原载"北京大学日刊"1918，260. 转引自：蔡元培著. 中华书局编辑. 蔡元培选集 [M]. 北京：中华书局，1959；61-64.

• 31. 陈独秀. 偶像破坏论 [J]. 新青年，1918，5（2）.

• 32. 胡适. 新思潮的意义 [J]. 新青年，1919，7（1）.

• 33. 王伯祥. 国故的地位 [J]. 小说月报，1923，14（1）.

• 34. 余祥森. 整理国故与新闻学运动 [J]. 小说月报，1923，14（1）.

• 35. 郑振铎. 新文学之建设与国故之新研究 [J]. 小说月报，1923，14（1）.

• 36. 潘正文. "五四"社会思潮与文学研究会 [M]. 北京：新星出版社，2011；105.

• 37. 潘正文. "五四"社会思潮与文学研究会 [M]. 北京：新星出版社，2011；14.

• 38. 张文涛编著. 黑旗之梦：无政府主义在中国 [M]. 南昌：江西人民出版社，1987；33.

• 39. 此文原连载于《俄事警闻》1904 年 2 月第 65、66、67、68、72、73 号. 参见：沈善洪主编. 蔡元培选集下 [M].

杭州：浙江教育出版社，1993：1214-1226.

· 40. 潘正文. "五四"社会思潮与文学研究会［M］. 北京：新星出版社，2011：197.

· 41. 剑三（即王统照）. 论冰心的《超人》与《疯人笔记》［J］. 小说月报，1922，13(9).

· 42. 赤子. 读冰心女士作品的感想［J］. 小说月报，1922，13(11).

· 43. 茅盾. 中国新文学大系·小说一集导言［A］. 见：刘增人，冯光廉编. 叶圣陶研究资料［M］. 北京：北京十月文艺出版社，1988：406.

· 44. 王统照. 泰戈尔的思想与其诗歌的表象［J］. 小说月报，1923，14(9).

· 45. 圣陶. 卷头语［J］. 小说月报，1923，14(1).

· 46. 盛兴军主编. 丰子恺年谱［M］. 青岛：青岛出版社，2005：150.

· 47. 李有光，陈修范. 陈之佛研究［M］. 南京：江苏美术出版社，1990：24.

· 48. 李有光，陈修范. 陈之佛研究［M］. 南京：江苏美术出版社，1990：25.

· 49.［美］凯奇著. 杂志封面女郎：美国大众媒介中视觉刻板形象的起源［M］. 曾妮，译. 天津：天津人民出版社，2006：38.

· 50. 陈之佛. 洋画鉴赏对于题材上的一些小问题［A］. 见：陈之佛. 陈之佛文集［M］. 南京：江苏美术出版社，1996：266-267. 原载中国美术会季刊，1936，1(1).

· 51.《申报》1915 年 8 月 14 日第 1 版"东方画会露佈"消息.

· 52.《申报》1917 年 1 月 7 日第 1 版"图画美术学院暨函授部续招新生"消息.

· 53.《申报》1925 年 10 月 7 日第 19 版"陈抱一先生对于人体画之解释".

· 54.《申报》1926 年 7 月 25 日第 27 版"张道藩之演辞——画与看画的人".

· 55. 陈之佛. 洋画鉴赏对于题材上的一些小问题［A］. 见：陈之佛. 陈之佛文集［M］. 南京：江苏美术出版社，1996：268. 原载中国美术会季刊，1936，1(1)).

· 56. 吴方正. 裸的理由——20 世纪初期中国人体写生问题的讨论［A］. 见：刘伟冬，黄惇主编. 上海美专研究专辑. 南京：南京大学出版社，2010：183.

· 57. 钱理群主编. 中国现代文学编年史——以文学广告为中心［M］. 北京：北京大学出版社，2013：223.

· 58. 潘正文. "五四"社会思潮与文学研究会［M］. 北京：新星出版社，2011：224.

· 59. 盛兴军主编. 丰子恺年谱［M］. 青岛：青岛出版社，2005：150.

· 60. 盛兴军主编. 丰子恺年谱［M］. 青岛：青岛出版社，2005：151.

· 61. 杭间. 中国设计与包豪斯——误读与自觉误读［J］. 艺术设计研究，2011，（2）：76.

· 62. 参见：恽铁樵. 答某君书，本社函件撮录［J］. 小说月报，1917，7(2).

· 63. 钱理群主编. 中国现代文学编年史——以文学广告为中心（1915—1927）［M］. 北京：北京大学出版社，2013：230.

· 64. 西谛. 卷头语［J］. 小说月报，1927，18(1).

政治 国族 视觉 与表征

第 二 章

政治、国族与视觉表征

近现代中国的政治生活充满政治家、知识分子与民众的力量纠结，通过新闻、期刊、图画与摄影等多种媒介的视觉呈现，折射各阶层群体的不同视角与意识形态立场。图像媒介也通过对表现个人、群体与公众的复杂联结关系来表征其公共性与社会价值。

关于宋教仁遗照的生产、流通和消费的考察

顾 铮

　　本文尝试检视作为民国初年革命党人主要喉舌的《民立报》对于武昌起义以及之后的重大新闻事件——暗杀宋教仁案的视觉处理，探讨他们如何认识照片，尤其是肖像照片在新闻报导与政治宣传中的作用与使用方式。他们在自己的新闻实践中，既有如何克服缺乏新闻照片、提升报导的新闻性的努力，也有如何生产与传播配合自身政治目的新闻照片的努力。这些既与他们强烈的政治态度和新闻专业意识有关，同时也呈现出中国新闻摄影兴起过程中所面临的困难以及当时的报人在应对这些问题时所做出的努力。他们的努力，既是发挥摄影作为先进的视觉传播手段的作用的尝试，也是克服新闻摄影的物质限制的努力。这当中，报人与革命党人的身份的重合，更使得他们对于照片的使用达到了某种空前的水准，也令新闻与宣传的边界受到挑战，这在"刺宋案"中体现得尤为明显。

　　需要指出的是，本文所检视的材料只限于上海图书馆所藏《民立报》，其中常有缺损，有些版面中被挖去的空间明显属于照片刊发之处。加上时间与精力的限制，因此，讨论之中有难以顾全之处，笔者希望能够在以后更为深入的探讨中，加以继续完善。

一、《民立报》简介

《民立报》（MIN LI BAO）创立于 1910 年 10 月 11 日，于 1913 年
9 月 4 日停刊。其主办者为于右任，总理为范鸿仙，经常撰稿者中有宋教
仁、叶楚伧、徐血儿、章士钊、马君武、邵力子等人。有人认为，"其大
刀阔斧之手段，卒以造成中国之革命，《民立报》实有力焉"。[1]《民立报》
主办者于右任，以高度的革命热情积极办报，经过努力，"《民立》销数
竟驾数十年前之《申报》而上之"。[2] 可见此报在当时所产生的影响之大。

《民立报》的基本版面情况，随机以 1912 年 5 月 1 日报纸为例："今
日三张售大洋二分六厘 发行所 法租界三茅阁桥五十四号。"整报共有三
大张 12 个页码。其"页"等于今天报纸的"版"。左上角刊有页码，第
一页即今天的第一版。

该期报纸第一页为报头以及各式广告；第二页有社论[该日社论为(章)
行严的《告参议员》]、译论、投函、天声人语《记者贡言》；第三页为新闻，
内容有总统命令、专电、北京电报、南京电报、杭州电报、四川电报等；
第四页与第五页为各式广告；第六页为新闻与电讯及"西报译电"、"深
度"报道等；第七页与第八页为新闻；第九页广告、商情各半，商情包括
汇票、金市、钱市、金融、股票等；第十页为新闻；第十一页为杂录部（如
连载《剖心记传奇》、诗词等）；第十二页为小说与读者投稿。报纸的文
字采用竖排，从上到下一般分成八栏，有时两栏合并。

一般认为，《民立报》为同盟会所掌握，因此兼有大众传播媒介与政
党宣传喉舌的双重身份。之所以选择《民立报》考察当时的新闻摄影之意
识与实践，原因之一是当时的主流报纸《申报》《大公报》等在使用具有
新闻价值的照片方面并不算积极。比如，有关刺杀宋教仁案，就笔者的查
阅，就没有看见此两报有相关事件的照片。

于右任在其主持《神州日报》时，就已经率先频频刊用照片，深谙以

照片为革命造势之道。[3] 而由于右任主笔政的《民立报》也间或刊出时事照片。如 1910 年 11 月 23 日（第 44 号）刊有"南洋劝业会会场内景之一"照片。1910 年 11 月 27 日（第 48 号）刊有"南洋劝业会机械及通运馆"照片。1912 年 4 月 27 日（第 551 号）刊有"江皖灾民图惨状（一）此饥民母子等因食草根树皮面目浮肿之苦状"照片。1912 年 4 月 28 日（第 552 号）更刊出两幅照片：第七页"江皖灾民图惨状（二）此小孩因饥饿过甚已调养四十余日尚瘦弱如此"，第八页"江皖灾民图惨状（三）此系饥民栖集破庙中奄奄待毙之状旁卧一饿死之人"。尽管当时新闻摄影没有成为一种职业，报社也不设专业摄影记者，但从上述情况可知，有可能的话，《民立报》仍会努力刊出照片，反映了其具有较为专业的新闻意识以及当时属于先进的图像传播意识。当然，这种在报纸上使用照片的手法，也与当时上海报纸的激烈竞争尤其是发行量的竞争有一定关系。

二、清末民初的新闻摄影生态

本文将对《民立报》当时的新闻摄影生态做一介绍。新闻摄影非传播不称其为新闻摄影。而如何把新闻照片搬上报纸版面使之大量传播，与照片印刷制版技术的发展有密切关系。发明于 19 世纪后期的把照片转换成铜锌版网点照片的印刷技术（half-tone reproduction process），在 20 世纪已经在中国的新闻事业中得到应用。中国报纸刊用铜版照片以北京《京话日报》1906 年 3 月 29 日刊发"南昌教案"中遇难的江召棠县令的遗体照片为肇始。[4] 但当时报纸一方面囿于技术原因而不能轻易使用新闻照片，造成图像传播的困难；另一方面原因则可能是报社无法承受较高的制版成本。

而作为一种新的社会职业，新闻摄影记者在 20 世纪初尚未形成。虽然有个别人受雇于报馆，但当有报道任务时，报馆主要采用的方式是请

照相馆派遣其摄影师到事件现场拍摄照片。[5] 各地鲜有以摄影报道为职业的专业新闻摄影记者。

在当时，图像消费的环境与需求正在逐步形成。武昌举事后，黎元洪成为重要新闻人物，他的照片也为上海市民争相抢购。朱文炳的《海上光复竹枝词》中有："黎氏堪推一世雄，咸凭小影识元洪。斯人一出苍生望，都督名称始乃公。"[6] 而孙中山与黄兴这两位革命者的肖像更被悬挂于街头公共空间。"主张革命首孙文，还赖黄兴助建勋。一例街头悬照片，万人崇拜表殷切。"[7]（《海上光复竹枝词》）而其他革命者的形象，也都因为由出版社印成明信片并且通过邮政的传播与流通而受到万众"共瞻"。"四方革命几人豪，安得申江晤一遭。书馆印成明信片，共瞻小像仰龙韬。"[8]（《海上光复竹枝词》）

更早前，也有报馆以随报派送照片的方式传播有新闻价值的影像，如《申报》就有此举。"1879 年同样是申报馆照片出版的最后阶段。美国前总统格兰忒来访时——对渴望国际地位的上海来说，这是一个重大事件——《申报》印刷了至少 1 万幅他的照片（《申报》读者可以免费得到）。但这次遇到了发送的问题，因为潮湿的天气使得印刷品总是干不了。"[9]

综合各种情况，清末民初摄影图像传播的渠道，当时至少有以下几种形式：（1）报馆以随报派送照片的方式传播具新闻价值的影像；（2）各报馆、出版社与企业制作的照相册；（3）书籍中刊用的照片；（4）照相馆出售自己拍摄的照片；（5）随着照相印刷制版技术的改进，报纸杂志开始刊用各类照片；（6）通过邮局流通国内外的明信片。

三、《民立报》武昌起义报道中的照片使用方式

武昌起义发生后，《民立报》即有及时报道。

在笔者所查阅到的《民立报》中，1911 年 10 月 14 日（第 363 号）第一页刊出了"黎元洪小照"（手绘）。然后 1911 年 10 月 15 日（第 363 号）第一页同一版面刊出了题为"黎元洪，现年四十七岁"和"张彪，现年五十一岁"的两幅照片。黎与张二人都是武昌起义的重要人物，分属于两个营垒中的人物。为了强化对于新闻事件的认识，在无法获得事件照片或无法马上派遣摄影师赶赴当地的情况下，以当事人的肖像照片代替新闻事件照片，显然是一个补救措施。由于报纸（尤其是外地报纸）无法及时派遣摄影师抵达现场，或者即便有，但受限于传播技术也使得报纸无法及时获得并刊出突发事件的照片，此时，本具有确认与描绘人物身份特征的新闻事件当事人的肖像照片就具有了一定的新闻性，有可能成为新闻的插图式说明。这当然是不得已之举，但至少表明，当时的报人已经认识到肖像照片在新闻的流通中具备了以下几个可能性：（1）作为插图来说明新闻；（2）让肖像照片来增加有关新闻事件的真实感并且赋予读者以某种自我解释的可能性（如从面相角度来判断忠奸、善恶，并且因此影响人们对于事件的判断）；（3）给读者提供想象新闻事件的具体的视觉线索。具体到第363 号报纸的照片用法，可以认为民立报人欲以处于常态中的人物肖像来说明置身于突发事件（非常态）中的人物与事件，使报纸读者了解是何等样人发动了这场革命，何等样人与这场革命相对抗，以此为读者提供了一种判断事件性质的认识依据。这种把肖像照片用于解释新闻事件的方式，既改变了也扩展了肖像照片的用途。以新闻人物的肖像照片来说明新闻事件，这赋予了肖像照片以一定程度的新闻性，或者说肖像照片在特定时间内成了一种准新闻照片。

现在无法确认《民立报》所刊出的黎与张的这两幅肖像照片的来源出处。有可能是当时的报馆出售或者被拍摄之人赠送亲朋后辗转流出。这两种做法在当时都颇为流行。张彪照片中有本人中英文签名与 1908 年的字样，显示此肖像照片的拍摄时间应是该年或更早。显然，张彪的这

图1 手绘"（宋）被刺场所之访问"及肖像照片"宋教仁先生"，《民立报》1913年3月22日（第870号）

图2 "宋渔父先生遗像"半身肖像照片，《民立报》1913年3月23日（第871号）

幅肖像照片并不是因为他成了新闻人物后才拍摄的。

而如《民立报》这样如此频繁地使用肖像照片作为新闻事件的插图，既是当时报纸的变通做法，也从一个侧面可知当时要获得真正意义上的新闻照片的困难程度。

四、《民立报》中的"刺宋案"

而在报导武昌起义时所运用的以肖像照片为新闻照片的方式，到了1913年报导"刺宋案"时，更有了创造性的发展。

"刺宋案"发生于1913年3月20日晚。当天，国民党代理理事长宋教仁在上海沪宁车站准备登车赴北京时，遭遇枪击并于3月22日凌晨去世。

"刺宋案"发生后第三天，《民立报》1913年3月22日（第870号）第十页刊出上下两幅图像，上为手绘之"（宋）被刺场所之访问"，下为宋的肖像照片"宋教仁先生"，此为一全身立像。此举显然又是先以

肖像照片来应付突发新闻事件的应急之举（图1）。

宋教仁于3月22日伤重不治去世。《民立报》1913年3月23日（第871号）第十一页刊出"宋渔父先生遗像"半身肖像照片（图2）。宋的遗像照片下有如下文字："按前数日记者在先生处因国民月刊出版在即特索先生最近之照片先生于行匣中寻出此最近之小影以授记者今瞻瞩遗像盖不禁泪涔涔下矣。"这段动情文字，带有明显的主观感情色彩，已然逸出新闻中立的基本价值观。此号第十页还另有"刺宋案"现场地图，以突出相关事实的现场感。

顺便说一下，在同属国民党方面的在上海出版发行的第15期《真相画报》，则通过事后拍摄的案发现场（沪宁铁路车站）与收治宋的医院外景（沪宁铁路医院）等两幅照片来增加新闻真实感。这也许说明，与《真相画报》同在上海的民立报社，在事发当时并无能力去现场拍摄。也可能因为《真相画报》的出版周期相对长，因此《真相画报》得以从容刊出案发现场照片与收治宋的医院外景照片。

此外，《民立报》同日第十页，另有"含殓前之摄影"的文字报导。内容如下："含殓前之摄影照像时两目张开，双拳紧握，后经看护施以手法目始闭。摄影凡两种（一）赤身伤痕共照两次，每次移易机器迎取光线故也；（二）礼服照两次，穿衣时又频睁其两目，迨穿衣毕始照像。照像穿衣时除看役人外，有觉生、鸿仙、刘白三人在侧，初克强言俟穿外衣后再行摄影，以符宋君之光明正大，后鸿仙言宋君遭此惨劫不可不留历史上哀恸纪念，觉生赞成，遂赤上身露伤痕拍一照，摄影毕。至三时半含殓。多人环泣宋君口鼻忽流出夜间所服药汁，继以鲜血，经看护妇拭净仍不止，将头抬高片时始止。"

从上述文字可知，在拍摄"含殓前之摄影"时，在场的黄兴（克强）、居正（觉生）、范鸿仙与刘白（宋教仁之秘书）四人之中，范鸿仙的建议对于拍摄什么样的照片起到了重要作用。范鸿仙在此拍摄中的作用相

当于一个拍摄策划者，这也颇为符合他作为《民立报》编辑的角色要求。同时，我们也可以看出，至少黄兴（克强）最初对拍摄宋教仁的裸体照片有抵触感，但为了起到政治控诉与宣传动员的效果，最后大家还是听取了范鸿仙的建议，以着衣与裸体两种照片记录了宋教仁的最后形象。目前也没有证据显示，这四幅照片的拍摄策划者范鸿仙有否知道西班牙画家戈雅绘有《着衣的玛哈》与《裸体的玛哈》的事实。

这四幅宋教仁的死后照片，先后两天分别发表于《民立报》。3月24日，《民立报》第十页先发表了宋的裸体遗像照片；3月25日，《民立报》第二页又发表了宋的着衣遗像照片（图3、4）。

我们看到，在宋的着衣照片中，已经去世的宋是以坐着的姿势被拍摄下来，同时还拍摄水平构图的侧面躺卧照片。前一幅似乎带有"虽死犹生"的喻示，而后一幅则更有确认他已经"长眠"的事实的功能。这两幅照片在版面上的并置，则宣示了宋长眠但虽死犹生的意指。而在宋的裸体照片中，"宋先生伤痕摄影一"是从其右侧面拍摄上半身，画面取景刻意暴露了其中弹之右边身体。这种拍摄角度，与司法照片的取证手法相类，以达揭示"真相"之目的。而"宋先生伤痕摄影二"则是稍带俯视的拍摄。需要指出的是，由于死者宋本人已经没有主体意愿，所以这些姿势是非自愿的。这也反过来证明拍摄策划者通过这样的拍摄来达到调动读者的观看欲望、从感情上操纵读者（观众）与政治支持者、从政治上控诉对手的意图。这种各拍摄两幅着装照片与"伤痕照片"并分成两天逐步刊出的做法，可能有持续吸引读者关注、逐步拉升舆论、延长事件的影响的意图在。与同属于革命党阵营的《真相画报》只刊用一幅着衣坐像与一张裸体四分之三侧面上半身像的节制做法相比，《民立报》的做法显得比较煽情（图5、6）。

同时，我们也可以看到，在肖像照片的使用与组织拍摄的过程中，报纸所使用的肖像照片从内容到标题，也有一个逐步升级的过程。从宋

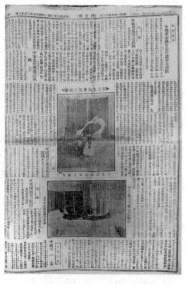

图 3 "宋先生伤痕摄影一"（中）及 "宋先生伤痕摄影二"（下），《民立报》1913 年 3 月 24 日

图 4 "宋先生去世后之摄影" 及 "宋先生去世后之摄影（二）"，《民立报》1913 年 3 月 25 日

图 5 "宋先生被刺后之遗像（一）"，《真相画报》第 14 期

图 6 "宋先生被刺后之遗像（二）"，《真相画报》第 14 期

先生肖像照片到宋先生"遗像"照片，再到"国民哀恸之纪念"的伤痕尸体照片，照片标题的变化、照片的拍摄生产以及照片内容的视觉强度，显然都处在一种不断增强的态势之中。

这样地展示了宋的身体（尸体）的逝者肖像照片，首先在报纸上刊行流布，然后在不久后举行的追悼大会上，作为一种鼓动民气、实施政治动员的工具而被再度大大展示。

《民立报》1913 年 4 月 14 日（第 893 号）第十一页刊出两幅追悼大会的新闻照片。在"昨日之宋先生追悼大会"大标题下，一幅为"追悼会大门（张园门首）"，另外一幅为"宋先生追悼大会（会场门首）"。第十二页则刊出"昨日之宋先生追悼大会（三）"及"会场正中之光景"两幅照片。也就是说，4 月 14 日当天的《民立报》共计刊出四幅有关追悼大会的照片。有关会场的报导文字有如下描述："会场之布置追悼会场在安垲第侧特建之大蓬厂内，会场顶白旗二，书'追悼宋教仁先生会场'九字，台上中供宋先生生时摄影及仙逝后露体剖割摄影一张，礼服摄影一张。绕以彩亭周场四匝满悬挽联。微风淡日如睹先生来临。会场外别

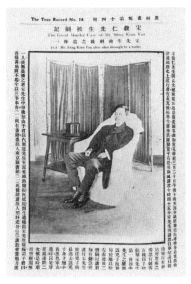
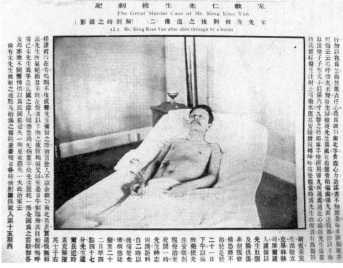

建二亭，一为音乐处，一为赠追悼纪念品处。休息室则在安垲第内。与会者先由园门侧书记处签名领取黑巾各印刷品后，然后入场，秩序井然。"（图7）此外，已经发现追悼大会发行的宋教仁被刺纪念章所用的照片，也是"露体剖割摄影"（图8）。

该报同时还刊发了于右任为宋教仁的着装照片与"露体剖割摄影"所写的文字："遗像之铭诔会场正中悬先生遗像及剖解裹创一，纪念影上有于右任君所题铭赞，凄怆恻惕足以警吾人矣。其辞如下　一横坐露半身之纪念影　先生之心，福民利国，先生之身，一片清白。自遭凶残，天倾地覆。刿瞻遗像，模糊血肉；表我国民，疮痍满目。伟抱未舒，后来谁续？莽莽中原，沉沉大陆；血气之伦，同声一哭。　一僵卧露全体之纪念影　是好男子，是大英雄。曾犯万难，七尺之躬；天欤人欤，遭此鞠凶。竟瞑然而长逝，真遗恨于无穷。所僵卧者，裹创之躯体；而不泯者，概世之英风。吾愿吾党竟先生未竟之志，以副先生之遗命，而不徒太息悼恨，暗呜踯躅，对此惨怛之遗容。"（《民立报》1913年4月14日（第893号）第十二页）

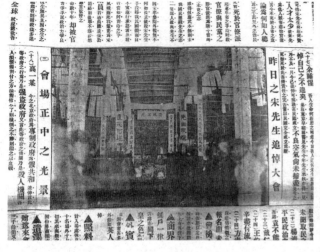
图 7 宋教仁追悼大会"会场正中之光景"，《民立报》1913 年 4 月 14 日（第 893 号）

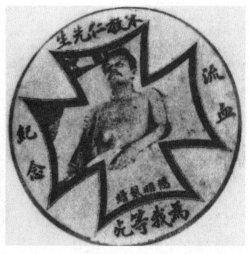
图 8 宋教仁追悼大会发行的宋教仁被刺纪念章，《上海滩》杂志 2011 年 11 月号

据记载，《民立报》主持者、"露体剖割摄影"拍摄时在场者于右任，作为宋的同志和宋遇害时的在场者，在追悼大会上的演说辞中还特别要求与会者从宋的"生时摄影及仙逝后露体剖割摄影"汲取力量。于右任强调："诸君仰宋先生摄影，应念为民而死者之可怜，诸君应不仅痛哭先生，当时时不忘先生之政见，不然非特宋先生死不瞑目，将来吾人死后亦死不瞑目。"[10]

从通过大众传播媒介传播到在追悼大会上公开展示以供公众祭奠，宋教仁的身体照片经历了一个逐渐的公共景观化的过程。通过一般不会公开的人体奇观，革命党人以为革命而失去生命的身体（尸体）影像来展开一场诉诸视觉的政治动员与舆论审判，来推动、强化一种对于革命的信念，并且为随之而来的"二次革命"做了舆论准备。

追悼大会之后，宋教仁的肖像照片又进入视觉消费的流通过程中。在 1913 年 4 月 8 日（第 887 号）《民立报》上，民立报馆为其编辑之《宋渔父》一书推出了广告："宋渔父　宋先生为当代政治家不幸遭奸徒狙击因伤逝世全国震悼同人爰编是书以彰先生文章事迹及被刺之真相第一

集目录略布如下（一）序文（二）图画约十余幅（三）传略（四）遗事（五）政见（六）遗着约数十万言（七）哀诔哀辞祭文挽联挽诗（八）纪事被刺事实纤悉俱载（九）舆论全国报论说批评俱录编者徐血儿叶楚伧邵力子朱宗良杨东方　四百余页洋装一厚册得未曾有每册售大洋一元定本月中旬出版发行所上海民立报馆"。虽然笔者目前无法找到此书，但从编者为民立报人这一点看，相信编入书中的"图画约十余幅"中，会包括发表在《民立报》上的耸动视听的"露体剖割摄影"。

而更不可思议的是，宋教仁的肖像照片也被纳入了以革命为幌子的商业消费中。《民立报》1913年3月28日（第876号）第五页上有广告："新天仙茶园　谨备宋教仁先生铜版大像全套　每位赠送一份　正厅两角并不加价。"目前，不可确认的是，"全套"铜版大像是否包括了宋的"露体剖割摄影"。

诚如美国学者G.克拉克所说，"实际上，在任何层面上，以及在所有原境中，肖像照片充满了暧昧性"（at virtually every level,and within every context the portrait photography is fraught with ambiguity）。[11]在"刺宋案"中，此案主角的肖像照片（包括遗体照片）的生产与使用，从兼具说明性与新闻性的文献记录转化为为了政治目的而调动感情、动员舆论与挑动民心的耸动视听的图像。肖像照片的边界始终在肖像、新闻与宣传这三者之间移动。

在"刺宋案"的调查过程中，案情又有了戏剧性的发展。在宋教仁去世一个月后，1913年4月24日，"刺宋案"嫌疑犯武士英突然死亡。可能是出于吸引读者与提升发行量的目的，也许还有出于对凶手的愤恨之心，1913年4月29日的《民立报》刊出了"武士英尸身解剖后之摄影"（图9）。我们发现，从刊出宋教仁的"露体剖割摄影"开始，《民立报》似乎染上了一种展露尸身以达耸动视听的癖好。这次刊出"武士英尸身解剖后之摄影"，显然是有提示武士英之死罪有应得之意在。

图 9 "武士英尸身解剖后之摄影"，《民立报》1913 年 4 月 29 日

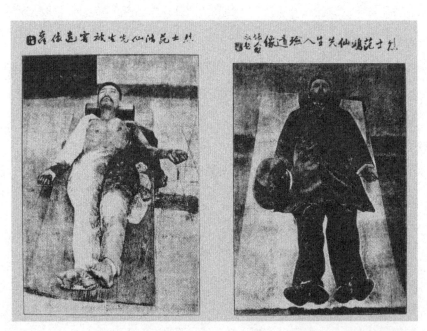

图 10 "烈士范鸿仙先生被害遗像"与"烈士范鸿仙先生入殓遗像"，选自《共和碧血：范鸿仙传》，江苏文艺出版社，2011

值得注意的是，提议为宋教仁拍摄"露体剖割摄影"的范鸿仙于 1914 年 9 月被暗杀后，他的尸身也被以与宋和武同样的拍摄与展示方式暴露于公众的视线之下（图 10）。范鸿仙倡导并且策划了这种强烈诉诸视觉的政治控诉与舆论动员的身体影像的传播手法，但最后，他自己的尸身也被他自己所策划提倡的方式生产与展示。这一循环也许是他所始料不及的。

在整个"刺宋案"中，《民立报》从案发到 4 月 30 日，共计刊出约 37 幅照片（包括真迹与证据等文件复制照片），可见其对于图像在视觉起诉与视觉动员的传播活动中的作用的重视，同时也体现出当时民立报人所罕见的政治意识、新闻专业意识与视觉传播技巧。

为达成鼓动士气与民气的效果，宋案中的《民立报》还大量刊出宋教仁遗书以及与宋教仁案有关的影印文件。而这种将文献加以摄影复制的手法，既强调事实的物证，也达成某种宣传效果。对于事实证据真迹的复制，既证明了《民立报》编辑对于摄影复制能力以及影响的深刻认识，也达成其宣示真相与展示权威的目的。

五、代替结论的讨论与思考

本文主要以《民立报》的武昌起义与"刺宋案"的报导中的肖像照片的使用与生产为分析对象，讨论了民初民立报人以肖像照片为主要手段所展开的新闻摄影实践。通过民立报人在新闻报导实践中的肖像照片的使用，我们可能在他们以什么方式来克服当时新闻图像传播中的实际困难来呈现并定义新闻，以什么方式将新闻事件视觉化，以及他们如何扩大了、转换了对于新闻摄影的定义等方面获得某些启示。

他们的报导实践也许可以被认为具备了两种性质：一是像武昌起义报道那样，为了应付新闻报导的紧迫要求，出于无奈而借用现成的肖像照片。这种使用现成的肖像照片的做法，既增加了新闻的现实性，也可以此说明

事件主角的相貌特点与性格。二是像在"刺宋案"中所做的那样，在展开具有政治目的的舆论动员时，主动策划、生产既具有宣传性质，同时也具有新闻性的肖像照片以供流通传播。此时，肖像照片的性质与功能因为意图与用途的变化而发生了变化。尤其是在公共媒介中使用创伤性裸体照片的方式，在当时应属惊世骇俗。这既有违中国传统的身体观念，也与新闻伦理有所冲突。当然，当时的社会与媒体并无对于身体展示，尤其是尸体影像展示的严格的伦理认识，也没有法律上的约束。无论从哪种意义上说，民立报人的这些实践，都是一种如何把肖像摄影实践转化为新闻摄影实践的努力。

但是，我们其实也可以发现，这种实践并不是一个只是"从肖像照片到新闻照片"的转变过程，有时还会出现"从新闻照片向新闻性肖像照片"转变的反向过程。比如，在宋教仁案中，如图5所示宋教仁着衣坐像遗像照片，是民立报人摆布了宋教仁尸体令其坐在椅子上来拍摄的，这其实是按照肖像摄影的手法来制作了极具新闻性的宋教仁尸体照片。那幅穿上了服装斜坐在椅子上的宋教仁照片，显然要被安排成一个虽死犹如生的庄严的政治家形象。这种令肖像摄影与新闻摄影的关系发生反转的反向实践可能对于思考新闻摄影为何、肖像摄影为何更具有一种挑战性。

此外，从新闻摄影实践的历史脉络看，作为公众人物的政治家的身体形象的传播与展现，在南昌教案时，就已经有了1906年3月29日《京话日报》刊出被杀害的县令江召棠的遗像的实践。但到了民初，像《民立报》这样对"刺宋案"密集报道而又大事渲染的做法，更是显示了当时属于特定政党的报人在设计、策划拍摄同党被害者照片时如何煽起同仇敌忾之心展开政治动员的宣传能力。在当时情况下，从整个新闻报导的制度环境看，可能谁也没有可能更深入地思考过这种做法在新闻伦理上的合法性。

• 1. 陈伯熙编著. 上海轶事大观 [M]. 上海：上海书店出版社，1999：271 — 272.

• 2. 陈伯熙编著. 上海轶事大观 [M]. 上海：上海书店出版社，1999：289.

• 3. 上海市摄影家协会、上海大学文学院编. 上海摄影史 [M]. 上海：上海人民美术出版社，1992:33 — 34.

• 4. 陈申，徐希景. 中国摄影艺术史 [M]. 北京：生活·读书·新知三联书店，2011：130.

• 5. 同注 4，131.

• 6. 顾炳权. 上海洋场竹枝词 [M]. 上海：上海书店出版社，1996，205.

• 7. 同注 6，205.

• 8. 同注 6，218.

• 9. 鲁道夫·G. 瓦格纳. 进入全球想象图景：上海的《点石斋画报》[J]. 中国学术，2001，4. 上海：商务印书馆，2001

• 10. 于右任. 在追悼宋教仁大会上的演说辞（一九一三年四月十四日）[A]. 见：于右任辛亥文集 [M]，上海：复旦大学出版社，1986.

• 11. Graham Clarke. The Photograph [M]. New York:Oxford University Press, 1997.p101.

从家国到世界：

《东方杂志》（1904—1948）封面"表情"的图式与视野

李华强

　　《东方杂志》（1904—1948）是 20 世纪上半叶中国大型时政类综合型期刊，"为杂志中时期最长而最努力者"[1]。本文拟从视觉传播的维度，对《东方杂志》封面设计的图式风格演变和象征意涵进行分析和解读——《东方杂志》装帧风格与该杂志一贯的国族立场相辅相成，形塑了其在大众传播领域中的公共形象与独特风格。

一、国族立场：《东方杂志》的文化民族主义观

　　在《东方杂志》45 年的出版历程中，它先后经历了晚清、北洋政府、国民党政府等政局的更迭，见证了不同的历史阶段。作为一份以时事政治为主的综合型期刊，尽管它在不同的历史阶段有着不同的编辑思想和倾向，但总体而观，在其时政评论的意识形态中，体现出了浓厚的现代国族意识和文化民族主义色彩，在表达方式上则相应地以一种中西调和、价值中立的态度立场进行知识探索与文化传播，建立起《东方杂志》知识分子群体温和而理性的作风与品格。

　　关于民族主义的含义，卡尔顿·J.H. 海耶斯（Carlton J.H.Hayes）

认为："作为一种历史进程的民族主义，它成为创建民族国家政治联合体的支持力量；作为一种理论的民族主义，它提供相关实际过程的理论、原则或观念。"[2]

民族主义是"基于对本民族历史和文化的强烈认同、归属、忠诚的情感与意识之上的，旨在维护本民族权益、实现本民族和民族国家的发展要求的意识形态和时间运动"。[3]就中国近代的民族主义运动而言，它与中国的现代化进程紧密联结在一起，它"是中国社会被迫纳入世界殖民主义体系之后出现的一种新型政治观念、经济要求和文化主张"。[4]

自晚清以来，《东方杂志》知识群体利用自身杂志媒体平台，在风起云涌的近代救亡图存运动中，传播了大量具有民族主义意识与立场的文化、思想，启导国民，鼓动改良，在近代中国社会众多的知识团体中树立了独特而稳健的风格。

（一）从"文明排外"到"民众运动"

晚清时期，张元济的"文明排外"思想为《东方杂志》竖起一面民族主义旗帜，即通过政治、经济、文化、风俗等方面的社会改良，实现民族自强，从而达到与外部民族相抗衡的目的。这也从另一个侧面反映出进化论作为一种"工具理性"对中国民族主义思潮的影响。

至辛亥革命后，为适应新的局势，杜亚泉、钱智修等杂志主编人员发表了一系列关于民族国家发展前景的独特言论，奠定了《东方杂志》保守、调和的民族主义主张。在第一次世界大战期间，《东方杂志》对大战进行了全程深入的关注，具备了更为宽阔的世界主义视域。杜亚泉认为，"现今时代，将由国民之协力，进为人类之协力之时代"，"一方面发展自国之特长，保存自国之特性，一方面确守国际上道德，实行四海同胞之理想"。[5]

"社会协力主义"的调和色彩确立了《东方杂志》知识分子群体关于中国民族主义的一种稳健、保守、和平的国家主义思想。

在 20 世纪 20 年代新的世界格局中，西方列强势力逐渐重返东方，引发了中国此起彼伏的反帝、废约、拒货运动，掀起了更强烈的民族主义浪潮。以胡愈之、俞颂华等为代表的新一代无党无派的《东方杂志》群体则在继承老东方人一贯的稳健作风基础上，逐渐提出了"民众运动"思想。直至 1937 年抗日战争全面爆发后，抗日救亡、民族复兴成为《东方杂志》"在整个抗日战争期间压倒一切的主题"。[6]《东方杂志》知识分子群体成为"知识分子救国论"最大的实践者。

（二）调和的"文化民族主义"

文化民族主义体现为民族主义在文化领域上的诉求，主要表现为延续与弘扬独特的共同体民族文化。梁启超早在 1902 年"新民说"中就提及："凡一国之能立于世界，必有其国民独具之特质，上自道德法律，下至风俗习惯、文学美术，皆有一种独立之精神。"[7]

文化的独立精神成为民族主义的深层诉求。《东方杂志》从 1904 年创刊起，提出"联络东亚"，后随着局势变迁，"更多提到的是'东亚大陆之文明'，并以'鼓吹东亚大陆之文明'作为刊物的一项宗旨，以'东方文明'即东方文化的弘扬者自期"。[8]《东方杂志》在几十年的期刊实践中，一直不遗余力地对东方文化进行学术角度的研究、译介和传播。其具有规范学术性质的文章不下 140 篇，内容涉及东方各国的政治、经济、社会、历史、神话、文学、艺术、绘画、哲学、民族、宗教、风俗、语言、文字等各个方面。[9]

而后在《中华民族起源之新神话》中，学者何炳松更强调以西方现代学科之科学方法对民族问题进行研究，"从事此者多属科学家，而以博言学家与考古学家之用功为最勤，所用工具或为文学之比较，或为旧壤之发掘，所得结果则为较为合理、较可信赖之科学报告"，同时又警惕堕入"学术界'帝国主义者'之玄中"。在结论部分，作者认为民族文化起源的问

题在于本国考古学事业的兴起，"唯一希望在于铁铲而已"。[10]

此意旨在提倡中国学术规范研究与对西方科学方法的引入，以实证主义为工具来呈现东方文化之现代面貌。随着研究的深入，越来越多的考古证据将此议题引入更广阔的视野中。《中国文化之起源及发达》一文在考察了几十种外来文化与中国文化的混杂现象后，提出了中国文化发展"混合"论，认为"今之欧洲文化……或将与之混合融化成为一体，使中国文化再为一次改变及扩大也"[11]。这体现出《东方杂志》对待东西文化关系一贯的调和立场。

第一次世界大战后，杜亚泉在《东方杂志》发表关于东西文化"动静说"的文章曰："至于今日，两社会之交通，日益繁盛，两文明互相接近，故抱合调和，为势所必至。"[12]他强调了"动、静"两种文明的调和与互补。这实际上强调本国文化应该积极参与到现代世界格局中去，而非一味地跟从西方，显示出其在文化民族主义中自信的一面。在另外一篇关于"东西文明调和"的论文中，杜亚泉明确地认为，今后东、西洋的道德思想观大有接近之观，两者应调和，"以科学的手段，实现吾人经济的目的；以力行的精神，实现吾人理性的道德"。总体而观，这种"世界视域"中的文化民族主义，并非顽固的复古自封，更不是盲目的文化排外，相反，是基于调和态度与折中方法之上的理性主义的体现，并呈现出文化民族主义在世界格局中主动性与开放性的一面。

本文将聚焦于《东方杂志》具有代表性的封面设计图案，来考察贯穿其中的现代国族意识和文化民族主义理念，以及这种视觉结构反过来又如何形塑了《东方杂志》的个性形象。

二、封面证史：《东方杂志》的封面设计图式演变分析

书籍不仅是文化思想空间的容器，也是时间的载体，尤其是杂志，随

着时间长河的流动见证了历史文化与社会思潮的变迁。装帧设计作为杂志的"脸面"，从早期的装饰"封面画"逐渐演变为一种信息图式化的视觉传播媒介。《东方杂志》在不同的历史阶段，有着不同的封面设计风格。

（一）自"晚清余晖"至"现代国家"

1904 年 3 月，《东方杂志》创刊号面世，在其"简要章程"中宣称"本杂志略仿英美两国《而利费》[13]（*The Review of Reviews*）"[14]，这种模仿不仅仅是对杂志体例、内容的模仿，也包括了对其编排形式、封面画图像元素的参考与仿效。《而利费》封面（图 1）上的地球图案与"An International Magzine"的文字组合成国际大刊的标准图标，从一开始就给了《东方杂志》一个国际视野的参考样式。

《东方杂志》创刊号（图 2）的封面设计颇费心思，画面由太阳、地球和龙的视觉图案组合而成，传递出丰富的寓意。《东方杂志》在此对地球元素的借用，可以说从国际、国家两方面关系的考虑兼而有之。从细节上来看，封面右下角的地球图案显示为东半球的角度，中国版图赫然于其上部，显示出国家在世界上的位置，告别了中国等同于"中土"的传统观念，"揭示出'世界'这个概念已经进入了中国人的意识"，[15] 还隐含着《东方杂志》对自身定位试图向国际大刊靠拢的雄心和期许。而封面左侧的一轮旭日，以光芒万丈、东方既白之景观，象征清政府实施"新政"所推动的新气象。红日元素仅仅是一种在场的见证，中国自身的象征物则由画面上方的"龙"来代言，"龙"的形象才是画面的真正主角。"龙"的元素来源于中国文化内部，从中国远古神话之始一直流传至今。在所指代的主体上，《东方杂志》上的龙则更偏重于清政府的形象，即是"皇权"的象征，这与《东方杂志》初期拥护君主立宪的改良主义立场是相一致的。从晚清"新政"的政治体制来看，君主仍然是国家的代表，所以，这里的"龙"也即君主制国家形象的符号。在《东方杂志》创刊号封面上，画面上方的

图 1 《而利费》杂志 1890 年在伦敦创刊

图 2 《东方杂志》1904 年创刊号封面，
商务印书馆发行

图 3 《东方杂志》1905 年第 2 卷
第 11 期封面，商务印书馆发行

图 4 《东方杂志》1906 年第 3 卷
第 1 期封面，商务印书馆发行

图 5 《东方杂志》1907 年第 4 卷
第 7 期封面，商务印书馆发行

表1 《东方杂志》第八卷封面画内容元素一览表

期 数	出版时间		集字来源	使用图片
第一期	宣统三年二月	1911 年 3 月	颜真卿《东方先生画赞碑》	太平洋沿岸
第二期	宣统三年三月	1911 年 4 月	陶渊明《拟古杂诗真迹》	喜马拉雅山
第三期	宣统三年四月	1911 年 5 月	赵孟頫《道教碑》	长白山天池
第四期	宣统三年五月	1911 年 6 月	颜真卿《东方先生画赞碑》额文	泰山绝顶
第五期	宣统三年六月	1911 年 7 月	柳公权《元秘塔碑》	中国山河形势图
第六期	宣统三年闰六月	1911 年 8 月	汉《张迁碑》	万里长城
第七期	宣统三年七月	1911 年 9 月	李北海《岳麓寺碑》	长江小姑山
第八期	宣统三年八月	1911 年 10 月	颜真卿《麻姑山仙坛记》	黄河铁桥
第九期	辛亥年九月	1911 年 11 月	魏《张猛龙碑》	武昌黄鹤楼
第十期	民国元年四月	1912 年 4 月	文徵明《行书千字文》	明孝陵
第十一期	民国元年五月	1912 年 5 月	北魏《高贞碑》	南岳高峰
第十二期	民国元年六月	1912 年 6 月	欧阳询《千字文》	云南滇池

苍龙以顿足顾首、怒目圆睁的威仪现身云端之上，且阔口大开，喷射出的一道白光直贯天地间，"东方杂志"四个字即显现在这道白光之中，宣告了《东方杂志》的隆重登场；同时也显示了《东方杂志》极力推动社会改良的热情与政治抱负，传递出中国近代知识分子对国家迈向新纪元的理想与渴望。

在此后的连续几年中，《东方杂志》封面画（图3、4、5）以"龙"和"太阳"为主要元素，极尽龙的"兴云雨、利万物"之能，或上云端、或入海底、或藏匿于山间，上演了一系列"龙舞"大戏，以此来表征晚清社会风起云涌的政治革新运动。而对于读者来说，这种"蒙太奇"手法带给他们的则似乎是一个想象中的神话故事，具有更强烈的梦幻和超现实感，传递出一种神秘主义的、对前途命运不确定性的想象。

（二）民初：字体里的民族国家意识

1911 年年初，在杜亚泉的主持下，《东方杂志》从第 8 卷第 1 号开

始进行改版，在该期卷首的"本杂志大改良"里宣称："国家实行宪政之期日益迫，社会上一切事物皆有亟改进之观。"[16] 改良后的《东方杂志》采用 16 开本，每期 80 页，20 余万言，字数加倍；同时更注重图版的内容，除了"卷首列铜版图十余幅，随时增入精美之三色图版"，在正文中亦于"各栏内并插入关系之图画"[17]。

在封面设计上，《东方杂志》从第 8 卷第 1 号始，别出心裁地使用"集字"的方法，从历代书法名帖、名碑中选取"东方"二字，列于封面上部，这种设计一直保持到本卷最后一期，即民国元年（1912 年）6 月。之后的连续两卷，即第 9 卷和第 10 卷的封面，则延续运用了这种"字体"设计的方式。在一个国家政局风云突变的历史时期，一份杂志的"面孔"，以怎样的方式与策略来顺应、调适时代的变幻，这是个耐人寻味的话题。

（三）集字与风景："时空"里的民族想象

《东方杂志》第 8 卷第 1 号到第 12 号的出版时间为 1911 年 3 月至 1912 年 6 月，12 册封面均使用"集字"的方式来呈现"东方"二字，下方为单色照片一幅，内容大多为风景摄影。字体和风景在排列方式和象征寓意上均有着怎样的对应关系呢？

从表 1 中可以看出，集字共涉及七位历代书法大家，依次为颜真卿、陶渊明、赵孟頫、柳公权、李北海、文徵明、欧阳询等。其中颜真卿的书体使用三次，另外还有三种名碑。字体种类有楷书、草书、篆书、隶书、行书等五种。从字源来看，碑字居多，共有八种，这与清代下半叶碑学的兴起有关，"嘉道以后，汉魏碑志出土渐多……碑学乘帖学之微，入缵大统"[18]。康有为的《广艺舟双楫》[19] 则推动着晚清的碑学达到新的理论高度，尤其是贯穿于全书的变革思想，拓宽了世人对书学的理解。康氏在此书开篇即说："变者，天也，……书学与治法，势变略同。"[20]《东方杂志》封面画上的书法集字，时间横亘近两千年，大约亦是以"书学之变"映射近代国家"政体之变"，

两者俱为一个渐进改良的过程。

　　当然，借用中国传统书学成就的展示更能体现出《东方杂志》一贯的文化民族主义立场。进一步细读这些封面画的构成元素，不难发现其"借古开今"之意——画面上半部的书法字体与画面下半部的风景图片构成一对古今景观的比照关系，在视线往返交错中，产生一种时空并置的效应，从而引发观者对于民族性的想象。第八卷第一号的刊名字体是"集颜平原《东方先生画赞碑》文"（图6），红底反白的"东方"二字雄健浑厚、端正劲美，苏轼评说"唯此碑为清雄"[21]。颜真卿的正书多使用"正锋""圆笔"，致使其碑书具有"正而不拘、庄而不险"之特色，这种特点与《东方杂志》平和宽容、折中渐进的立场不谋而合，无怪乎颜体在这12号封面中被用达三次之多。第4号的刊名字体同样使用了《东方先生画赞碑》之额文（图7），虽为篆书，字形不同，但其从容稳健的骨风不变；第6号则集汉《张迁碑》字（图9），为汉隶，笔画雄强拙厚，字形方扁，透出宽博宏大之气息。如果说书刊封面为"脸"，刊名则是"眼"，此处的"东方"二字犹如双目传神，试想如果加上"杂志"二字则显累赘。在这些透射出东方灵韵的"炯目"之下，对应着中国各地域具有代表性的风景照片，这些图片的方形外框恰似书"面"之"口"，言说中国大地之物博。这些风景照包括太平洋沿岸（图6）、喜马拉雅山（第二号）、泰山绝顶（图7）、万里长城（图9）、黄河铁桥（第八号）、云南滇池（第十二号）等具有明显边疆方位性、标志性的大山大水，以及象征性的人造景观。这些图片的集合犹如碎片拼图最终在读者脑海中拼合成一个完整的中国意象，传递出一个具象、可见的国族图式。

　　如果从媒介形式上来考察，封面上方跨越千年的集字碑帖可谓传承中华文明的古老媒介，而下方的摄影照片则是不折不扣的现代媒介，"新""老"媒介并置，构建起了一个具有交流、传承性质的时空场域。第5号所使用

图6 《东方杂志》1911第8卷第1号封面　　　图7 《东方杂志》1911第8卷第4号封面　　　图8 《东方杂志》1911第8卷第5号封面

图9 《东方杂志》1911第8卷第6号封面　　　图10 《东方杂志》1911第8卷第9号封面　　　图11 《东方杂志》1911第8卷第10号封面

的图片显得比较特别（图11），是一张幅整的"中国山河形势图"，为地理学上的三维地形地图，可以显示中国国土上所有的山川支脉分布与走向。这幅图无疑具有更高的"科学意识"、更现代的视角，它让观众目睹了全景式的中国疆土，本来存在于想象中的抽象概念一下子化为可见的模型，呈现在方寸空间里，并与画面上方具有悠久历史感的唐代大家的书体（集柳公权《元秘塔碑》铭字）形成对应关系，这种极为宏观的融合了时间、空间的双重感受也给观者带来一种透彻的观察视角，从而增强他们对当代时局的可控感与自信心。

1911年，辛亥革命爆发，《东方杂志》停刊五个月。在这个特别的历史时刻，《东方杂志》以宠辱不惊的稳健沉着顺利过渡，其封面画以不变应万变，集字的方式一直延续到民国元年后的三期，直至第八卷结束。我们可以从停刊前最后一期和复刊后第一期的封面画来考察其"过渡"时的"表情"。1911年11月的第八卷第九号（图10）的封面集字为"魏《张猛龙碑》文"，此碑文为正宗北碑书体，"书法潇洒古淡，奇正相生"，[22] 故而"东方"二字显得清劲危峭，似乎也与严峻的时代氛围相合；下方图片为"武昌黄鹤楼"之风景照片，画面展示的是由黄鹤楼远望而观察到的武汉城市景观；封面的时间落款不再使用宣统年号，而以"辛亥年九月二十五日"代之。此时正值武昌首义之后，故而《东方杂志》采用武昌黄鹤楼景观摄影写真图，试图将这个重要的历史时刻凝固为一个象征图式。《东方杂志》的这副"面孔"似乎也是一种表态，表达对已经成为事实的革命运动的积极认可。时过境迁，五个月后复刊的《东方杂志》第8卷第10号（图11）封面图片为民国成立后之"明孝陵"，照片中的明孝陵装饰以中华民国国旗"五色旗"，其民族主义色彩不言而喻——既表达出现今之民族主义理念已然超越了明太祖朱元璋的传统民族主义，而进入一个新式的倡导"五族共和"的现代民族形态，同时也传递出对共和制现代国家的认同。本期的集字采用明朝书家文徵明的

行书，与明孝陵的元素相呼应，恰当地诠释了文化民族主义的主题。

总体来看，改良后的《东方杂志》第8卷以整体、系列的封面形象，奠定了其大型综合杂志的地位。就其传播效果来看，在集字与风景交织的时空里，《东方杂志》成功地为阅读者制造了一种民族的想象，传播了该杂志的民族主义立场。从杂志发展策略而观之，《东方杂志》以传统文化为纽带，将风云突变的清末民初两种政体更联连结一体，实现了杂志风格的整体延伸和平缓转型。

（四）题字与肖像：现代国家与文化认同

进入民国后的《东方杂志》在坚持其一贯的文化民族主义理念的基础上，顺应新的社会形势与政治语境，以开放的姿态和中观的立场，介绍西方现代思潮、讨论中国前途之发展走向，表现出极大的政治热情与对共和制政体的认同。《东方杂志》第9卷的出版时间为1912年7月至1913年6月，当时正值民国初建时的政局活跃期，这一卷的系列封面采用了邀请国家内阁政要人物题写刊名，并刊载其摄影肖像的方式，形成了"题字＋肖像"的特殊样式。

第9卷12号的封面人物依次为伍廷芳、陆徵祥、吴景濂、汤化龙、宋教仁、蔡元培、袁世凯、王宠惠、汤寿潜、张謇、吴稚晖、陈澜等，均为中华民国临时政府的政要人物，其中许多是持不同政见者。择期观之，第4期（图12）的封面人物为汤化龙，他时任北京临时参议院副议长，曾是著名立宪派人士，辛亥革命后为袁世凯支持者。紧随其后的第5号（图13）的封面人物则是国民党代理理事长宋教仁，他竭力坚持议会至上的内阁制主张，在其主持下国民党于第一次国会大选中获得优势。为与国民党抗衡，汤化龙则与梁启超等合并民主、共和、统一三党为进步党，"使中国保有两大党对峙之政象渐入于轨道"。[23] 刊载持不同政见的各方立场，是《东方杂志》一贯的传统作风与职业操守，此处则以封面画的方式传递

图 12 《东方杂志》1912 年第 9 卷第 4 号
封面人物汤化龙

图 13 《东方杂志》1912 年第 9 卷第 5 号
封面人物宋教仁

图 14 《东方杂志》1913 年第 9 卷第 7 号
封面人物袁世凯

图 15 《东方杂志》1913 年第 9 卷第 11 号
封面人物吴稚晖

图 16 《东方杂志》1913 年第 10 卷第 1 号
封面

图 17 《东方杂志》1913 年第 10 卷第 2 号
封面

图 18 《东方杂志》1913 年第 10 卷第 5 号
封面

图 19 《东方杂志》1914 年第 10 卷第 12 号
封面

出其不偏不倚的中立态度。然而，这也只是《东方杂志》一种和平理性的理想主义情怀，宋、汤二人随之先后被反对派所刺杀的事实昭示了国家民主进程中的复杂性与暴力史。

另外一对有意味的比照是袁世凯和吴稚晖的封面画。1913年1月，《东方杂志》第9卷第7号为"刊行十季之纪念"增刊（图14），封面刊载的是中华民国临时大总统袁世凯的肖像。此时的袁意气风发，是进步党力主建设"强善政府"的首要拥护对象，袁氏成为当时强有力的民主共和中央政府首脑的象征。《东方杂志》于本卷第11号封面刊载了吴稚晖的肖像照及题字（图15）。吴氏是鼓吹无政府主义的代表人物，其核心思想是"无强权主义"[24]的社会乌托邦，提倡克鲁泡特金的"互助论"，[25]这一点也为《东方杂志》所认同，杜亚泉在后来的文章里认为"由个体之协力，而成社会之群体，此协力之进化也"。[26]显然，诸如此类具有明显不同政见的各派人士都出现在《东方杂志》这个公共空间里，彰显出东方群体兼容并蓄的品格。

相对那些样貌各异、立场多变的政要人物肖像，位于封面左侧的题字，却具有惊人的一致性——使用相同的汉文化书法题写刊名。尽管书体各异，包括楷书、行书、草书、隶书、篆书等，但明显可以感受到中国书法艺术所共同追求的美学趣味，以及蕴含在书法历史传承中的文化认同。"东方杂志"四个字似乎成了一个文化标签，试图成为凝聚现代国家政坛多种势力的纽带。总体来看，这种政治人物集体出场的方式，一方面呈现了民国初期共和制短暂活跃期多种政治主张并存的"民主"特色，而这与《东方杂志》一贯的折中调和立场相吻合；另一方面，这种以大众传播媒介呈现的封面图式，也塑造了《东方杂志》国家杂志的公共形象。

（五）星座与篆刻：东、西方文明的对话

《东方杂志》第10卷第12号的封面又是一个有特色的系列设计。其

封面画取材于西方黄道十二星座图形和符号，配以"东方杂志"刊名的篆刻形式，由东西方古代文明携手，共同演绎了一出针对现代文明的对台戏（图16—图19）。

星座文化最早大约起源于公元前3000年的古巴比伦，其提出的黄道十二宫等概念后来为古希腊所吸收；公元前后，星座文化再由希腊传入印度，大约于中国隋朝又随佛经传入中国，至明末，西方星座文化零星为国人所知；19世纪末，西方近现代星座文化随着西学东渐全面进入中国；辛亥革命以后，中国天文学全体西化，西方星座在中国获得正统地位。[27]星座在近代以来具有天文学和星占学两种意义，后者也即常言的占星术，利用天象去预测人类和社会的命运，比如将十二宫星座与人的性格对应起来，尽管具有"非科学"性，但其反映了人类试图"找到精神宇宙运行规律"[28]的真实愿望。从现代心理学的"投射"（projection）机制来看，这是古代"各民族向夜空投射的物像"[29]，显示出人类心灵所散发的魅力。这种对于唯心的、非物质力量的探寻，也许正是《东方杂志》采用星座图像的一种寓意所在。

笔者认为，本卷的重头文章《精神救国论》强调国家发展中的非物质力量的观点为这一卷封面画提供了背景理念和阐释的依据。杜亚泉的这篇长文共分了三次连载，分别刊载于第9卷第1、2、3号。文章首先针对物质救国论的反面和弊端提出精神救国论的主旨："盖近数十年中，吾国民所倡导之物质救国论，将酿成物质亡国之事实，反其道而药之，则精神救国论之本旨也。"[30]文章批评了国人对达尔文、斯宾塞的进化论学说的一知半解，"仅窥二氏学说之半面，专以生存竞争为二氏学说之标帜"，[31]片面强调物质主义而带来对社会之"贻害"，国民"投入于生存竞争之旋涡中，而不能自拔，祸乱之兴，正未有艾"。[32]杜亚泉一路梳理了赫胥黎、乌尔土（经考证后得知：此人很可能指的是英国博物学家Alfred Russel

Wallace 阿尔弗雷德·拉塞尔·华莱士，民国时的翻译为"乌尔士"，"乌尔士"可能是原文印刷失误造成）、特兰门德、克罗帕德肯、基德、巴特文、胡德的学说，指出生物学的生存竞争淘汰说并非进化论之全部，还有伦理学上的爱之进化论、互助之进化论，心理学上的智性推动社会的进化论等，"其社会进化之观念，为心的进化，非物的进化"。[33] 进而，杜亚泉就"宇宙进化之理法"展开讨论，从无机界、有机界、人类社会三个层面深入分析，认为人类之进化不应只限于生存目的，进而强调人类"心理的联合"，"予谓理者，存在于宇宙间，吾人以知性推考而得之，以知率情，以情发意，此高尚之心理，纯乎心理作用者也"。[34] 总体观之，杜亚泉谓之的"新唯心论"，即强调以人的理性、智性、意志和伦理道德来谋求人类的协作与联合，"则物质竞争之流毒，当可渐次扫除，文明之社会，亦将从此出现矣"。[35]《精神救国论》强调的是以人类社会文明的精神资产去战胜唯物质论所造成的发展失衡现状，开启了《东方杂志》第 10 卷的舆论倾向。此后，《东方杂志》还刊载了《消极道德论》《国民今后之道德》《理性之势力》《少年中国之社会观》《现代人生之救济策》《理想与实验》《再论理性之势力》《个人之改革》等一系列卷首文章，皆为倡导人之理性与道德的精神力量对现代社会的推动。而作为本卷之"脸面"的封面画，使用西方十二星座图与中国古老的篆刻艺术，则有些意指本刊所提倡的东、西方精神文明之对话与携手、共同寻觅"拯救今日世界之良方"的方法与理念。从古希腊文化赋予十二星座以神话故事的方式来看，这也表达了人类寄理想于宇宙万物的"心意遂达之目的"。[36]

相比较《东方杂志》以前较为"严肃"的封面画来看，这个系列的封面设计似乎更为情趣化一些，将精美的星座插图与变化丰富的刊名篆刻并置一起，消除了以前封面上那种"宏大叙事"带来的紧张感，予读者以一种文化意趣与亲和力。就具体的艺术形式而观：封面为红、蓝双色调印刷，

以红色表现东方篆刻文化，以蓝色印制西方星座文化，配合白色背景，显得明快疏朗；封面上部左边的十二星座插图采用线描画，线条工整细腻，兼有粗、细、虚、实，疏、密的变化，显得颇为精美；右边的刊名篆刻也相应地演绎了 12 种样式，以配合每期不同的星座图。例如，第 1 号（图 16）上的星座为"宝瓶"，绘希腊神话中伽倪墨得斯王子倒水的姿态；右边篆刻为白底红字的阳刻，字体笔画舒缓，与左边的人形颇有些呼应感。第 2 号（图 17）为"双鱼"，画面为两条背道而驰的鱼为一绳索拴连，颇有些《精神救国论》上的星座里所论及之"分化与统整"的寓意；右边篆刻的外形则为残片式，透射出几分古韵。第 5 号（图 18）上的星座为"双子"，绘有一对亲密之双胞胎兄弟；右边之篆刻较为独特，文字模仿甲骨文的形态创制。第 12 号上的星座为"山羊"（图 19），如同神话中描绘的下为鱼身上为山羊的图案；右边的篆刻为圆形，字体为红底反白的阴刻。整体来看，西方的十二星座图与东方古老的篆刻艺术并列而置，相映成趣，雅俗皆宜。除了传递东西方文明携手对话的寓意，同时表现出一种普及东西传统文化、娱乐大众的市场策略，标志着《东方杂志》在大众传播领域的进一步成熟。

（六）新文化运动中的身份坚守

随着新文化运动的展开，一批生机勃勃的杂志新面孔出现，如 1915 年创刊的《青年杂志》（次年更名为《新青年》），作为《东方杂志》的对手，为近代中国杂志界带来冲击。陈独秀与杜亚泉分别以《新青年》和《东方杂志》为媒介平台展开了关于东西方文化优劣异同的论战，这场辩论一直延绵十余年之久，同时也形塑了《东方杂志》文化保守主义的风格。从 1915 年至 1924 年十年间，《东方杂志》的公众形象显得比较持重、老成，封面画也较为朴素，基本上每一卷固定为一种封面画。总体来看，这个时期的封面画分为两大类型：第一类为装饰型，即使用简洁的图案进行

图 20 《东方杂志》1915 年第 12 卷第 1 号封面

图 21 《东方杂志》1916 年第 13 卷第 1 号封面

图 22 《东方杂志》1917 年第 14 卷第 1 号封面

图 23 《东方杂志》1923 年第 20 卷第 5 号封面

图 24 《东方杂志》1918 年第 15 卷第 1 号封面

图 25 《东方杂志》1922 年第 19 卷第 20 号封面

图 26 《东方杂志》1922 年第 19 卷第 21 号封面

图 27 《东方杂志》1924 年第 21 卷第 1 号封面

装饰，风格中性；第二类为象征型，即使用具有象征意义的视觉符号，民族风格浓厚。

《东方杂志》的这些装饰型的封面画多采用树木、植物、花卉图案等。如1915年第12卷第1号的封面上描绘了两棵直立的松柏（图20），构图布局十分考究，树冠的枝叶基本顶出画面之外，只突出了树干部分，显然树干部分的图形也是经过精心"修剪"的，这样就强调出了两条垂直线，将画面的平面空间分割成三纵列；离画面下边缘约三分之一的位置绘有一条左右横贯的水平直线标示出地平线的位置。如此分割后的画面类似于黄金分割比，显得均衡、稳重。值得一提的是封面字体的位置与排列：中英文分列于地平线上下两个空间内，上部为汉字，刊名"东方"两个隶书字字号最大，英文则分三行集中排列于下部；在文字的排列方式上，中英文各得其所，互不干涉，中文基本为中国传统的竖排方式，出版年月为横排，但也遵循了中国当时从右至左的阅读方向，英文则一律横排且遵循西方由左往右的阅读顺序。这种东西兼容、和平共处的处理方法很自然地传递出《东方杂志》不偏不倚、中西并存的文化态度。在另外几卷的封面中，我们也可以看到对这种均衡形式的沿用，如第13卷（图21）、第14卷（图22）、第20卷（图23），尽管使用的元素不同，或用植物、花卉图案，或用抽象的几何底纹，但其透出的温和风格是一致的。

象征型的封面画成为《东方杂志》另外一种主要类型。1918年第15卷第1号（图24）的封面自然清新，画面为一幅风景淡彩画，内容为晨曦中的水岸小景，寥寥数笔渲染出水、天与岸边的几棵树木，颇有几分中国水墨小品的意境；刊名及相关文字信息集中在画面左上方，犹如中国画中的题字；整体上以中国书画形式传递出蕴含于自然之中的东方文化所特有的静谧感与平和意境。如果说这幅封面画是以自然景观传递东方意境，那么还有更多的封面画则是以人造景观来象征东方文明。1922年第19卷

第 20 号（图 25）的封面画主画面为东方建筑，画法上注重光影明暗表现，技法上类似木版画套双色效果，整体视角似是透过庭院外墙上缘看到的飞檐、楼阁、宝塔等东方建筑景象，朱砂墙上四个反白隶书体"东方杂志"，颇有些"谁家子弟谁家院"的感慨。笔者认为，此类图像的运用蕴含《东方杂志》对家国身份的追问与反思意识。

第 19 卷第 21、22 号为连续两期的"宪法研究号"。其中，第 21 号（图 26）的封面画为天坛祈年殿的插图，画面构图严正、色彩辉煌，显然与中国第一部宪法——《天坛宪法草案》直接相关。1913 年 7 月，由众参两院 60 名议员组成的宪法起草委员会在天坛祈年殿召开制宪会议，历时三个多月。时任委员会主席的汤漪曾于会前发言曰："制定宪法本为一种非常尊重之立法手续，今日在此开会，观此建筑其规模既极宏大，而基础亦属坚固，即此现象上可预祝将来能制定一种巩固完善之宪法，使国家立于巩固之地位，愿于诸君各具一种庄严之精神，务达此目的。"[37]时过九年，"宪法问题迭生政变，而'天坛宪法草案'已成名词，传播全国，垂之历史"。[38]祈年殿图像在此既是一种纪念，也是一种宪法庄严的象征。另外，刊载于本卷第 21 号的一文《宪法问题与中国》在论及世界宪法新趋势时认为"由政治的民主政治趋于社会的民主政治"是趋势之一，并倡导"社会生活及经济生活上个人之价值""扶助国民之经济生活、确立救贫事业"[39]等理念，这与祈年殿作为明清两朝祀天、祈五谷丰登之所的功能呼应，祈年殿即有了些许寄寓民生问题之象征，其图案也暗示着当代国家宪法应与国计民生紧密关联的主张。

《东方杂志》1924 年第 21 卷第 1 号（图 27）的封面画从插画向更加徽标化、符号化的方向转换。第 21、22 卷为《东方杂志》20 周年纪念号，主编钱智修在所做的阶段性总结中认为本刊"在世界史和本国史上占着非常重要的位置"，"二十年二百八十余号的本志"创造了"学术界交通的

便利和思想界转变的强烈"，"亦开我国空前之创局"；"本志虽素不主张夸大的国粹论和'中外古今派'的调和论，而立言造论，自有其历史的根据"。[40] 在这样的情形下，第 21 卷第 1 号的封面画采用了徽章式的图案设计，圆形徽章内部以长城为主图案，外部以缎带对称装饰，一方面增添些许 20 周年庆贺的气氛，另一方面以图标的方式为本刊的形象做了注脚，强调了《东方杂志》倡导东方传统的文化民族主义主体意识。

总体来看，在五四前后的新文化浪潮的冲击下，《东方杂志》以低调、沉稳的"面孔"宣扬其文化民族主义本位；在封面画视觉元素的使用上，从风景图画到人造景观、从传统建筑到天坛、长城等视觉图案的运用，无不象征着其对东方文明精神堡垒的坚守。

（七）"大东方"视域下的多元民族文化图景

在五四前后的文化论战中，社会逐渐形成了"西化派""马克思主义学派"以及"东方文化派"[41] 等若干学派的格局，《东方杂志》当属"东方文化派"之列。"东方文化派"与复古派、国粹派是不同的：其在宣扬文化发展对传统的延续性的同时，注重借鉴和反思西方近代工业文明的成果；不限于以一国之界的狭隘视角来探讨国族前途，而是立于人类文明的高度，以一种文化多元论的眼光来处理东西方文明的关系。自 20 世纪 20 年代以后，随着新文化运动的深入开展，社会文化思潮逐渐形成了多元化的局面。《东方杂志》对文化民族主义的认知经由传统民族观、现代国族观，而逐步走向更开阔的"大东方"视域——将东方文化置于世界范围的广阔视野中讨论，体现出东方群体融合世界的开放性。

（八）书籍装帧设计师的职业化

在近代出版业领域，随着编辑写作、印刷生产及发行流通等环节专业队伍的形成，书籍装帧设计也逐渐走向职业化，主要体现为专业设计人员

的参与，特别是美术留学生归国后的设计实践活动。如果把李叔同、高剑父、高奇峰等人算作民国初期十年第一批归国参与出版事业的留学生，那么丰子恺、陈之佛、关良等则是五四运动以后第二个十年内归国参与出版业和书籍装帧实践的留学生群体。在这个群体中，陈之佛是唯一毕业于图案科的留学生，其设计手法不像其他学习纯美术的同人那样由东西方绘画入手，而是更多地从现代图案设计的方法入手，借用西方图案构成法去构筑画面。这种图案特色使得陈氏在《东方杂志》设计师群体中占有重要的位置，形成了明显的陈氏风格，也影响了其他的设计师。

陈之佛从 1925 年年初接手《东方杂志》封面设计，一直到 1930 年离开上海去南京中央大学任教为止，历时六年之久共作封面画 26 种。笔者就这六年间《东方杂志》封面画设计的数量情况做了统计（表 2）。

表 2《东方杂志》第 22 卷至 27 卷（1925—1930 年）封面设计情况统计表

设计师	封面画数量（幅）	应用期数（期）	所占比例
陈之佛	26	126	87.5%
裘苣香	6	16	11.1%
钱君匋	1	2	1.4%

由表 2 可以看到，1925—1930 年的《东方杂志》封面设计主要由陈之佛担纲，少量部分由裘苣香[42]和钱君匋参与设计，后来的设计师还包括柴扉等人。可以说，陈氏以图案法创作的《东方杂志》封面设计推动中国现代装帧设计达到了一个高峰。

（九）"大东方"视域下的民族文化图景

《东方杂志》对"东方"的理解是一个"大东方"的概念，不仅仅限于东亚地区的文化，更不是狭隘的中国本土地理概念，而是立足于更开阔的"东方文明"的视角，对世界格局中的东方文化以及东西方交流进行关注和研究。

《东方杂志》关于中华民族起源的文章，一直是贯穿杂志始末的重要议题。《论中国民族文明之起源》一文，借鉴了西方考古学的成果，将中国的文明起源与世界各大文明如印度、埃及、墨西哥、希腊、罗马等并置比较，并以进化论的观点阐释分析其衰落原因，认识到"其民族不求进步，既不能吸收外界之文明，复不能发达内界之文明，而逐日即于沦灭耳"，进而提出"愿吾民族深察乎文明所自来，而于内界思发达之，于外界思吸收之"。[43] 这显示了《东方杂志》对本国民族文化探讨的外部视角，将"自我"置于"他者"的文化视域中进行反观和审视，亦体现出其理性的学术风格。

这种"大东方"的世界主义视域，是如何体现在陈之佛为《东方杂志》所作的封面设计中的？就来源来看，它的封面图案分别来自古代中国、古埃及、古印度、古波斯、古希腊、古代美洲、中世纪欧洲以及西方文艺复兴时期；就图案题材来看，它的封面图案包括吉祥装饰图案、社会生活、人与动物、民间传说、佛教画像等。由于这些图案来源众多，题材多样，所传递的具体内容信息也各有所依，要逐一深入分析其图案来源与象征内涵，则需要长时间的深入考证。接下来，本书将围绕这些封面中具有明显图案来源特征的个案进行介绍。

1. 中国古代画像砖图案

《东方杂志》1925 年第 22 卷第 1 号（图 28）封面画来源于汉代画像砖上的车骑仪仗图。图中的车、马、人皆为平面效果，为深棕色调，最下面以绘有吉祥三尾鸟的饰带装饰，配合封面上部方框内以正书楷体书写的刊名，使整体书面古朴雅致，奠定了《东方杂志》20 世纪 20 年代中后期的基本面貌。

2. 古埃及图案

《东方杂志》1927 年第 24 卷第 10 期（图 29）封面画借鉴了古埃及

壁画的样式，表现古埃及人的劳作场景，人物造型以程式化的正侧面为特征，大小则以尊卑和远近不同而定，在背景饰以象形文字和符号，整体追求平面化的排列效果。在《东方杂志》有关世界古代文明的研究中，埃及占有重要的地位，《东方杂志》以此古埃及"面孔"呈现，传递了其世界视域的文化观念。

3. 古代波斯图案

陈之佛对古代波斯艺术大为赞叹，认为"在装饰艺术上，波斯人特别显示出他们优越的才能"。[44] 他曾著《波斯的小形画》一文，对波斯艺术进行了详尽的研究。《东方杂志》第 25 卷第 7 号（图 31）和第 21 号（图 33）的封面画，与陈之佛在《波斯的小形画》中谈到的"宴乐画"极为相似，"波斯人是很乐天的，故在他们的小形画中如欣赏自然、享乐音乐、酌酒这类的东西很多"。[45] 细观这两期的封面，画中男、女人物"颜面都优柔而和悦，眼大而生动，富于怡悦的表情"，画中的动物往往"偷望愉快的宴乐"，画面中的各个部分都是纹样化的，"差不多都把写实的绘画消化于纹样中了"。[46] 这种宣扬"东方乐土"的情调着实渲染了《东方杂志》的文化民族主义立场。

4. 古希腊图案

《东方杂志》1928 年第 25 卷第 11 号（图 32）的封面画图案来自古希腊瓶画。画面主体为身着长袍的古希腊家庭成员组合，上下各饰有花边图案与人畜图案，以黑、黄、赭的暖色调为主，透出浓厚的生活气息；在画面外形上处理成斑驳的残片效果，突显其悠久的历史积淀。古希腊是西方文明的家园和发源地，古希腊图案出现在《东方杂志》的封面上，的确可以令人感受到《东方杂志》的开放视野和促进东西方文明调和的努力。

5. 古印度艺术

印度作为东方古国之一，与中国的交流源远流长，正如梁启超所谓的

图 28 《东方杂志》1925 年第 22 卷
第 1 号封面

图 29 《东方杂志》1927 年第 24 卷
第 10 号封面

图 30 《东方杂志》1928 年第 25 卷
第 5 号封面

图 31 《东方杂志》1928 年第 25 卷
第 7 号封面

图 32 《东方杂志》1928 年第 25 卷
第 11 号封面

图 33 《东方杂志》1928 年第 25 卷
第 21 号封面

图 34 《东方杂志》1929 年第 26 卷
第 17 号封面

图 35 《东方杂志》1930 年第 27 卷
第 3 号封面

"兄弟之邦"。梁氏称印度为中国带来的两份"大礼物"："教给我们知道有绝对的自由"、"教给我们知道有绝对的爱"（佛教），以及许多"副礼物"，包括"音乐、建筑、绘画、雕刻、戏曲、诗歌和小说、天文历法、医学、字母、著述体裁、教育方法、团体组织"等。[47]1924 年，泰戈尔访华时在讲演中称："当今时代如果把其他民族排斥在自己的范围之外，没有一个民族能孤立地取得进步。"[48]这种民族互助的立场与《东方杂志》不谋而合。《东方杂志》第 27 卷第 3 号（图 35）则直接取材印度佛本生故事《孔雀王》。图中国王、王后以及孔雀的造型优美、生动，周围饰以祥云和菩提树叶纹样，线条精细，色彩全部使用专银色印刷，产生特殊的质感。

6. 佛教画像

陈之佛在 1930 年的《东方杂志》"中国美术专号"上发表过《中国佛教艺术与印度艺术之关系》一文，就佛教艺术在东方的传播做过深入研究。《东方杂志》1928 年第 25 卷第 5 号（图 30）的封面画则取材于佛教绘画艺术，为插图式的表现手法，内容为静坐于树下石上的佛陀。如同陈之佛曾经描述过的"宗教画"那样："凝视地上的草花而默想着的状态"，"其描法也只用线，树木岩石与人物都极调和"，"这些绘画上所配着的树木，相传谓生命之树"，"画家凡写神圣的人物之时，其头后总是写着有光辉的后光的，而且在天空中绘着金色的瑞云浮动着的趣味"。[49]陈氏的这幅《佛陀默想图》正是类似的内容，在构图上注重对称与均衡，且使用金黄色调，颇具神圣之意。佛教美术作为联结民族文化的纽带，在这里得到了强化。

7. 西方装饰艺术

《东方杂志》1929 年第 26 卷第 17 号（图 34）的封面画使用类似欧

洲玻璃镶嵌画的效果来表现，以卷草植物与欧洲武士图案铺满整个页面，画面典雅富丽，穿梭其间的飞鸟图案平添些许灵动之气。本文上文讨论过威廉·莫里斯的书籍设计，其繁缛的图案装饰与此幅封面画有几分神似，陈之佛在此很可能借鉴了欧洲近代书装图案的样式，这种驾驭西方装饰艺术风格的方式"显示作者对西方文艺复兴以来民间艺术与装饰风格的熟稔"。[50] 《东方杂志》采用西方装饰风格的图案做封面，足以显示其世界主义的开放姿态——文化民族主义不仅仅强调本国文化的优势，同时注重吸收世界其他民族的优秀文化，东西方携手互助是《东方杂志》所强调的一面。

综上对陈之佛《东方杂志》封面设计图案来源的分析，结合《东方杂志》创刊以来的封面画演变，可以看到其明显的发展过程。首先，创刊之始以一系列"龙腾图"象征清王朝的晚期新政；辛亥革命前后变化为传统书法及中国疆土、政要人物图像，以示对共和政体的认同；五四前后突显国族象征符号如天坛、长城等，强调现代国家的民族凝聚力；到了 20 世纪 20 年代中后期陈之佛接手设计后，其封面画图式跳出了"一国之景"，进而呈现出一派"世界视野"，展现了一系列融合东西方民族文化的图景。就陈之佛所创作的风格多样的世界各民族图案样式来看，他打破了民族"文化进化论"[51] 的一线发展说，强调了"文化传播论"[52]，即不同民族在历史上的接触过程中交流和往来，形成了今天的民族文化。前文所述《东方杂志》上有关中国文明起源及众多探究东西文明关系的内容，大都是在认同"文化传播论"的前提下展开相关讨论的，陈之佛的封面设计则由视觉方式直接呈现了不同民族之间的美术相互影响所带来的结果。这里需要说明的是，1937 年到 1948 年的《东方杂志》接连处于抗日战争和国共内战的历史阶段，其封面画所传递的民族主义观已经不仅仅限于文化领域，更多地与国家政治事件、军事活动等纠结在一起，呈现出更为复杂的样貌。

有研究者认为，以《东方杂志》为代表的"东方文化派""兼具了'文化中心主义'与'文化相对主义'的双重特性"。[53] 文化相对主义以美国人类学家 F. 博厄斯（F.Boas）为代表，认为"处在不同时间和空间的文化都具有同等的存在地位与生存意义，不同种的文化没有优劣之分，也无法在意义和价值上有高下之分"。[54] 这种以文化的平等与多样为基础的学说，为文化多元论提供了根据，对多种文化和谐共处产生了深刻影响。笔者认为，陈之佛封面设计中多样化的民族图式为《东方杂志》的文化多元论做出了最好的阐释，也体现出现代美术家与杂志编辑家的文化自觉性和融合世界的开放性。

三、国族想象与认知图式

按照传播的要素关系来看，从"受众"立场来考察是重要的另一端，读者对信息的接收意味着传播效果的达成。有研究杂志封面者认为"封面宣告了杂志对读者的允诺"，[55] 那么，《东方杂志》的封面对于读者来说提供了何种允诺？如果说《东方杂志》一直宣扬文化民族主义本位，那么读者是否能从其封面"表情"中感受、识别、认知并接收到这种民族意识？最终又获得了一种什么样的效果和满足？这是接下来试图探讨的问题。

关于《东方杂志》的受众群体，在该刊草创时期一直以"国民"或"国民读者"笼统称之，后来也有称"学术家""职业家以及从事政治的人们""一般的读者"[56] 等。《东方杂志》创刊 30 周年后对其读者构成做了调查分析，结果显示"本志读者的职业，党政界占十之二，高等教育界占十之三，中等教育界占十之二，其他各界及侨胞占十之三"。[57]1932 年，商务印书馆遭"一·二八"劫难后，其麾下的众多期刊停刊，应急的办法是在复刊后的《东方杂志》中增设栏目，如以"文艺栏"代畴《小说月报》、以"妇女栏"代畴《妇女杂志》、以"教育栏"代畴《教育杂志》等，导致其读

者群更为庞杂。就受众研究来看，有研究者称，"《东方杂志》可以被视为是一份在商务支持下面向都市读者的'中层'刊物"；[58] 也有学者认为，"如果说《新青年》和《新潮》主要是在年轻的、激进的青年学生中产生影响的话，那么，《解放与改造》和《东方杂志》则是在中年知识分子中发挥着作用"。[59] 归纳起来看，笔者认为，《东方杂志》的核心读者群乃是处于近代中国教育界与学术界的知识分子群体。在针对读者的"需求与满足"上，《东方杂志》也曾展开对读者群的分析："他们每天所共同需要知道的是什么？所共同需要查考的是什么？能揣在身边一问百应的手册又是什么？"[60] 笔者认为，这些仅属于知识传播上的一般、具体的"功能性满足"，而深层的"心理满足"才是更为本质的，要探讨心理层面的读者需求，必须结合特殊的历史情境来分析。

作为民国历时最长的综合型杂志，《东方杂志》目击了多次历史重大时刻，如同一艘搭载中国知识分子的挪亚方舟，平安渡过每一个风口浪尖。自晚清创刊，到民国建立，再至五四运动后的 20 年间，《东方杂志》以其稳健的风格逐渐成为民国主流知识分子的权威刊物。从世纪之交到现代国家建立，近代中国知识分子在政治与文化的双重动荡中，一直深陷两大困扰：一是处于东西关系中的国族身份认知的焦虑，二是处于新旧关系中的学术前景的不确定性。这两大困扰的产生是随着进化论的传入中国而始的，前者表现为东西方文明的冲突，后者表现为传统与现代的矛盾。从根本上来说，这些是集中表现为近代中国知识分子受现代性困扰的问题。《东方杂志》从出版文化角度对这一问题做了探讨，其调和东西、融合新旧的文化态度成为五四以来多元文化思潮中的一元。当然，除了《东方杂志》，还有众多其他同类或迥异的杂志，"在他们试着界定一个新的读者群时，都企图描画中国新景观的大致轮廓，并将之传达给他们的读者……这样的一个景观也止于'景观———一种想象的、常基于视像的、对一个中国"新

世界"的呼唤'"。[61] 纵观历史，除了知识精英们不断宣扬的新概念，大众印刷媒介的视像传播亦成为推动这种想象的有力手段。无疑，杂志封面成为这种视像传播主要的图式要素，图式亦是建立概念和想象力的基本前提。

"图式"（schema）一词的运用，常见于艺术学和心理学，下面分别就这两种学科领域，以陈之佛为《东方杂志》所做的封面设计为例，来探讨其图式构成与受众认知意义。

艺术学上的"图式"是指图形的基本构成样式，也指涉艺术家作品样貌形成的程式化与风格化。"它的形成是由其功能或内容决定的，这种模式一旦形成就具有恒定性，所以在艺术中，图式是可以传承下来的，艺术家就是根据这种传承下来的图式去进行新的创造，并由此逐步产生出自己的图式。"[62] 陈之佛为《东方杂志》所作的封面画亦可以说是基于世界各民族的传统图式，首先是传承这些民族图式的基本样貌，进而使用现代图案设计的方法，对这些初始图式（initial schema）进行加工和改造，逐步建构出了一套表征《东方杂志》个性特征的新的图式集合。这些新图式的视觉结构主要由各民族传统图式中的人物姿态、表情、服饰、动物、植物、场景等元素组成，其中保留的一些具有鲜明特征的各民族传统元素亦成为观者判别不同民族身份的识别符号，如印度人的眉心轮、波斯女性的头巾、埃及人的程式化面相、希腊人的头饰与服饰等。这些来自不同民族和文明的图式，如果以零星的方式独自呈现，则难以产生特定意义，相反，它们连续六年在杂志封面上以系列化、集合化的方式呈现，并自始至终冠以"东方杂志"的刊名，以相似的视觉结构和经验积累建立了一种特定的视觉风格。如果说，"图像应理解为被一个给定的视觉共同体所认知的那种现实的表现介质"，[63] 那么，《东方杂志》的读者群所认知的"文化民族主义"的"现实"是如何被建构的？也即这套视觉图式是如何建构起读

者新的认知图式的呢？这恐怕还要从心理学的层面进一步探讨。

心理学层面的"图式"是一种人类内在的认知心理结构，指人在认识新事物时是基于原有知识结构和内在经验而进行的。"图式"一词最早见于康德的"先验图式"说，认为在人类经验发生之前就已经在心灵里装好了先验的范畴和图式。[64] 皮亚杰发展了"图式"说，认为图式是一种动态性的、可变的心理活动，图式的建构是同化与顺应的双重作用过程，"'同化'指的是将客体纳入主体'图式'之中，引起'图式'量的变化；'顺应'指对主体不能同化的客体，主体则改变原有的'图式'去适应环境的变化，引起'图式'质的变化"，[65] 从而将结构主义与建构主义进行了结合。那么，回到上文的议题，作为主体的读者是如何认知《东方杂志》所传递的客体信息？进而又是怎样借助封面画的传播建构起与国族文化相关的图式认知？如果说《东方杂志》经过创刊以来的 20 余年的持续传播，已经在读者内在认知结构中形成了一定的图式基础，即有关"中华民族传统价值"的一套文化话语体系，那么随着五四以来的文化纷争，这套体系日益受到了来自其他学派的冲击，原有的国族图式面临挑战，就不能不采取变化以顺应新的社会形势。如上文所述，这个时期的《东方杂志》开始由胡愈之、俞颂华等一批年轻人担任编辑工作，在新的历史时期，胡愈之试图以一种新样貌重振东方学派的文化精神。刚回国的图案设计家陈之佛旋即成了胡愈之新希望的寄托，胡氏热情邀请陈氏为《东方杂志》作封面画。经历了东京美术学校现代图案教育的陈之佛，以开放的眼光和现代图案法，取材世界各大古文明的多元艺术，创造了《东方杂志》有史以来最灿烂的面孔。如果说"多元文化调适论"自杜亚泉时代就已逐渐渗透到了《东方杂志》的字里行间，那么陈之佛的封面画则是第一次将这种多元精神"形之于色"，两者形成了一对"异质同构"关系。通过印刷复制手段传播的封面画，激活了读者内心的记忆与原有的储备图式，经过"同化"与"顺

应"的交替作用，形成了新的国族认知，缓解了知识分子的文化身份焦虑，进而又转化为新的图式沉积下来，成为深层记忆与认知结构的一部分。

　　近代中国知识分子的这种国族图式与身份认知的建构过程应该是以所谓的"想象的共同体"为基础的，"它是想象的……在每一个人的心中，都存在着一种想象的交流"。[66]《东方杂志》的这些充满多元民族图景的封面画则为这种想象提供了一种直接的依据和理解的可能。封面是杂志媒介的"脸"，从大众传播中"传者"视角来考察，这张"脸"也可以说即是传者的"表情"。对《东方杂志》来讲，这副"表情"无疑是丰富多样的，随着历史的演变，时而是庄严的、时而是活泼的，时而是热情的、时而是冷静的，时而是现实的、时而是诗意的……但同时，这又不是一张难以捉摸的脸，它始终以一种一贯的不偏不倚的态度、温和中正的语调，传递其文化民族主义理念。正如本尼迪克特·安德森所言的，"这些印刷品所联结的'读者同胞们'，在其世俗的、特殊的和'可见之不可见'当中，形成了民族的想象的共同体的胚胎"。[67]

• 1. 戈公振. 中国报学史 [M]. 北京：中国新闻出版社，1985：106.

• 2. 刘中民，左彩金，骆素青. 民族主义与当代国际政治 [M]. 北京：世界知识出版社，2006.01：57.

• 3. 徐蓝. 关于民族主义的若干历史思考 [J]. 史学理论研究，1997（3）：20.

• 4. 洪九来. 宽容与理性：《东方杂志》的公共舆论研究（1904—1932）[M]. 上海：上海人民出版社2006：203.

• 5. 伧父. 社会协力主义 [J]. 东方杂志，1915，12(1).

• 6. 方汉奇.《东方杂志》的特色及其历史地位 [A]. 见：方汉奇. 发现与探索：方汉奇自选集 [M]. 北京：首都师范大学出版社，2009：282.

• 7. 梁启超. 新民说一：中国之新民 [J]. 新民丛报，1902，1.

• 8. 方汉奇.《东方杂志》的特色及其历史地位 [A]. 见：方汉奇. 发现与探索：方汉奇自选集 [M]. 北京：首都师范大学出版社，2009：284.

• 9. 参见：方汉奇.《东方杂志》的特色及其历史地位 [A]. 见：方汉奇. 发现与探索：方汉奇自选集 [M]. 北京：首都师范大学出版社，2009：284-285.

• 10. 何炳松. 中华民族起源之新神话 [J]. 东方杂志，1929，26(2).

• 11. 林惠祥. 中国文化之起源及发达 [J]. 东方杂志，1937，34(7).

• 12. 伧父. 静的文明与动的文明 [J]. 东方杂志，1916，13(10).

• 13. 英国《而利费》指的是 1890 年在伦敦创刊的 The Review of Reviews，月刊，1936 年停刊，共持续 47 年；美国《而利费》在纽约发行，即 The American monthly Review of Reviews，这两份刊物的办刊思路较为接近，都是对当月全国乃至全球的报刊消息和舆论进行综合评论。参见：丁文. 选报时期《东方杂志》研究 1904—1908 [M]. 北京：商务印书馆，2010：39、85.

• 14. 新出东方杂志简要章程 [J]. 东方杂志，1904，1(1).

• 15. 郭恩慈，苏珏. 中国现代设计的诞生 [M]. 上海：东方出版中心，2008：156.

• 16. 本杂志大改良 [J]. 东方杂志，1911，8(1).

• 17. 参见：本杂志大改良 [J]. 东方杂志，1911，8(1).

• 18. 沙孟海. 近三百年的书学 [J]. 东方杂志，1930，27(2).

• 19.《广艺舟双楫》又名《书镜》，近代书学理论名著，康有为作于 1888 年至 1889 年，全书六卷二十章，内容涉及书体源流、碑品评论、书学技巧及经验等。此书特色为：贯穿全书的变革思想：抑帖、卑唐、尊碑的主张；从史观立场，确立了碑学地位，推动了中国书法格局由传统进入现代的构建。参见：中国教育学会书法教育专业委员会编. 中国书法批评史 [M]. 天津：天津古籍出版社，2010：193-206.

• 20. 康有为. 广艺舟双楫 [M]. 北京：中国书店，1983：2-3.

• 21. 苏轼评论《东方画赞碑》曰："颜鲁公平生写碑，唯此碑最清雄。字间不失清远，其后见王右军本，乃知字字临此书，虽大小相悬，而气韵良是。"参见：孟会祥. 书法直言 [M]. 郑州：海燕出版社，2013：46.

• 22. 清·杨守敬《评碑记》评语。见：陈云君. 中国书法史论[M]. 北京：人民日报出版社，1987：107.

• 23.《时报》，1913 年 4 月 22 日。转引自：刘景泉. 北京民国政府的议会政治 [M]. 天津：天津古籍出版社，1996：311.

• 24. 雁冰. 巴苦宁和无强权主义 [J]. 东方杂志，1920，17(1).

• 25. 克鲁泡特金继承、发展了蒲鲁东、巴枯宁的学说，运用地理学和生物学的知识，创造了与达尔文"进化论"相对立的"互助论"，认为"互助"是人类和一切生物的天性，是人类发展的原动力，并以此为思想武器，论证了实现无政府主义的"可能性"和"合理性"。参见：张文涛编著. 黑旗之梦：无政府主义在中国 [M]. 南昌：江西人民出版社，1987：33.

• 26. 伧父. 社会协力主义 [J]. 东方杂志，1915，12(1).

• 27. 参见：王玉民. 现代星座汉译名的由来与演变 [J]. 自然科学史研究，2012，31（1）：37-38.

• 28. 王玉民. 星座世界 [M]. 沈阳：辽宁教育出版社，2008：144.

• 29.（英）E.H. 贡布里希著. 艺术与错觉：图画再现的心理学研究 [M]. 林夕等，译. 长沙：湖南科学技术出版社，2000：76.

• 30. 伧父. 精神救国论 [J]. 东方杂志，1913，10(1).

• 31. 伧父. 精神救国论（续本卷第一号）[J]. 东方杂志，1913，10(2).

• 32. 伧父. 精神救国论（续本卷第二号）[J]. 东方杂志，1913，10(3).

• 33. 同注 32.

- 34. 吴宗慈. 天坛宪法草案起草经过 [A]. 见：胡春惠编. 民国宪政运动 [M]. 台北：正中书局，1978：170.

- 35. 同注 34。

- 36. 李三无. 宪法问题与中国 [J]. 东方杂志，1922，19(21).

- 37. 同注 36。

- 38. 同注 36。

- 39. 坚瓠. 本志的二十周年纪念 [J]. 东方杂志，1924，21(1).

- 40. 同注 39。

- 41. "东方文化派"可以追溯到晚清学者辜鸿铭，其于 1883 年发表《中国学》一文，宣扬东方文明的价值；"东方文化派"概念的提出，最初出现在 1923 年瞿秋白的《东方文化与世界革命》一文中，认为是竭力维护"宗法社会"的人；此后，邓中夏在《中国现在的思想界》一文中又对"东方文化派"作了进一步解释；"东方文化派"遂成为宣扬"东方文化"思想的杜亚泉、梁启超、梁漱溟、张君劢、章士钊等学者的总称。作为一个学派，"东方文化派"仅在近现代中国存在十余年，经历了"五四"前后的东西方文化论战、社会主义论战及玄学与科学论战后，随着"九一八"事变后文化关注角的转移以及现代新儒家思潮的兴起，"东方文化派"逐渐淡出人们的视野。参见：袁立莉. "东方文化派"思想研究 [D]. 哈尔滨：黑龙江大学，2010：11.

- 42. 裴芭香（1900—？）电影编导，原籍宁波，生于上海，爱好绘画、篆刻，通乐律并善鼓琴。其执导的电影作品有《不堪回首》《花好月圆》《珍珠塔》、《杨乃武》《唐伯虎点秋香》等，1933 年执导的《挣扎》为其代表作。参见：徐建发主编. 宁波电影纪事 [M]. 宁波：宁波出版社，2005：226.

- 43. 社说. 论中国民族文明之起源 [J]，东方杂志，1905，2(4).

- 44. 陈之佛.《古代波斯图案》前言 [A]. 见：陈之佛. 陈之佛文集 [M]. 南京：江苏美术出版社，1996：437.

- 45. 陈之佛. 波斯的小形画 [A]. 见：陈之佛. 陈之佛文集 [M]. 南京：江苏美术出版社，1996：289.

- 46. 陈之佛. 波斯的小形画 [A]. 见：陈之佛. 陈之佛文集 [M]. 南京：江苏美术出版社，1996：291-293.

- 47. 谭中, 耿引曾. 印度与中国：两大文明的交往和激荡 [M]. 北京：商务印书馆，2006：25-26.

- 48. 沈益洪编. 泰戈尔谈中国 [M]. 杭州：浙江文艺出版社，2001：28.

- 49. 陈之佛. 波斯的小形画 [A]. 见：陈之佛. 陈之佛文集 [M]. 南京：江苏美术出版社，1996：288-289.

- 50. 袁熙旸. 陈之佛书籍装帧艺术新探 [J]. 南京艺术学院学报美术与设计版，2006（2）：155.

- 51. 文化进化论始盛于 19 世纪 60 年代，以英国的泰勒（Edward Burnett Tylor）和美国的摩尔根（Lewis Henry Morgan）为代表，主要观点包括："心理一致说"即无论什么种族其心理方面是趋于一致的；"一线发展说"即物质环境和心理大同小异，任何民族都可以单独发展；"逐渐进步说"即各族文化在发展阶段的次序上是固定的，时间上有快慢之分，前进是必定的，但不会越级突进。参见：庄锡昌，孙志民编著. 文化人类学的理论构架 [M]. 杭州：浙江人民出版社，1988：55.

- 52. 19 世纪末，文化人类学界出现了第一个反进化论学派——文化传播学派，以浮伊（W. Foy）、安克曼（B. Ankerman）、施米特（W. Schmidt）为代表，认为各民族文化的相似是由历史上的接触发生的传播或借用带来的，人类学的工作就是重新发现各民族的历史上接触的事实，并寻觅文化传播的痕迹。德国传播学派格雷布纳（Robert Fritz Graebner）认为寻觅传播的痕迹，应当分析文化的类似点，可以通过"质的标准"即物质的东西的形状及社会制度或观念的构造与作用，和"量的标准"即质的类似点的多少两种方式来评判，至于两处的距离是无关紧要的，无论是互相临近或远隔重洋，都不存在传播的障碍。关于文化源头，德国传播学派主张多远说，英国传播学派则持一元说，以利维斯（W. H. R. Rivers）为首的英国传播学派主张"泛埃及论"，认为纪元前 2600 年以前，埃及便存在古老的文明，后来传播四方民族。参见：庄锡昌，孙志民编著. 文化人类学的理论构架 [M]. 杭州：浙江人民出版社，1988：56-57.

- 53. 袁立莉. "东方文化派"思想研究 [D]. 哈尔滨：黑龙江大学，2010：10.

- 54. 洪娜. 超越文化相对主义：加里·斯奈德的文化思想研究 [M]. 北京：中国民族大学出版社，2011：30.

- 55. ［美］凯奇著. 杂志封面女郎：美国大众媒介中视觉刻板形象的起源 [M]. 曾妮，译. 天津：天津人民出版社，2006：61.

- 56. 参见：读者作者与编者 [J]. 东方杂志，1933，31(7).

- 57. 读者作者与编者 [J]. 东方杂志，1933，31(14).

- 58. ［美］李欧梵. 上海摩登：一种新都市文化在中国 1930—1945 [M]. 毛尖，译. 北京：北京大学出版社，2001：57.

- 59. 许纪霖. 杜亚泉与多元的五四启蒙（代跋）[A]. 见：

许纪霖、田建业编杜亚泉文存［M］. 上海：上海教育出版社，2003：496.

- 60. 读者作者与编者［J］. 东方杂志，1933，31(14).

- 61.［美］李欧梵. 上海摩登：一种新都市文化在中国1930—1945［M］. 毛尖，译. 北京：北京大学出版社，2001：56.

- 62. 常锐伦主编. 美术鉴赏教学参考用书［M］. 北京：人民美术出版社，2004:76.

- 63.［英］诺曼·布列逊（Norman Bryson）. 视觉与绘画：注视的逻辑［M］. 郭杨，等译. 杭州：浙江摄影出版社，2004：15.

- 64. 参见：孙洪敏. 创新思维［M］. 上海：上海科学技术文献出版社，2004：31.

- 65. 秦俊香. 影视艺术心理学［M］. 北京：广播电视出版社，2009：144.

- 66.［美］安德森（Anderson，B.）著. 想象的共同体：民族主义的起源与散布［M］. 吴睿人，译. 上海：上海人民出版社，2005：6.

- 67.［美］安德森（Anderson，B.）著. 想象的共同体：民族主义的起源与散布［M］，吴睿人，译. 上海：上海人民出版社，2005：43.

作为中介的"摄影"：
《真相画报》的视界政体

陈　阳

　　翻开中西方画报史不难发现，摄影照片进入画报并非稀松平常之事。西方画报经历了漫长的铜版画时期，中国画报也历经了 30 年左右的石印画时期，得益于印刷术的改良尤其是照相制版技术的推广使用，摄影才成为画报的常客。

　　从技术维度看，中国画报发展历经了四个阶段：西人办报的镂版时期、国人办报的石印时期、画报铜锌版时期、画报影写版时期。[1] 画报从石印时期到铜锌版时期正值技术过渡期，这一阶段陆续有摄影作品登上画报的舞台。创刊于 1912 年的《真相画报》[2] 被称为近代中国的第一份摄影画报。梁得所评述道："《真相画报》是中国摄刊照片的（笔墨绘图的不计）图画杂志之元年。"[3]《真相画报》的栏目设置分"文"和"画"两部分，其中"画"包括写真画（地理形势照片、时事新闻照片）、美术画、历史画、纪事画、滑稽画等。虽然摄影只占诸多图像形式之一席，但从内容比例、选择编排和总体的视觉生产方式来看，摄影是《真相画报》的"重头戏"，它不仅在很大程度上奠定了中国画报此后发展的视觉基调和模式，也以摄影为中介，生产出《真相画报》融政治、艺术、技术、文化为一体的"视界政体"（scopic regime）。马丁·杰伊（Martin

Jay）所提出的"视界政体"（又译为"视觉体制"）[4]强调围绕视觉观看所形成的主客关系、社会与文化的运作方式和机制，以及话语范式和价值秩序，"任何一个视界政体都必定隐含着某种主体、话语、权力的运作"[5]，"视觉体制包含了实体性的、关系性的、实践性的，以及结构化、观念性的诸方面因素，是个体、视觉机构、政府、市场发挥互动的关系场所"[6]。

一、"视觉性"的摄影统摄：观看方式的多元聚合

相较于同时期的其他刊物，《真相画报》别具一格之处就在于它分量厚重且不断加码的"照片"，从最初的10余幅照片发展到后来的30余幅照片，正可谓当时杂志界的"先锋"（Avant-garde）。《真相画报》的摄影照片主要有两类：时事照和风景照。前者重在以时间维度用焦点透视的聚焦方式引导人们关注时事，后者重在以空间维度用全景扫视的方式引导人们全览地物风貌，两者以不同的观看方式，展开视觉叙事。

时事照在《真相画报》栏目中被称为"时事写真画"，后又被称为"时事电版画"，实为摄影新闻报道，主要用于记录民国初年不断变化的时局，"民国新立，时局百变，事有为社会上注视，急欲先睹为快者，本报必为摄影制图，留作纪念"[7]。《真相画报》的摄影报道在当时可谓独树一帜，不仅体现在报道篇幅上，还体现在报道力度上，17期《真相画报》共刊载300余幅时事新闻照片。《真相画报》的摄影报道涵盖政治新闻和社会新闻，其中政治新闻约占整个摄影报道的90%。

《真相画报》大篇幅的摄影报道主要来自其自行成立的专业摄影组织"中华写真队"，这是近代中国第一支摄影报道的专业队伍。据记载，民国成立后，孙中山曾授意高剑父创建一支专业的摄影报道队伍，"中华写真队"遂于1912年诞生。《真相画报》每期封底的"发行所"一栏亦标注有"上海四马路惠福里'真相画报社'，广东省城长堤二马路'中华写真

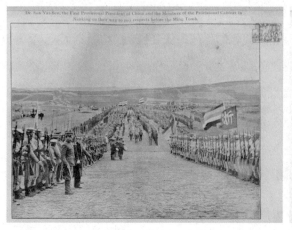
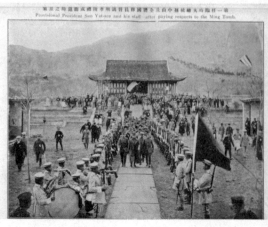

图1 《孙总统晋谒明孝陵之景象（一）》，《真相画报》第7期　　　　图2 《孙总统晋谒明孝陵之景象（二）》，《真相画报》第7期

队事务所'"。[8]"中华写真队"实际成为《真相画报》的摄影供稿机构，"写真队成立后，原计划出版战士画报，因故未行，所摄照片主要提供《真相画报》刊用……中华写真队实际上是《真相画报》的摄影采访机构"。[9]从《真相画报》的摄影报道内容可见，"中华写真队"紧跟孙中山先生的足迹，摄取了《孙总统解任府之景况》《孙中山先生致祭黄花岗》《广东陆军全体欢迎孙中山》《佛教总会欢迎前大总统孙中山先生》；同时"中华写真队"深入军队，拍摄了大量军营训练和军旅生活的照片，如《南京陆军野外演习》《广东学生军队将校野外之休息》《广东陆军演习战术》等。

"时事写真画"重在焦点纪实与线性叙事。《真相画报》第7期以时事照片记录了"孙中山就任临时大总统后晋谒明孝陵及北上议和"的事件。这篇报道用8个版面20幅照片呈现孙中山谒陵北上的盛事，每版文字说明均另附页详述。《孙总统晋谒明孝陵之景象》之一为"出朝阳门外，将到孝陵之景象"（图1），之二为"晋谒明孝陵礼成而退时之景象"（图2）。两幅照片均采用中轴线构图，军队位列两侧，孙中山领头前行迎面而来，威武浩荡的革命军队伍尽显新生民国的气势，"中轴在此的强调就赋予了

图 3 《暗杀案之远近因》，风雷绘，《真相画报》第 15 期

空间一种神圣的品质，而中轴的准线由于在此让身体本身通过也会使图像变得神圣"。[10] 接下来的报道用三个页面展示明孝陵的遗址遗迹和石雕石刻，其中第一页为《明代皇城之午门》《明故宫之五龙桥》《明孝陵神功圣德碑》《明孝陵道》，四幅照片再现了明皇城遗迹和明孝陵建筑，以此来追述南京城作为明皇城的历史；第二页用七幅照片刻画"明孝陵前之石人石兽"；第三页用《明孝陵头门》《明孝陵二门》《明孝陵（明太祖葬处）》三幅照片展示明孝陵的地形地貌。接下来笔锋一转，报道叙述孙中山和明太祖朱元璋之间的关联，将孙中山肖像照与朱元璋画像并置，照片标题用"恢复中国"一词将两者关联，意指"驱除鞑虏，恢复中华"。报道紧接着按事件发展的时间顺序刊载了孙中山北上的照片：《孙中山先生由津入京登车时之景象》和《孙中山先生到京时大受欢迎之景象》。文字说明揭示整篇摄影报道的意旨：为刚当选的临时大总统孙中山正名，暗示孙中山主持中华民国大业乃众望所归。从报道结构看，叙事逻辑是时间

顺序；在照片使用上，全景照用来凸显气势，细节图用来刻画历史。翔实的文字说明不仅述照片之所言，且补照片之所未言，抚今追昔，溯前朝旧事，颂今朝英雄，再加以夹叙夹议凸显报道宗旨。现场照片的多角度拍摄和累叠既立体展现事件经过，也烘托出事件的氛围，动态照片与景物照、肖像照的组合，既呈现事件的节奏，也制造出古今对比的历史感。

"时事写真画"也重在多维揭露，《真相画报》以时事照片实现了"图像论政"。"图像论政"一方面离不开图文关系所编织的结构网，虽然照片可以展现时间的线性逻辑和空间共时的并列结构，但追溯历史和揭示意义仍需文字加以补充说明。"图像论政"优于文字论政之处在于"真"和"骇"，即以照片的穷形尽相、身临其境取信于人或通过照片的耸动惊骇警醒世人。另一方面"图像论政"还有图图互补的模式，"图像论政"以图像为主来论政言说，不同图像样式既可自成体系阐明一个问题，不同图像的并置还能各取所长就同一个议题集中论政。例如照片、时事画、讽刺画这三种图像样式也可就同一个问题抽丝剥茧般逐层展开论述。如"宋教仁事件"，除了连篇累牍的摄影报道，还配之以讽刺画《暗杀案之远近因》（图3），[11] 对暗杀的原因追根溯源。画面以"民国柱石"之轰然倒塌为中心展开分析，剖析暗杀乃"明杀与暗杀""主动与被动""阴谋与主谋"多层关系作用的结果，并指出"武夫内阁"是暗杀的根本原因。可以说《真相画报》以时事照片为主轴，调动其他视觉样式，从不同维度展开对事件多维剖析，由此组合成一个能动的有机体，在整体上实现了蒙太奇的"造意"之效。

除了"时事写真画"聚焦组合式的线性观看，"地势写真画"以全景式的空间观看成为《真相画报》独树一帜的视觉创新。所谓"地势写真画"即"山重水复，摄影地理全图，原非易易，而形胜所在，东鳞西爪，何足以餍阅者之心，本报对于兵事上名胜上之关系地点，必制为长图，庶人手一编，山川关塞，千里咫尺，如在目前"。[12] "地势写真画"实为具有政

治和军事意义的地景全景照。17期《真相画报》中有五期刊载"地势写真画":《武汉三镇全势一览》《东南第一名区(南京)》《杭州西湖北望图》《杭州西湖南望图》《武胜关图说》,除《武胜关图说》为小开张的单幅照片外,其余四幅"地势写真画"都以大幅全景照的样式折叠插页在刊物中,仅从杂志图像制作和装帧的角度看,这在当时报章杂志界就是先锋之举。

"地势写真画"的特殊性在于它具有地理学和地形学意义(geographical and topographical significance)。"地势写真画"借助摄影的方式来描绘地形地貌,同时"地势写真画"的风景构图又隐含中国山水画的审美传统,它可以被看作是中西合璧的产物。在"地势写真画"中,我们既能窥见中国传统地图样式的掠影,也可以看到中国传统观看风景的方式。《真相画报》的"地势写真画"取景武汉三镇、杭州西湖、南京和武胜关,这些都是历史文化名城,或为交通要塞,或为军事重镇,或为政治中心;以图文结合的方式,提供风景的文脉背景,图说文化地理,宣扬民族民主革命的思想,展现民国城市的活力,是一幅幅关于城市的人文地图,传达有关民族国家的隐喻。

《武汉三镇全势一览》(图4)用全景照的形式描绘城市地图,全幅展开共12个页面之长,全景展示了武汉三镇的景观,"前幅为汉阳汉口之全势,中幅为汉河扬子江之全势,后幅为武昌之全势"[13]。整幅照片以汉口为立足点,对汉阳、武昌全景扫"摄"。前幅隔着汉江眺望汉阳,林立的烟囱和滚滚浓烟正是汉阳的标志,这代表了地标性建筑汉阳铁厂和汉阳兵工厂。由于立足点高,中幅得以展现汉江、长江两江汇流之全貌,汉口与武昌隔长江相望,江上点点帆船,一派烟波浩渺之势,尽显"孤帆远影碧空尽,唯见长江天际流"的诗画;置身汉口远眺武昌,高远之处既能俯瞰汉口纵横东西的京汉铁路,又能隔江远眺尽览武昌全貌。虽然受限于

图 4 《武汉三镇全势一览》，《真相画报》第 1 期

当时的技术条件，全景照乃由同一视点的连续拍摄和后期拼接而成，照片中的某些拼合点尚显粗糙，但整幅画面的透视效果极佳，自然连贯，一气呵成，如中国山水画卷将武汉三镇的全貌依次铺开，产生了中国山水画的深远、平远之势，正所谓"自前而窥其后曰深远，自近而望及远曰平远……深远之意重叠，平远之致冲融"，[14] 武汉三镇全景照渲染出大气磅礴的层次感和丰富性。从画页装帧的形制来看，《武汉三镇全势一览》以折叠的方式装插入内页，让读者在展卷中细读武汉三镇的全景。文字说明"右图前幅—中幅—后幅"的介绍顺序和文字竖式排版，意在引导读者以传统绘画赏析的形式自右往左读图。全景照以气贯山虹之势让读者有高屋建瓴、指点江山之感，"披览湖北舆图""历历如指诸掌"这些用词都有运筹帷幄、决胜千里之外的实战感。如其所言，全景视角和多图连缀才能"全势一览"，由此引导观者去畅想武汉三镇昔日的激战、历史的盛衰，"向所摄影皆东鳞西爪，未窥全豹，不足厌阅者之心，本社引为缺憾，今摄成全

图插之报中，人手一编，江山形势，如在目前，古往今来，战争盛衰之局，尤感不绝于予心，图成因志，数语以垂无穷"。[15]

从某种程度上说，《真相画报》的"地势写真画"是"地理学热"催生的地理学与摄影相结合的产物，它对人文地理的全景式摄取，正是针对晚清以降新的知识谱系下制图学和摄影术的艺术性重组。晚清随着洋务运动的兴起，中国传统图谱被重新划分，地图与绘画分离，同时地图与摄影并列，"在洋务派的制造局中出现了两个科目：图学和工艺学，行军测绘被归入图学，而色相留真的摄影术则被归入工艺学"。[16]从这个角度来说，"地势写真画"是用"新工艺"来阐释"绘图学"，用"摄影术"来描绘"地志画"，"地势写真画"对地景有意识地进行选择和框定，在真实记录的基础上彰显民族国家意识，并试图通过风景来重塑民族国家认同。

摄影是捕捉时间的媒介，将稍纵即逝的瞬间封存，使之成为历史的细节，成为过往的证据，"时事写真画"将零星的片段以一定逻辑组合进行叙事、论政、明理；摄影也是截取空间的媒介，空间定格显像为某种具有稳定性的地景结构，"地势写真画"将零散的空间拼接连缀成完整的空间结构，铺陈叙事，表情达意。"摄影，本来具有一种掩盖内在分歧、胶合某种裂隙、制造表面和谐的本领"，[17]换言之，摄影具有"掩盖""胶合""制造"的能动性，《真相画报》以摄影为中介实现了多元的观看方式和再现方式，并以画报为载体完成了视觉创新和视觉整合。

二、"实践性"的摄影联结：艺术同仁的文化实践

《真相画报》的主创人高剑父、高奇峰既以出版物为阵地宣传革命，[18]同时他们作为岭南画派的开创者也以出版物作为践行艺术理念的实践场，他们以此为阵地推行"新国画"和折衷主义。

《真相画报》在创刊号《本报图画之特色》中言明，本刊所刊的美术

画中西并取、南北兼顾，旨在增学识，开生面，助进步。"世界发达，则物质进化，不可无美术以为表扬，而南北异派，中西殊轨，本报记者合种种家法为一手，洵为美术界别开生面，而对于学堂科教，亦足资参考而增学识。"[19]《真相画报》所指"美术画"实际泛指绘画，包括西洋绘画和中国传统水墨画，其在第二期征稿启事《文画大欢迎》中对"美术画"如是说："人物、山水、花卉、鸟兽、鱼虫，无分今古，一体欢迎。"[20]从《真相画报》所设"美术画""中国古今名画选""各国比较画""当选百画（当代画选）"专栏刊载的画作可见，17期《真相画报》仍以刊载中国传统绘画尤其是山水花鸟画为主。

将摄影作为科学的方式"博物"，以弥补传统绘画写实之不足，是"二高"在艺术实践中的探索与突破。岭南画派崇尚写实主义，高剑父早在1905年与潘达微、陈垣等人在广州创办《时事画报》时就开辟"画学研究科"，介绍西方写实的素描画法。1906年，他东渡日本，经由日本来学习西画的写实主义，首先给高剑父带来巨大冲击的是充斥于科学书籍中的博物图画。1906—1908年，高剑父在日本游学期间，先后在"名和靖昆虫研究所""太平洋画会""白马会"及日本美术院等美术团体设立的研究所里学习博物学、西洋画和日本画。据高氏自述，"少时其希望，只欲为昆虫专家，于愿已足。后东渡美浓国（即今日本岐阜县），入名和静（名和靖）昆虫研究所，毕业，于此留学，中国只高一人而已"。[21]高剑父在日期间临摹了大量昆虫标本和生物图谱，从《高剑父写生稿本》所载《日本鳞翅类泛论》《鳞翅类－幼虫模型图》可见其对鳞翅类动物的兴趣。[22]

从写实主义角度看，高氏在绘画实践中重视观察、临摹和写生，摄影术就被用来探究花鸟虫兽之精微。关于此，高剑父在《真相画报》开辟专栏"题画诗图说"就是明证。《真相画报》第11—15期开辟了"题画诗图说"专栏，由高剑父亲自执笔。该专栏是视觉表达和观念的创新，既让图文结

合，又融合中西知识体系。当中西方知识体系相互碰撞时，高剑父采取兼容并包的方式，将两种知识结构俱呈现于读者面前。"题画诗图说"每期只述一种物象，首先从西方动植物学学理出发解释说明，然后再附录中国诗词中有关此物象的描绘。高剑父用西方的动植物学对蝉、梅、菊、燕进行分门别类，并普及常识，介绍有关动植物学的一般性知识。"题画诗图说"实际包括三个部分：画、题画诗、图说。颇有韵味的是，"题画诗图说"专栏用两种媒材表现三个部分，前两者并没有与载于期刊上的文字图说一起印制，而是单独彩印后，再剪切粘贴于文中预留的画框内，这或许是出于印刷的便利，但整本杂志亦有其他彩印图文结合的版面，唯独此专栏采用"图""文"先分离再结合的做法，这是否另有深意？至少可以说高氏对该专栏重视有加，并以独立成型的彩色图片来加重整个栏目的分量，而这种创新形式恰好暗合两种知识体系既相离又互补的意涵。《真相画报》第 11 期"题画诗图说"介绍了蝉：

> 蜩，为有吻类之昆虫，一名蝉，又名蝒，俗呼为胡蝉……皮坚硬若木石，能耐痛苦，六足四翅，翅为膜质，翅膀成网形；发音器在胸腹之际，其类颇多，不下二十种……性清洁善鸣，喜栖槐、柳等浓荫植物，大别分夏蝉、秋蝉两种。脱能供药，谓之蝉退。[23]

为了让物象更鲜明直观，高氏兼用摄影照片加以形象化和视觉化，有关蝉蜕的说明采用了 16 幅照片，并冠以《长寿昆虫生长地下十七年之第一次重见天日》（图 5）的标题以凸显摄影之于博物致知的重要性。当然将摄影照片引入博物图画并非高氏所创，国粹学派的金石学家兼画家蔡哲夫（1879—1941）从 1907—1910 年就为《国粹学报》的"博物篇"专栏绘制"博物画"，"蔡氏已开始用传统的笔法临仿'博物志'一类西籍工具

书中的插图标本，以摄影为范本进行山水画创作"。[24]高氏的突破之举在于较早尝试以印刷媒介为载体将博物照片公之于众。李伟铭教授评价道：

"为了强调科学观察的结果对修正传统的视觉图式的作用，民国初年，高剑父在高奇峰主编的《真相画报》上开辟了'题画诗图说'专栏（始于第11期），不仅用植物学的精确语言来解释植物的心性形态，而且借助摄影的形式再现了昆虫的生成变化过程。"[25]

换言之，"题画诗图说"所体现的博物观念一方面是对中国传统知识体系的修正和补充，另一方面它所引入的摄影照片是用新的图式来修正传统的视觉图式。正如黄宾虹在《真相画报叙》中所阐发的对摄影术的看法，"欧风墨雨，西画东渐……拟偕诸同志，遍历海岳奇险之区，携摄影器具，收其真相，远法古人，近师造物"。[26]"收真相，师造物"这"收""师"二字或许是当时绝大多数手持画笔的仁人志士们所共持的观点。照片乃"自然之笔"（the pencil of the nature），绘画出于人工之笔，画笔只可"师"造物，而摄影作为现代科技所促成的视觉革命首要解决了"看到了什么"的问题。

摄影作为机械复制术，也为"二高"的绘画临摹提供了新思路。关于岭南画派对日本画的借鉴，曾有学者专门撰文比较异同，1993年《中国书画报》刊载了邓耀平、刘天树撰写的《"二高"与引进》[27]一文，将高剑父、高奇峰兄弟二人的画与日本画进行比较，指出其对日画的抄袭，概述如下：

《昆仑雨后》（高剑父，1914）——此画是将日本中居旷谷的《山水》和山元春举的《荒村暮雪》分别截其上下，拆开组装而成。

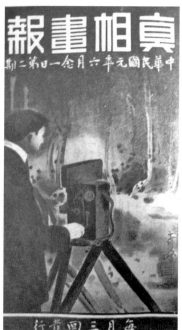

图5《长寿昆虫生长地下十七年之第一次重见天日》,《真相画报》
第11期

图6 《真相画报》第2期封面,高奇峰绘

《孤猿叫雪》（高奇峰，1916；高剑父，1925）——二高两幅同名同构画作系原样引进山元春举1903年所作《孤猿叫雪》。此后高奇峰又将原构图改正成反，组装成《巫峡飞雪》，高剑父也将原构图调向组成《松雪啼猿》。

《晓风》（高奇峰，1921）——此画取自日本竹内栖凤江曲大屏风《雨霁》中的一只飞鹭。高奇峰将飞鹭翻转调向。飞鹭画法和造型皆无变化。

《双马图》（高奇峰，年代不详）——此画源自日本画家小村大云的十二曲屏风《放牧》，部分改动和挪用画面元素组装而成。靠前的深色马原封不动，居后的白马左右调向略加改造马尾，遂成《双马图》。

我们暂且不论高剑父那些"并非只是临摹，而是借人家的画再写上剑

父二字"[28]的画，我们也暂且不去追究上述邓、刘二人所罗列的"二高"之作是剽窃、抄袭还是中国自古就有的临摹和摹写。单从"二高"的具体操作手法来说，他们对日本绘画的"改写"体现出机械复制时代图像复制技术的蛛丝马迹，诸如"改正成反""左右调向""拆分组装"，这些做法或类似于印刷制版技术，或类似于照片中的"负片"。关于印刷制版，"二高"曾在1913年赴日本专门学习制版印刷技术。高剑父在致郑曼陀的信函中提道："前交来大作廿帧，寻递日京奇峰、剑僧两弟制版，俟渠复答，当再奉闻。"[29]"二高"于1913年创立审美书馆，并承接了大量印刷业务，后高奇峰"又因着业务的需要，多次往返日本得以学习摄影制版术，继而在1918年获聘为广东省第一甲种工业学校美术制版科主任"。[30]关于"二高"对摄影技术的认知，这点自不必赘述，高剑父成立的"中华写真队"摄影组织、《真相画报》刊载的丰富照片都足以说明"二高"对摄影术原理之谙熟。高奇峰曾为《真相画报》第2期绘制了一幅有关摄影取景的封面图（图6），画面以摄影师的视角构图，图中摄影师正操作一部立架式照相机，照相机取景器的构件和构造了然分明。

当然从摄影和印刷制版的角度来重新理解和看待"二高"对日画的借鉴，还存在材料论证上的缺陷。但至少可以说"二高"所受的日风影响从本质上来说是科学技术层面而非文化层面的，因为他们始终坚持在中国传统绘画的基础上融贯古今，折衷东西，正应和了他们所提倡的新国画和折衷主义。"新国画是综合的，集众长的，真美善合一的，理趣兼到的；有国画的精神气韵，又有西画的科学技法。"[31]

摄影对绘画的中介性，不仅体现在内容和技术层面，还表现在推广传播层面。1915年，"二高"绘画作品参加巴拿马万国博览会上海预选作品评选，他们对设展布局格外重视，并用摄影照片做宣传，"此次高君复于会场内设有审美分馆，将其出品摄影制成明信片发售，借广流

传"。[32] "二高" 主动利用摄影复制艺术作品，再通过印刷技术进行二次复制和再生产以扩大宣传效果。这再次表明 "二高" 将摄影视为 "术" 而非 "艺"。"二高" 好友亦即岭南画派另一位代表人物陈树人连载于《真相画报》第 1—16 期（除第 2 期）的译述作品《新画法》（又名《绘画独习书》）可作为旁证。

> "自然乎——摄影之景非吾曹所感自然之景……于此而有三区别焉。第一摹写眼前自然者；第二凭记忆而摹写所观自然者；第三从自然界搜集材料，创造一种图画以表白自己思想者是也……或曰，若有以摄影，则可于瞬息间捉摸其自然真相矣，不知摄影乃机器的，其影像通凸镜而留于感光板者，人之活眼，绝不能为此。无待言矣。斯摄影万能说之所不可不废也。" [33]

> "从来绘画史上，崭然露头角者，奴隶的写实家，无一人也。纵有工细如摄影者，仅足为第二三流之凡手耳，曷足贵哉。" [34]

岭南画派的 "新画法" 虽然提倡西画的写实主义，但对将写实发挥到极致的 "摄影术" 心存顾虑，他们认为如果绘画如照相机镜头般写实，那么画作则流为庸俗。绘画没有 "奴隶的写实"，而必然是理想与写实交织在一起。照片是机器感光之景，绘画是人之以眼、绘之以心的活景。所以绘画要立足于自然，就要超越自然而表现人的情感、思想，"表出画之里面" 的画才是有 "品格" 之作。事实上，对当时的中国传统绘画来说，不论传统派还是折衷派都认为摄影无法与绘画等量齐观，摄影更大程度上被视为技术，而非艺术。即便如此，摄影却以其技术的中介性，从观念到表现方式、传播方式都深刻改变了画家的艺术实践。

三、"真相观"的摄影建制：摄器"收真"的观念生产

《真相画报》以"真相"命名，有何意指？《真相画报》自诩"本报为民国之真相，实为中华民国国民不可不读之唯一杂志"。[35] 第 1 期《发刊词》对"真相"进一步释义："今日而我国民不欲得良政府也，则亦已矣。否则舍实行监督之外，决难为功，然非洞明政府之真相，则监督亦无从措手。此本报之设，所以真相名也。"[36] 这说明其"真相"实指媒体行使监督之职所欲揭示的政治现实。

从在《真相画报》所载内容出现的频次看，"真相"二字在 17 期中共计出现 29 次。除了文字层面的"真相"表述，图像层面的"真相"是《真相画报》所欲表达并重点呈现的部分，以摄影照片见长的《真相画报》如何建立摄影照片与真相之间的关联？

在对摄影本体论的认知上，《真相画报》秉持的真相观是：摄影是获得真相的有效方式。如《真相画报叙》所载，"尝拟偕诸同志，遍历海狱奇险之区，携摄景器具，收其真相。远法古人，近师造物。图于楮素，足迹所经，渐有属豪，而人事卒卒，未能毕愿，深以为憾"。[37] 这一"真相观"认为物象之间是对等关系。摄影基于自然科学的光学和化学原理，"摄影从一开始就被认为可以客观记录有关事件的图像，绘画与之无可匹敌。照相机不会说谎的观念是因为人们深信照相机是记录的工具"。[38] 正如摄影在西方诞生之初，第一本刊载摄影照片的著作《自然之笔》（*The pencil of nature*）[39] 的命名一样，摄影是"不用借助任何艺术家之笔的新艺术……照相机是对外部世界的照本宣科"[40]。人们普遍认为照片具有绘画所没有的不加雕琢的真实性。由于摄影的逼真效果，摄影术又被称为"写真术"，这一概念来源于日本。吴稚晖曾对摄影概念予以厘清详释："我国于照相术之命名，或曰照相，或就音义并通之字，名曰照像，间名其事曰摄影。日本采用我国画像术，称曰写真者，名照相曰写真。近来我国亦通用之。

图 7 史坚如事件报道：《史坚如烈士遗像》《被炸后抚署之后墙及烈士机关部之遗址》《前清广东抚署之正门》，《真相画报》第 11 期

图 8 史坚如事件报道：《史坚如供词卷宗》《抚署被炸房屋之结构图》《史坚如左掌模图》，《真相画报》第 11 期

虽无论相也，像也，影也，真也；而照之，摄之，写之，不必定属于人。人相物相，人像物像，人影物影，或真人真物，无不可照可摄可写，精审诘驳、人亦无不知之。"[41] 将摄影术看作"写真术"足见人们将"写真"视为摄影的本质。

对于《真相画报》来说，照片之于"真相"主要体现为"客观记录"和"形象直观"，前者是技术手段决定的表达方式，后者是物质载体实现的表达效果。《真相画报》曾对暗杀事件进行了大篇幅报道，大致分为两类，一类是暗杀清廷官员、舍生取义的烈士或壮士，另一类是被暗杀的革命党人。前者包括史坚如谋炸两广巡抚德寿（第 11 期）、李沛基暗杀凤山（第 12 期）、白毓昆滦州举义（第 14 期），后者包括张振武、方维之死（第 8 期）和宋教仁被刺事件（第 14—17 期）。关注暗杀事件一方面符合大众媒体猎奇的特性，报道的过程以摄影照片提供证据、揭示真相的揭秘性；另一方面有利于为革命宣传和鼓动，因为无论暗杀事件成败，对暗杀事件的报道都能成为鼓舞民众继续革命的有力手段。

《真相画报》用了五个版面报道了史坚如事件，共刊登六幅照片：《史坚如烈士遗像》、《被炸后抚署之后墙及烈士机关部之遗址》、《前清广东抚署之正门》(数年前已改为广东高等工业学校)、《史坚如供词卷宗》、《抚署被炸房屋之结构图》、《史坚如左掌模图》（图 7、8）。最让人瞠目的是，《真相画报》提供了史坚如供词卷宗、抚署被炸房屋之结构图和史坚如左掌模图。为了确保这些照片真实可信，《真相画报》说明这些物件的出处："记者日前于南海县署卢县长处，尽得此宗案卷，及摄得其机关部之遗址，均为国人所欲快睹者，特刊登之。"这一点与冯自由所撰《革命逸史》中的记述相吻合："史坚如之供词掌模及全案，至辛亥光复时尚存南海县署，为毛文明所藏。"[42] 关于史坚如事件始末，文字记录最详者乃冯自由的《史坚如传略》和《庚子史坚如谋炸德寿》，《真相画报》区别于传记手法的

主观想象，极力用摄影照片的写实性来还原历史真相和场景。史坚如事件报道极尽"照片发声"之能事，强调用照片和图像来叙述和揭示事件真相。由于卷宗来自史坚如的供词，详尽描述了谋划爆炸的全过程，所以《真相画报》将卷宗悉数呈现，而对事件经过只寥寥数语："于抚署后民房，置机关部，穿地透炸药入抚署，爆发，坏抚署后墙，药线为坏墙压断，未达德室，德以不死，事败，同志多逃亡港澳，烈士不忍去，往该地究其致败之由，因被执，遂罹于难。"[43] 照片之长还在于可对事发地点进行形象展示，《被炸后抚署之后墙及烈士机关部之遗址》《前清广东抚署之正门》以及《抚署被炸房屋之结构图》将爆炸的地点及谋炸的布局都一一呈现，更清晰、直观地展示了爆炸现场，为人们想象现场提供了可视的空间图。照片作为暗杀事件证据体现出了事件的可信和真实感，在很大程度上基于被摄实物本身就是诉讼定罪的证据，可以说作为证据的照片，是对原始证据的复制，是关于证据的证据，是对"物象对应"的摄影本体论的确认。

照片通过对证据的拍摄，即通过摄影的机械复制实现二次获取证据，再通过大众传播加以传布，由此让仅限于公堂的法律证据，成为可供人们判断事实、辨别真相的证据，借由摄影这个中介，实现"事实＋摄影＋登报＝揭露真相"的效果。综观 20 世纪初的中国报章摄影，《真相画报》用摄影实现的"真相观"实际上是一个缩影，摄影之"真"均突出表现为"无声的证据"（silent evidence），人们通过摄影不断见证、质疑、追问重大的历史时刻和历史事件，从而实现对"真相"的条分缕析。照相制版技术的发展使时事照片成为报章杂志求真的重要构成，"利用摄影术摄油画或绘图，与乎新闻纸及杂志中尽量采用写真照片，为近五十年来摄影功用方面之最大进展"。[44] 北京的《京话日报》于 1906 年刊登了南昌教案中遇害者的照片；上海的《东方杂志》以《革命战事记》为题，刊载了孙中山、黄兴等人的照片，图文并茂地叙述了辛亥革命的起因；[45] 广东的

《时事画报》刊载了照片《革命女侠秋瑾墓》。此外，摄影的专集也陆续出版，1911 年 10 月，商务印书馆编辑出版了《大革命写真画》新闻图片丛刊，汇集了辛亥革命的时事新闻图；有正书局 1911 年出版影集《战地照相　汉口大战真相》《汉族流血英雄遗像　头颅影》《南京大战照相》，刊载了汉口和南京光复之役战时和战后的照片；[46]中国红十字会 1912 年编印了《红十字会战地写真》，反映辛亥革命时期中国红十字会的救护活动；《日华新报》1913 年编辑出版了《孙文先生东游纪念写真贴》，介绍孙中山访问日本的情况；商务印书馆 1915 年发行了《欧战写真画》，报道战事。《真相画报》借助摄影术和印刷术的革新，以更大篇幅和更大比重的照片进行"写真""纪实"，成为以摄影揭示民国政治真相的典范。

"摄影，作为科学的辅助，作为记录的工具，作为复制的手段，已经在推进文明的进程。"[47]这是 1889 年摄影诞生 50 年之后，美国报人对摄影的精辟论述。"科学"(science)、"记录"(recorder)、"复制"(duplicator)是摄影与生俱来的特性。事实上，摄影的"记录"正是利用其"科学"的属性对现实进行"复制"。摄影因其科学客观地再现功能，以"机械复制术"被广泛应用于医疗证明、犯罪侦察、人事存档、社会管理和社会监控。摄影的"机械复制术"生产出凝固的画面、定格的图像，借由印刷媒介的"机械复制术"。在"双重"机械复制术的合力下，以大众媒介为载体的照片成为人们认知人、事、物的重要方式。它用图像传播的方式带领受众去"观看"世界，由于摄影的科技属性，人们对照相机之眼所呈现的"真相"信以为真，摄影以视觉直观性影响了人们对真相的看法。

结语

在技术与艺术、政治与文化的脉络中，摄影既是《真相画报》的重要视觉表达方式和视觉性构成，同时摄影本身作为中介发挥着拉图尔行动者

网络理论中"行动者"（actor）的作用。行动者的概念意在打通主客二分、人与非人的壁垒，关注行动者如何行动并重组社会，"我们不仅要关注行动者在做什么，还要分析他们如何行动以及为什么行动"。[48] 一方面，摄影生产并统摄了《真相画报》的多种观看方式，将时间性的观看与空间性的观看聚合于媒介文本中。另一方面，摄影也成为联结物，将不同文化的知识体系、艺术实践相结合，将艺术共同体的艺术实践与科学技术相结合，带动了艺术创作手段和创作理念的革新。此外，摄影还型构了"物象对应"的真相观，使照片成为画报中的无声证据，用于呈现、印证、揭示民国政治现实，成为意识形态的视觉工具。摄影"行动者"不仅关联并影响了媒介实践和艺术实践中的人、事、物，其自身也被这些实践所形塑。摄影最终成为一种兼具象征性和物质性的力量，作用于视觉实践和文化生产，以现代性的视觉模式建立起《真相画报》的视界政体。

• 1. 阿英. 中国画报发展之经过 [A]. 见：阿英美术论文集 [M]. 北京：人民美术出版社，1982：75-83. 原载于《良友》，1940（150）：1.

• 2.《真相画报》（1912 年 6 月—1913 年 3 月），创刊于上海，旬刊，十六开本，共出版发行 17 期。发行所分设在上海四马路惠福里的真相画报社和广州的中华写真队事务所，该刊由商文印刷所印刷，在全国各省和南洋各埠的大书坊均设有分售处。《真相画报》的主创人为高剑父、高奇峰，参与撰稿的成员包括高剑僧、陈树人、马星驰、何剑士等。该刊以"监督共和政治，调查民生状态，奖进社会主义，输入世界智识"为办刊宗旨。

• 3. 梁得所. 艺术的过程——高奇峰先生与画报 [J]. 大众画报，1933 年第 2 期：7.

• 4. Martin Jay. "Scopic Regimes of Modernity", in Hal Foster eds., Vision and Visuality, Seattle: Bay Press, 1988. p.3-23.

• 5. 吴琼. 视觉与视觉性——视觉文化研究的谱系 [A]. 见：吴琼编. 视觉文化的奇观：视觉文化总论 [M]. 北京：中国人民大学出版社，2005：14.

• 6. 周宪编. 当代中国的视觉文化研究 [M]. 南京：译林出版社，2017：326.

• 7. 本报图画之特色 [J]. 真相画报，1912，1.

• 8. 版权页"发行所"一栏 [J]. 真相画报，1912，1.

• 9. 陈申，胡志川，马运增，等编著. 中国摄影史 [M]. 台北：摄影家出版社，1990：105.

10. 诺曼·布列逊. 视觉与绘画. 注视的逻辑 [M]. 郭杨，译. 杭州：浙江摄影出版社，2004.8：121.

11. 风雷. 暗杀案之远近因 [J]. 真相画报，1913，15.

12. 本报图画之特色 [J]. 真相画报，1912，1.

13. 武汉三镇全势一览（文字说明）[J]. 真相画报，1912.

14. 王概. 芥子园画谱 [M]. 台北：华正书局，1982：150.

15. 武汉三镇全势一览（文字说明）[J]. 真相画报，1912，1.

16. 孔令伟. 博物学与岭南早期写实艺术的学术资源 [A]. 见："广东与二十世纪中国美术"国际学术研讨会组织委员会编. 广东与二十世纪中国美术·国际学术研讨会论文集 [M]. 长沙：湖南美术出版社，2006.6：146.

17. 顾铮. 大众摄影中的 1950 年代社会生活景观 [A]. 见：上海文化（秋季增刊）[J]. 2009 年 10 月第 74 号：42.

18. 注：高剑父（1879—1951），14 岁便师从岭南名家居廉在啸月琴馆习画。1900 年到澳门格致书院求学，1906 年前后，高剑父东渡日本游学。比高剑父小十岁的高奇峰（1889—1933）是高剑父的五弟，自幼跟随高剑父学习居派绘画，1907 年随兄赴日本学画。1908 年兄弟二人回国参加同盟会华南地区的革命活动。民国成立后，"二高"来到上海先后创办《真相画报》和审美馆。

19. 本报图画之特色 [J]. 真相画报，1912，1.

20. 文画大欢迎 [J]. 真相画报，1912，2.

21. 高氏手稿，李伟铭整理，见李伟铭. 旧学新知：博物图画与近代写实主义思潮——以高剑父与日本的关系为中心 [A]. 中山大学艺术史研究中心编. 艺术史研究（第四辑）[M]. 广州：中山大学出版社，2002.

22. 高剑父写生稿本. 见陈滢. 岭南花鸟画流变 1368—1949[M]. 上海：上海古籍出版社，2004：474.

23. 长寿昆虫生长地下十七年之第一次重见天日 [J]. 真相画报，1912 年冬（月份不详）第十一期。

24. 李伟铭. 引进西方写实绘画的初衷——以国粹派为中心 [J]. 二十一世纪，2000 年 6 月：77-78.

25. 李伟铭. 写实主义的思想资源——岭南高氏早期的画学 [A]. 见曹意强，范景中主编. 20 世纪中国画——"传统的延续与演进"国际学术讨论会论文集 [M]. 杭州：浙江人民美术出版社，1997.3：272.

26. 黄宾虹. 真相画报叙 [J]. 真相画报，1912，2.

27. 邓耀平，刘天树. "二高"与引进 [A]. 见中国文化信息协会编. 和谐之光：理论成果卷 [M]. 香港：中国文化出版社，2009.12：68-71.

28. 任真汉先生答询录 [A]. 见黄般若. 黄般若美术文集 [M]. 北京：人民美术出版社，1997：192.

29. 高剑父致郑曼陀信函，藏于广东美术馆，参见黄大德. 于无声处觅真相——《真相画报》研究之一 [J]. 美术学报，2013.3：41-51.

30. 黄大德. 于无声处觅真相——《真相画报》研究之一 [J]. 美术学报，2013.3：41-51.

31. 高剑父. 我的现代国画观 [A]. 见李伟铭辑录整理，高励节、张立雄校订. 高剑父诗词初编 [M]. 广州：广东高等教育出版社，1999.9：263.

32. 江苏展览会纪事（21）游览随笔（19）美术画之特色 [J]. 时报，1914. 引自：王中秀. 撤退还是转移：国画复活运动前夕的折中派 [J]. 美术学报，2012，1.

- 33. 陈树人. 新画法 [J]. 真相画报，1912，4.

- 34. 陈树人. 新画法 [J]. 真相画报，1912，6.

- 35. 真相画报出世之缘起 [J]. 真相画报，1912，1.

- 36. 发刊词 [J]. 真相画报，1912，1.

- 37. 黄宾虹. 真相画报叙 [J]. 真相画报，1912，2.

- 38. Graham Clarke. The Photograph[M]. Oxford, New York: Oxford University Press, 1997, p.146.

- 39. Henry Fox Talbot. The Pencil of Nature[M]. London: Longman, Brown, Green, & Longmans, 1844.

- 40. Graham Clarke. The Photograph[M]. Oxford, New York: Oxford University Press, 1997, p.41.

- 41. 吴稚晖. 朏盦客座谈话 [A]. 见罗家伦，黄季陆编. 吴稚晖先生全集（卷二文教）[M]. 台北：中国国民党中央委员会党史史料编纂委会会，1969：391.

- 42. 史坚如传略 [A]. 见冯自由. 革命逸史（第五集）[M]. 台湾：商务印书馆，1965.10：32.

- 43. 烈士史坚如事迹 [J]. 真相画报，第十一期，1912 年冬（月份不详）.

- 44. 聂光地. 摄影百年进步概谈 [J]. 良友. 上海：良友图书印刷有限公司，1940，150.

- 45. 东方杂志. 1911，8(9).

- 46. 有正书局广告之"革命写真"[J]. 妇女时报. 1911，5；1912，6.

- 47. J. Wells Champney. "Fifty Years of Photography，"[J]. Harper's New Monthly Magazine, New York, Volume79, Issue 471, August 1889, p.366.

- 48. Latour, Bruno. "On Recalling ANT", in J. Law and J. Hassard (eds.), Actor Network Theory and After[M]. Oxford: Blackwell, 1999, p.19.

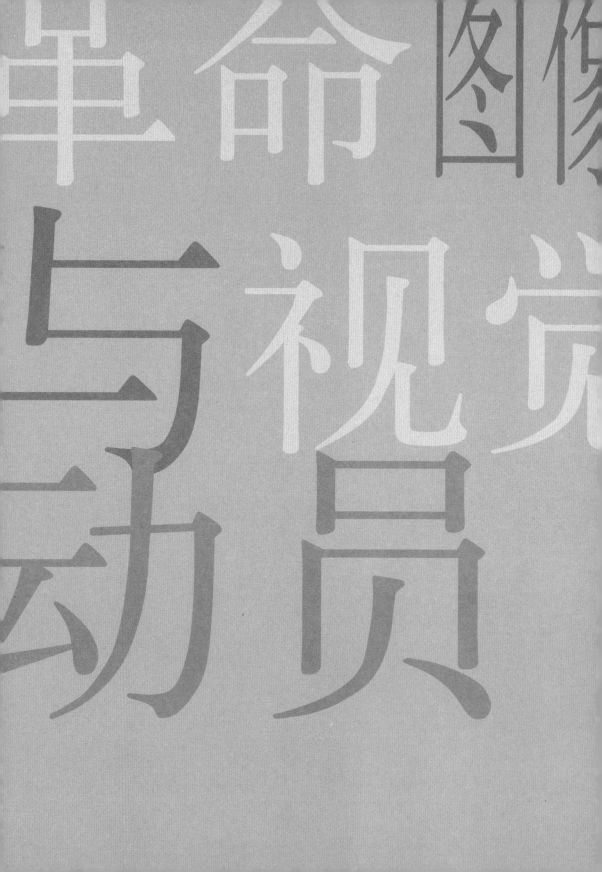

革命图像与视觉动员

在近现代战争期间，图像媒介（绘画、摄影、电影与平面设计）所发挥的宣传和劝服作用极端突显，折射出运用各种媒介开展宣传战的各方的意识形态立场。同时战争也促进了各种视觉手段的表征与传播能力的发展，图像媒介成为推动近现代社会发展进程中的重要力量。

战时舆论场与"艺术真实"：
以《华商报晚刊》副刊《新美术》为中心

黄梓欣

1941 年，以漫画界为主体的现代艺术家主导刊行了香港《华商报晚刊》的文艺副刊《新美术》。这批现代艺术家围绕着何谓"艺术真实"——即什么样的艺术实践才具有现实针对性与真实性——展开积极的讨论。在《新美术》中，擅长夸张变形创作手法的漫画家表现出对素描、速写训练的强烈兴趣，是此时一大亮点。作为留港漫画家主导的舆论平台，《新美术》体现出既趋向革命进步观念但又对艺术形式的多样性呈现出包容力的复杂格局。可以说，这是作为一个活跃在重庆、延安等官方体制之外的民间组织——以漫画界为主体的现代艺术家对战时艺术实践进行充分反思和重新规划的一次集体行动。

一、《新美术》：新美术运动的舆论阵地

1941 年皖南事变爆发，国民党当局对国统区共产党人及进步知识分子展开大肆搜捕，并封锁了与中共有关的报刊、书店、出版社等宣传通道，当时发行的机关刊物《新华日报》更是遭到严密审查。[1] 为保护进步文化力量，中共将大批民主人士和文化界人士从重庆、桂林、昆明等抗战宣传

据点撤至香港，继续展开抗战宣传工作。在 1941 年 2 月到 3 月短暂的时间内，香港聚集了许多进步的文艺界民主人士。为了突破国民党对中共宣传阵地的封锁，当务之急是开辟有效的对外宣传阵地。

1941 年 2 月 10 日，时任八路军驻香港办事处负责人廖承志致电周恩来，认为在港的文化人士众多，希望在港办一份报纸。[2] 很快周恩来回电廖承志，同意办报，并吩咐"报纸基本政治面目应是主张抗战团结的中间派"。[3] 香港政局复杂，国民党势力不容小觑，此时办报以中间派登场能更好地保障抗战宣传工作顺利进行，《华商报晚刊》[4] 因此应运而生。在港建立宣传阵地，不仅有助于共产党对外宣传，而且有利于团结更多进步力量。关于抗战宣传与统战工作，周恩来在另一则电报中指出，"对待文化战线上的朋友及党与非党干部"，"不能拿一般党员的尺度去测量他们，去要求他们，因为他们终究是做上层统战及文化工作的人，故仍保留一些文化人的习气和作风，这虽然如高尔基、鲁迅也不能免的，何况他们乎"[5]。这表明周恩来在这次统战工作中的灵活策略和包容姿态，也为中国共产党赢得了更多知识分子的支持。1941 年 4 月 8 日，在廖承志组织领导下，《华商报晚刊》创刊。廖承志接受周恩来的指示，在《华商报晚刊》中发表了党外进步民主人士和知识分子的大量稿件。该报参与办报的人员主要有廖承志、胡仲持、潘汉年、张友渔、夏衍、胡绳、廖沫沙等，内容包括社论、新闻、通讯、文艺等。其中文艺版由曾任《救亡日报》编辑的夏衍负责，下设《灯塔》《舞台与银幕》《新美术》三种副刊，本文主要关注的是《新美术》。

《新美术》逢周三出版（特殊情况有所调动），总共发行了 34 期，[6] 其涵盖范围丰富而广泛。从内容上看，《新美术》结合当时国内外时局，大力推介有利于抗战宣传的进步内容。尤为关键的是，这不仅是一份报纸的副刊，还是以漫画界为主体的一批现代艺术家倡导的"新美术运动"的

舆论阵地。关于主旨宣言，《新美术》第10期发表署名为"宁"的《新美术运动》一文，兹引如下：

> "中国的美术界到今天为止，每一个进步的美术工作者都有一共同的要求，把这要求概括一下，就是：我们必须掀起一个'新美术运动'……"
>
> "中国的美术界今天就提出"新美术运动"这个口号，是正确的，所谓正确的就是合乎情理的，就是可以实现的，因此这一口号的提出，就有两点主要的意义。"
>
> "第一，今天的新美术，是过去一切美术活动的高级形态，它可能在美术活动的行程中划出一个新的界限，使中国的美术有一个更深入的、更向上的发展。"
>
> "第二，新美术运动不单纯是一种学术的推动，它在抗战五个年头之后发生，它当然是参加抗战、参加建国的一种具体工作，因此今天的新美术运动一定是为国家为人民的利益进行具一切力量的美术工作。"[7]

可以看出，在港美术工作者是抱持着明确的社会进化论和民族主义、国家至上论进行设计的。在人员构成方面，据笔者统计，副刊上经常发表作品和言论的作家有郁风、特伟、张光宇、黄新波、丁聪、胡考、陆志庠等，这些"主要出场"的作者除了黄新波是木刻家之外，其他均为漫画界人士，与全国漫画作家协会香港分会（以下简称"漫协"）的成员高度重叠。此外，还有许多其他人士，如洋画界的杨秋人、出版界的戈宝权等，以及不少以笔名出场的进步人士。可见新美术运动主力虽是抗战中较为活跃的漫画家及少数木刻家，但并不局限于此，而是保持一种开放包容的姿

态，容纳更多美术界人士的参与。显然这也对应了《华商报晚刊》最关切的战时统战工作。

"艺术为艺术"和"艺术为人生"是中国近现代美术史中两个重要命题。抗战时期，主张"艺术为人生"的美术工作者——以漫画界和木刻界为主导力量——倡导将艺术作为一种介入社会的工具，发挥宣传与教育作用，以促进社会变革，对创作题材的选择转向对真实世界和普通大众的关注。然而仍有不少艺术家坚持"艺术至上"的主张，这种存在于美术阵营不同派别的现象，在当时普遍存在。1941年，香港的新美术运动以《新美术》为阵地，发表了诸多美术批评言论。

1941年4月16日，《新美术》的《发刊词》这样写道："我们需要批评的民主，我们需要诚实的自我批评，为着达到这一初步的工作，我们希望和全国美术界真诚而坦白地展开讨论。[8]《发刊词》重点强调了"批评"与"自我批评"的工作，这种批评风气一定程度上受到从桂林迁来的文艺工作者的影响。当时的香港，革命的文化空气尚未在美术界弥漫开来，以传统水墨媒材为表现手法的中国画仍是画坛主导力量，常常出现在各种名人画展、高上雅集上。这种与《新美术》迥异的世俗氛围，成了《新美术》的"批评对象"。

《新美术》第2期对梁又铭[9]画展进行了评论。作者先是肯定了梁氏画展的题材，认为其关注社会现实和战士、民众；但对其表现手法提出了质疑，认为梁氏的绘画"缥缈""空虚"且不"真实"。[10]显然，作者将现代艺术所强调的"实感"与中国传统绘画的品评标准"气韵生动"做了同等重要的比对，这种"实感"与"真实的世界"勾连为一体，意味着绘画应该把握到实体空间的表达——新国画要表现出空间的实感，要将透视、光影等写实性技术考虑到新国画评判中。当然，有论者对梁氏画展提出了不同意见，大华烈士认为绘画的基本条件是"优美和真实"，梁氏精到地

处理画面的"技术"与亲身经历战事的"经验",使其"完满了刚才所陈出的两个条件至能达到高过可以过得去的程度"。在大华烈士看来,梁又铭的工作是值得鼓励的,他试图通过中国传统绘画媒材创作战事画以促进抗战宣传艺术的发展;但大华烈士也提出,美中不足的是,以画洋画出身的梁氏因国画创作"用工日子浅短之故",其修养还需进一步深造。[11] 大华烈士所说的美中不足正是《新美术》对梁氏画展批评——不够"真实"——的重心。对于新美术运动的提倡者来说,艺术真实应该倾向于对"真实的世界"的刻画与表达,以及对于画面中对象"实感"的表现,以实现画面情绪与观者(尤其是普通大众)间真实情感的传达与对话。实际上,梁又铭画展在香港受到诸多社会名流的支持,当时《大公报》对该画展进行了报道,认为梁氏的工作推动了我国航空教育的发展,促进了青年对于空军建设的认识。[12] 关于梁氏画展的香港报道,大多数是正面评价,《新美术》的批评言论势必会引来美术界的关注,这种不同于香港主流艺术常态且具有革命性的言论时时发表,与当时香港的美术界舆论"持续斗争"着。如果说对梁氏的批判主要集中在表现手法"失真"上的话,那么善于创作传统绘画题材的鲍少游和王济远,无疑成了《新美术》的重点批判对象。

早年留学日本接受系统美术教育的鲍少游,归国后在香港开办了教授传统绘画的丽精美术学校,其作品曾进入全国美展,这奠定了鲍氏在传统国画界的地位。鲍少游热衷于中国传统诗词与绘画,发扬中国传统绘画、复兴中国画是其毕生志向。[13]1941 年 5 月 23 日,鲍少游在香港思豪酒店举办个展,由叶恭绰主持开幕礼。画展作品分为两部分,第一部分主要是《长恨歌诗意》组画,第二部分主要是人物、山水、鸟兽、虫鱼之类的绘画。当天《华商报晚刊》记者对该画展进行报道,认为"鲍氏作风,缥缈虚幻,艺术技巧至为高超"[14]。《大公报》更是称赞"其作品多属精心杰作,诚足为艺坛模范"[15]。然而这种远离大众的艺术作风与新美术运动所提倡

的艺术价值观是背离的。《新美术》第 7 期《看了画展归来》一文对其进行了批判。作者对画展提出了诸多质疑，追问这种流行于社会精英和上层名流间闲情逸致的艺术，于抗战残酷的现实而言究竟有何"用处"？[16] 显然，作者希望画作能够与普通民众发生关联，从而产生更为普遍的宣传效应，而画作所带来的愉悦与个人性情的施展在此已不容过多考虑。鲍少游画展过后不久，王济远画展接踵而至，《新美术》第 10 期用了三分之二的篇幅由郁风、夷[17] 和特伟三位执笔对王济远画展进行评论。总的来说，关于王济远的画展评论相较前述两者更加激进。如果注意到在 1936 年张光宇所著的《光宇讽刺集》中王济远曾为张氏作过《作者像》[18]，并作为扉页图出现在该画集中这一现象，至少可以得知在 20 世纪 30 年代王济远和以张光宇为代表的艺术阵营具有共通和投契的艺术话语，而随着不同的艺术取向和艺术追求的演变，他们在阵营的选择上也分道扬镳。此次王济远以"竹梅松蕉"和风景作品为主的画展，必然成为《新美术》的"狙击对象"。在文中，作者除了对画展题材表示强烈不满之外，集中批判的是王济远的国画技法和表现手法。王氏惯用的印象派的洋画技法转化到了国画的表现上，具有其自身艺术发展的内在逻辑，但显然这并不被《新美术》的论者所接受和认可。国难当前，花鸟虫鱼之类的绘画实践对于岌岌可危的现实而言，已然是远离了战火纷争的真实世界的空中楼阁，《新美术》对于表现安逸、祥和、抒情"假象"的绘画提出的严肃而沉重的批判正是建立在这个论调的基础上。无独有偶，王氏画展在香港亦引来诸多名流关注，《大公报》更多次进行推介[19]，在其中一则报道中称赞道："其所作国画，保留古法之精粹，根据时代精神，参酌西洋画法，而抒写其博大精深之艺术情绪，故能独创一格。"[20]

从当时关于国画展览的诸多评论中可以看出，香港的国画欣赏和收藏气氛颇为热烈，这与香港相对安逸和平的环境密不可分。事实上，梁又铭、

图 1 黄少强，《民间疾苦图》，广州民间画馆编
印：《少强画集》（选本），1935 年 9 月

图 2 杨秋人，《父子矿工》（色粉画），《华商
报晚刊·新美术》第 7 期，1941 年 5 月 28 日

鲍少游、王济远等都在原有的中国传统绘画媒材上进行了创新性的绘画实
验，具有一定的革新性。即便如此，它仍被更为革命性的《新美术》视为
落后的存在。抗战爆发后，对于许多革命的美术工作者而言，艺术不再是
纯粹的艺术，此时的"艺术真实"指向的是艺术能够参与抵抗、揭露残酷
现实，发动更广大的民众积极参与到斗争中去，成为能够发挥社会推动力
的工具。在新写实主义[21]的浪潮中，文艺大众化的呼声愈发高涨，《新美术》
正是在这种革命的艺术空气中酝酿生成的，虽然对抗战时期出现的"不合
时宜"的中国画进行了严肃批评，但这并不表明新美术运动与国画界处于
对立状态。从《新美术》第 13 期黄新波关于黄少强画集的评述中可以见得，
黄新波认为黄少强的绘画在国画界中是"沧海一粟"的存在，他的"不媚
俗""艺术与人生打成一片"是"时下的国画家所望尘莫及的"。[22]

　　正如黄新波所说的"艺术与人生打成一片"，黄少强绘画中反映的民
生疾苦与黄氏本人的生活经历存在很大的关联。[23]黄新波在文中提道，画

集中一半以上的作品以"民间疾苦"为题材，如《家院为墟》《出击》《女战士》《驿程》和《民间疾苦图》（图1），这些艺术形象能唤起读者的共鸣。显然，能与残酷的现实碰撞出生命力、与普通民众产生共鸣的作品，是此时新美术倡导的艺术大众化的重要面向。

杨秋人——曾与王济远同为决澜社的成员——也是新美术中的一员。《新美术》第7期刊载了杨秋人的三幅色粉画：《街头母子》《村女》和《父子矿工》（图2），其以普罗大众为绘画对象，刻画底层群众的生活日常。同期还刊登了杨秋人的《论美术批判》一文，他认为现时的批评是急迫而需要的，"批判工作不仅是中国新美术运动的指路碑，同时也是大众理解及欣赏新美术的指南针"[24]。这表明在艺术家的预期中，《新美术》营造的舆论导向能够有效地指引大众。

当然，批评并不是单向的。《新美术》也发表了一些对于新美术运动阵营内艺术家的批评文章，主要集中在漫画界，其中胡考的发声尤其引人关注。《从风云集说起》是胡考撰写的对于特伟的画册《风云集》的评论文章。胡考称赞特伟是少有的创作政治漫画的漫画家，但指出其画集中反映的多是讽刺和黑暗的一面，"好的一面的指示似乎不够"；而在技法和作风上，特伟的作品很大程度上受到了大卫·罗（David Low）的影响，而"大卫·罗的东西是陈旧的"，因此胡考认为特伟在技巧上应该有所突破。[25]关于特伟画集体现的仅有讽刺而缺少"光明"的一面，这一点与当时抗战已经进入相持阶段具有一定的联系。刘思慕（时任全国文艺界协会香港分会理事）就此问题曾说过，"抗战转入第二阶段以后，文艺工作者的任务已经不止于单纯的鼓吹、煽动或暴露，应该进一步提示各种实际问题和困难，以至于暗示他们的解决方法"[26]。此时的抗战艺术不仅要揭示战争的残暴，还要为成立新中国事业做准备，艺术者不仅要揭露黑暗，还要刻画可以鼓舞人心的画面。

此外，叶浅予画展作为香港当时少见的漫画家个人展览，博得了诸多关注。1941 年 10 月 10 日，叶浅予在香港举办"重庆行"画展，展览的大部分作品是叶浅予在重庆遭遇轰炸时的所见所闻。[27]《新美术》在画展之前以整期篇幅进行报道，同期附有叶氏撰写的《漫画的民族形式》[28] 一文，从文中可以看出，叶氏意欲打破漫画仅从西洋绘画中吸取经验的藩篱，寻求一种"中西结合"的自我突破——将"漫画与速写相结合的形式"[29]，这种结合一定程度上吸取了中国传统绘画笔法。在《新美术》第 25 期，胡考发表了《叶浅予——重庆行画展》。胡考对叶氏基于形式的突破是认同的，但对于画展中反映出来的"乐观"情绪持有批评意见。事实上，叶氏希望在描绘重庆遭遇轰炸的惨状的同时，把民众坚强乐观的意志传达出来。[30] 但胡考认为作品体现出的"罗曼蒂克的味道太重了"，这对于居住在香港的民众和海外侨胞来说"神经的刺激差了些"，不利于向观众真实地传达抗战紧张现实和惨烈场景。尽管胡考指出画展的不足，但他承认这仍是一场极为重要的展览——"重庆行画展是新美术运动的前奏"[31]。这次展览对于叶浅予个人来说，是一次极具实验性和转折性的个人画展。[32] 对于新美术运动而言，它被赋予了更大的意义。此前《新美术》对于香港的诸多画展发表了批评性言论，此次画展实际上是作为新美术运动提倡的优秀模板向外界的一次郑重亮相，其重要程度不言而喻。当时，刘邦琛特意在新闻报道中点明了叶氏画展的这一"功能"：

> "过去一般专画山水花草鸟兽的国画家和一般专画花瓶、裸女、果子的洋画家，他们对于提倡新美术的人都非常瞧不起。据说是因为新美术运动者的理想论调太高，而无适当的技术以产生符合这种理想的作品。叶浅予这次画展中的作品能否使他们对于新美术的认识存在。但一般人无疑会在这次表示出他们对于这些

作品的欢迎，而这种热烈欢迎一定可以给新美术运动者指出一条
明确的路来。"[33]

叶浅予画展实际上成了新美术运动论争的实践产物与探索"一般人"
是否欢迎的试金石。由此可见，《新美术》是新美术运动传播理念的重要
载体，它利用报纸的优势向公众传达自身价值观，从而制造一种舆论趋向。
对于新美术批评本身而言，它批判传统中国画和学院派洋画与社会现象的
疏离，以大众为艺术接受对象，以严肃的态度对待艺术创作，以现实生活
为题材，从而创作能够引导大众的新绘画。它将真实的世界，尤其是紧迫
的战时境况和普罗大众的处境作为首要的创作动因，并试图将艺术作为一
种能够发挥促进作用的社会介入工具。此时什么样的艺术实践才具有现实
针对性与真实性——所谓的"艺术真实"——具有很明确的指向性，《新
美术》以此作为根本精神，衡量和要求战时状态下的美术创作。必须注意
的是，《新美术》的批评是建立在一种批评与自我批评的双重模式下的，
在批评"他者"的同时，也在重新认识"自我"，也就是说《新美术》的
批评言论与阵营内艺术家的艺术实践两者间不能完全"相映"，它也在"与
时俱进"并规制着自身的艺术实践。如上所述，《新美术》的言论空间为
我们呈现了（至少在理论层面）这批现代艺术家大致的思想轮廓，这有助
于理解后续将展开的讨论——他们（尤其是漫画家）艺术实践的内在张力
与复杂性，以及始终关注的"艺术真实"问题。

二、素描与速写的集体实践现象

在《新美术》中，漫画家发表的作品显示出一种特殊的倾向：大部分
是极具写实性技巧的素描、速写，如张振宇的《苦力》（图 3）、《香港
仔艇女》，胡考的《蛋民》，张光宇的《仰光所见之伽蓝人——素描》，

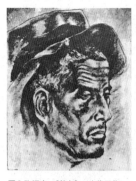

图 3 张振宇，《苦力》（人像习作），《华商报晚刊·新美术》第 5 期，1941 年 5 月 14 日

图 4 丁聪，《印度儿童》，《华商报晚刊·新美术》第 10 期，1941 年 6 月 19 日

丁聪的《印度儿童》（图 4）等，他们的艺术风格和表现手法与他们在战前上海发表的风格大不相同。为何漫画家此时密集进行素描、速写等写实性较强的创作与训练？这种转向背后有什么内在联系与逻辑？

抗战时期，新写实主义在中国掀起了一股巨流，许多进步的革命知识分子认为新写实主义能够适用于中国革命文艺的观念，对于新写实主义的解说和言论大量面世。如 1938 年于武汉完成的"黄鹤楼壁画"就是在国家宣传机构的组织下完成的，这一壁画产生的创作体制和价值观影响了当时美术界的诸多思考。[34] 这显然引起了许多文艺工作者的反响，尤其是活跃于抗战前线的漫画界和木刻界，这两股新兴的团队逐渐探索着战时美术的"真正形态"。在探索的过程中，关于质与量的讨论是其中被提出的尤为重要的问题。

早在 1937 年，陈伊范(Jack Chen)在《泼克》上就发表过对漫画、木刻的看法：

"最近我收集了几百张木刻，使我得到一种感触，原来那些艺术作者们却重量轻质。有一本木刻的画册里，只有五十分之五

是值得一看的，这或者是说得过分了，不过，太草率是木刻作者的失败点……这意义对于漫画家也是一样的。"[35]

陈伊范的批评与提醒是具有先见之明的。之后关于漫画界与木刻家质与量的问题，在 20 世纪 30 年代末至 40 年代初讨论非常普遍，这也逐渐引起漫画家和木刻家的重视。直到 1941 年，《新美术》仍然在讨论，漫画家黄茅和木刻家黄新波都表达了关于质与量问题的担忧。

黄茅谈道："由于漫画艺术本身经过几个时期演变的进步，质的提高已成唯一迫切的要求，虽则漫画作风的发展是多角的，但对于那些以儿戏的态度不根据实质形成一种不合理的作风是应该放弃的。"[36]

黄新波则认为："中国的新木刻，它已有十年的历史了，我们没有否认它在这十年中所经历的艰苦的路程，尤其是它给予中国新美术运动上的一种巨大的推动的力量。可是，我们也不能否认它发展的方向渐渐地只流于量的要求，而变成木刻被一些人拿来作为挤入'艺术家'之林的进身工具。或者被误为只能为中国新美术运动开始时的进动作用，终于是属于艺术的附庸。"[37]

如果以这种"儿戏"的态度进行美术创作，不仅不利于抗战宣传，亦不利于漫画界和木刻界自身的发展。木刻和漫画在中国的发展相对短暂，大多数成员是有激情、有干劲的美术青年，其中有许多自学成才的佼佼者。随着上海资本主义经济的发展，印刷技术的进步，以及工薪阶级对于娱乐的需求，报刊随即迅猛发展。许多漫画家正是在此黄金时代参与到上海漫画的创作中，许多具有绘画天赋的漫画青年在自学与各种外在资源的摄取中成长。这种不需要进入学院经过系统绘画研习的模式，看似无实质性门槛。针对这一问题，漫画家黄鼎指出："一般人的心目中以为漫画是很容易成就的一种技术，纵一条曲线，横一条直线，就可以叠成一幅漫画了，

所以目前有不少漫画工作者，都由这种不正确的见解而构成对漫画的兴趣的。[38]"漫画队伍中存在的一些经验尚浅但具有高度热情的美术工作者，亦有可能导致质与量的不平衡。

这种质与量的不平衡，使许多艺术家转向关注素描技巧的基础。陈烟桥在《论抗战后的木刻》[39]中谈道："木刻界因环境复杂及变迁太快的缘故以至于不能好好工作，再者技术修养不够，素描基础不扎实，人物基本练习不够，不能很好地发挥宣传效力。"显然，陈烟桥对于素描的重视离不开鲁迅的影响，鲁迅曾多次在与木刻家的谈话与来往的信函中，强调了木刻创作的基础是素描。[40]

漫画家黄茅和特伟在《关于漫画艺术》一文中，同样认为漫画创作如果没有很好的素描根底，"崩溃是必然的"[41]。这种认识与战时盛行的"新写实主义"息息相关。新写实主义虽然反对写实主义，但是对写实技巧是肯定的，认为其能够真正反映现实，而且经验和实践表明，作品的写实性能够使艺术为大多数人所理解和接受。

因此娴熟的写实技巧成了抗战时期美术工作者创作的基本要求。正如陈烟桥所言，因"环境复杂"以及"变迁太快"，致使美术工作的展开格外困难，但这在当时的香港并不构成问题。1940年6月，香港漫协以叶浅予、张光宇、张振宇和郁风四人为主持，在新美术社举办长期的写生训练班[42]这吸引了当时许多漫协成员的参与，同时许多木刻界人士也参与其中（图5）。

在开办写生训练班的过程中，中国漫画协会还在该画室举办了一次小型展览——素描习作展览会。《良友》第160期发表了部分作品（图6），《大公报》也对此进行了报道，认为"本港此种纯人物素描作品展览，尚属创举云"。[43]漫画家以纯人物素描的形式进行展览，在漫画展览史上实属罕见。如果将这次展览的出品与20世纪30年代上海漫画界所刻画的人像（图7）

图 5 1940 年 12 月 30 日，全国木刻及漫画协会香港分会同人合摄于香港坚道 13 号 A 素描室。
前排左起：伍廷杰、陈迹、张霖钰、陈鲁文、叶浅予、郁风，后排左三黄苗子、右一梁永泰。见"广东美术百年"书系编委会编：《其命惟新——广东美术百年大事记》，岭南美术出版社 2017 年版，第 122 页

图 6 人物素描，中国漫画协会香港分会素描习作展览会出品之一，《良友》第 160 期，1940 年 11 月

相比可以发现，此时漫画家对于绘制人像的写实性大大增强，题材更倾向于对底层民众和抗战士兵的刻画。

此外，速写亦是此阶段的重要体裁。抗战以来许多美术工作者积极参加到抗战宣传的工作中，但如果不走出画室，仅靠临摹和想象，长此以往，这种作品并不能发挥宣传的真正效应。于是就有论者认为，美术家需要紧跟现实以避免出现与现实不符或者题材僵化的局面。因此，深入农村、大

图 7 漫画的人像，全国漫画展览会中人像作品选刊，《时代》第 112 期，1936 年 11 月

图 9 胡考，《轰炸》，《华商报晚刊·新美术》第 31 期，1941 年 11 月 19 日

图 8 1941 年 4 月，香港第三届素描研究班。
前排左起：胡考、丁聪、张振宇、谢谢、郁风，二排左二起：叶灵凤、叶浅予、郑可、林檎，三排左起：左一特伟、左三黄鼎、左四张光宇、左五糜文焕

众生活汲取现实素材对美术工作者来说是必要的。类似作品在《新美术》中有很多，如丁聪刻画在印缅公路所见所闻的《司机·公务员·暴发户》，陆志庠的旅行速写《旅人》《布贩》《步行百里的开始》。在这一类创作中，我们可以看到漫画家紧追现实题材的新动向。

必须说明的是，漫画家将速写、素描作为作品进行发表，并不是当时

香港的首创。早在 20 世纪 20 年代漫画家鲁少飞已经运用速写描绘北方的生活印象；在 20 世纪 30 年代繁荣的上海漫画时期，陆志庠、叶浅予[44]等漫画家也开始有意识运用速写、素描[45]的手法进行创作。整体来说，早期陆志庠和叶浅予对素描和速写的区分并不十分明显，整体线条较为顺畅随性，也没有用学院式的严苛标准来进行刻画。对比之下，20 世纪 40 年代香港漫画家更注重对素描和速写本身的写实技巧训练，写实的目的性很明显，而且呈现的是一种漫画界集体性的行动，艺术创作的对象也从较为多元杂驳的城市景观转变为集中对底层民众和战时社会现实的刻画。可以说，漫画界、木刻界此时已然注意到素描、速写的重要性，这次素描习作展览会不仅是阶段性的成果展示，更是对质与量问题的重视与回应。

事实上，在写生训练班开办之前，香港漫画协会便在港开设漫画研究班，以培养漫画人才。1940 年 3 月 11 日，第一届漫画研究班在香港开办。[46]不久之后，漫画协会便开办了写生训练班，写生训练班引起了诸多美术工作者和爱好者的兴趣和需求，于是从第二届招生便从漫画研究班更为素描研究班。[47]漫画家不再教授漫画创作及其理论，而是转向教授素描。引人关注的是，从素描研究班起，教师队伍中多了一位身份独特的美术工作者——郑可。郑可是当时中国为数不多留学巴黎高等美术学校的雕塑家和装饰艺术家，接受过严谨系统的西方美术学院教育。郑可的"加盟"，无疑为研究班的素描教学带来更加专业的内容。往后，郑可均参与到素描研究班的教师队伍中（图 8），素描班共开设了五届，一直到香港沦陷前夕，才结束招生。这种开班招生是漫画宣传工作在各地展开活动的例行内容，[48]此次漫画界素描研究班的开办却是首次。

1941 年《新美术》发行后，素描研究班的人才培养被归入新美术运动的规划中，被称为"新美术运动的基石"[49]。《新美术》第 16 期以整期篇幅对该素描研究班进行报道，并刊载了训练班成员的素描作品及对于新

美术运动的意见和看法等。因此,在抗战时期紧张的局势下,基于新写实主义观念和艺术大众化价值观的广泛传播,加之漫画、木刻艺术出现的问题与争议,漫木界对素描和速写等写实性技巧有所重视,这体现在其集体开展的诸多活动之中。

三、新美术的另类空间——从"珂勒惠支"到"莫迪里阿尼"

有趣的是,《新美术》中尚有一种另类、特殊的美术现象值得关注。该刊推介了许多革命现实主义题材的美术作品,如凯绥·珂勒惠支(Kaethe Kollwitz)的《突击》、弗朗西斯科·何塞·德·戈雅·卢西恩特斯(Francisco José de Goyay Lucientes)的《多大的勇气》、雅克-路易·大卫(Jacques-Louis David)的《马拉之死》、陀拉克罗亚(Eugène Delacroix)的《一八三〇》,同时亦介绍了西方现代画派的作品,如阿梅代奥·莫迪里阿尼(Amedeo Modigliani)的《卧之女》、巴佰罗·毕加索(Pablo Picasso)的《人像》、米格尔·珂弗罗皮斯(Miguel Covarrubias)的《萧伯纳》(漫画)等。这种不同流派和风格语言被并置介绍的现象与上述漫画界关注素描、速写究竟是怎样的关系?

《新美术》的视线不局限于香港美术界,还涉及战时中国的其他文化中心,主要集中在对于重庆和延安美术界的关注与介绍。《新美术》第21期刊载了《美术界的两种色彩——参观"鲁艺"美展之后》一文,该文对于重庆美术和延安鲁艺美术的褒贬态度显而易见。作者认为,前者是"跟着倒退反动的现象而出现的,是惨淡灰暗",而后者是"跟着进步抗战的旗帜出现的,是灿烂辉煌"[50]。《新美术》通过刊载此文,已然表明了立场和态度。这种对国民政府的失望并不是由来已久的,事实上许多美术工作者在皖南事变之前,仍希冀回到当时的陪都展开宣传工作。

1940年秋,张光宇、丁聪和徐迟一行曾赴重庆电影制片厂任职。次

年夏天，张光宇返回香港后向美术同仁报告此行的经历。在报告[51]中他提道："原本打算在重庆与留渝同志计划出版几种刊物和书籍以及筹备展览会，均因时局未能实现。"从报告中可以见得，重庆文化界的保守氛围让原本打算在渝发展抗战宣传工作的张光宇感到失望。皖南事变的爆发，更直接使张光宇和在渝同志所列计划破灭，他们不得不寻求他路。

在《新美术》中，编者多次推介延安美术，其中，第22期和第31期以接近全篇幅进行介绍。第22期刊载了延安美术工作者的一封信。这是一位署名陈秋的美术工作者写给香港某位先生的信函——《我们在艰难中拿着画笔》，信中介绍了延安的艰苦生活环境以及美术工作者在延安展开工作的努力与不易。此外，第22期还刊载了陈叔亮、朱吾石（笔者注：原刊为"朱吾名"，有误）、胡考等人的作品。在第31期《西北画稿》中，陈叔亮、朱吾石和胡考的作品再次被刊载。该期介绍文字中仅仅提到了陈、朱二人，并未提及胡考。事实上，此时胡考正身处香港，在此之前他曾赴鲁艺参加美术工作，将其作品放置在西北艺术中进行介绍有一定合理性。

从该期刊载的作品中可见，胡考的《轰炸》（图9），与陈、朱二人作品的艺术风格大不相同。陈、朱二人以一种较为写实的手法刻画战时社会现实与百姓生活；而胡考的《轰炸》则运用了超现实主义的艺术手法刻画了轰炸之下的残酷画面，作品的格调非常引人注目。关于胡考的作品《轰炸》，其背后还有一段发生在延安鲁艺的经历。

1938年武汉会战失败后，胡考选择西行前往延安，在鲁艺担任教员一职。对于当时的革命进步知识分子来说，延安是他们向往的圣地，那里充满革命的热情与理想。1939年年初，鲁艺展开了关于反对形式主义的斗争，胡考的画作《轰炸》被点名批评——被认为仅仅追求纯粹技术、夸张变形，以及色彩的个人趣味，是形式主义的落后表现。该画作遭到了鲁艺美术系师生的批判。[52]延安鲁艺是进步青年的聚集地，吸引着许多左翼

知识分子，来自西方的绘画艺术，尤其是西方现代画派的表现形式被许多美术工作者视为西方资产阶级的堕落表现。对于胡考来说，革命圣地延安和鲁艺的艺术及舆论氛围，让倾心于现代艺术语言实验的他处境颇为尴尬。

虽然尚无证据表明前后两个时期胡考的《轰炸》是否为同一作品，但作品中吸收了西方现代绘画表现手法是毋庸置疑的。此时，在介绍延安美术时，《新美术》将具有现代绘画趣味的作品《轰炸》进行发表，在一定程度上表明其对于延安美术是具有自主选择和诠释空间的，表现出对于西方现代艺术更为包容的姿态。

无独有偶，武汉会战后与胡考一样选择来到鲁艺的张仃，有着相似的遭遇。最初张仃到达延安后，在鲁艺任教期间以夸张变形的漫画手法为同事画了一批漫画肖像，却遭到了鲁艺同仁的排斥，被认为"丑化革命同志"[53]。喜欢毕加索也成了他被排斥的原因，被认为远离人民大众。初到鲁艺的遭遇与未到之前的想象及期待形成了强烈反差。

1939年9月8日，张仃在《救亡日报》发表《漫画大众化》一文，谈到了西洋绘画：

> "西洋绘画之流入中国，到如今为止，仍停止至欧洲学院派的陈腐趣味的寻求里，所谓'未来主义''踏踏主义'等在技巧上较为进步的画派，没有主导的势力，仅只见诸理论，或个人好奇的尝试而已。"[54]

未来主义、达达主义等现代画派在鲁艺许多左翼人士看来是来自西方资产阶级的产物，是需要摒弃的；而于漫画家张仃来说，现代画派是进步的且值得实践的，并不影响艺术创作"始终循着新写实主义的原则，大众化的路线发展"。[55]对于中国漫画与外来艺术的关系，张仃则认为"中国

的漫画，完全是受外来艺术的影响，根据形式和内容统一的原则，在接受外来艺术形式这一点上，要有批判的态度，去其糟粕，留其精华，同时更得咀嚼消化，然后再孕育出自己新的形式，如格罗斯、珂弗罗皮斯等作家所创造的形式，各有伟大独到之处"。[56] 许多漫画家在战前深受西洋趣味的影响，他们在探索过程中广泛吸收了来自西洋画报等视觉资源所带来的营养，外来艺术成了漫画家在艺术创作中的重要灵感源泉。在此种模式下，许多漫画家形成了具备高度辨识度的个人风格，而此时鲁艺的与新的革命文化相对应的绘画模式对他们来说无疑是难以适应的。

张仃后来回忆离开延安去重庆有几个原因："一是在鲁艺工作动辄得咎，实在感到压抑；二是想出去做点美术出版的事情，而当时的延安没有这样的条件；三是听说老大哥张光宇到了重庆。"[57] 正如研究者李兆忠指出的，这种来鲁艺同仁的排斥和打击，是促成张仃在 1940 年离开延安来到重庆的一个重要原因。[58]

"出走"延安并不代表张仃和胡考对延安和革命失去了信心，而是鲁艺"左派"的美术界氛围让其"感到压抑"。1940 年秋，张仃和胡考离开延安前往重庆，与由港赴渝的张光宇、丁聪等人重聚（图 10）。张仃携带了一批延安木刻和漫画的原稿，计划与张光宇等人出版刊物——《新美术》。正当各种计划准备得热火朝天之际，皖南事变爆发，计划被迫结束。张仃在慌乱中选择回到延安，胡考则选择奔赴香港。

一年后，《新美术》的出现，虽然不能判断其与重庆计划出版的《新美术》具有直接顺承的关系，但胡考、张光宇、丁聪等人在《新美术》中频频"出场"，对《新美术》的影响是不容置疑的。

1941 年 2 月 14 日，张光宇在《星岛日报》发表《明日的漫画》一文，提出了对于漫画界发展和创作的一些建议，从中可以看出张氏对现代画派的看法。张氏认为，绘画首先要从西洋画的基础练习开始，"如基本技巧

图 10 1940 年在重庆电影制片厂，左起特伟、张仃、丁聪、胡考、张光宇

图 11 张光宇：《人物素描》，1941 年，见唐薇：《中国现代艺术与设计学术思想丛书 张光宇文集》，山东美术出版社, 2011 年，第 54 页

图 12 张光宇：《蜕》，《华商报晚报·新美术》第 20 期, 1941 年 9 月 3 日

已稳定了，可以自由抓取各派各系的理论与实际，以至于他们的技法。可选择它的长处，使其更充实于新写实主义的原则为手段，所以不妨容纳一些如印象派作家之色彩之流利，表现主义之生动与夸张，以至于中国画之气韵渲染都可以"[59]。

　　可见，张光宇首先承认了西洋画的基础练习——素描的地位，认为其是"科学"的产物。对于现代画派，张光宇与张仃的理解是相通的，在推崇新写实主义的原则之下，倡导利用一些适当的西洋画派表现形式进行艺术创作。显然，在漫画界同仁看来，新写实主义的革命美术与西方现代画派不存在不可调和的矛盾，西方现代画派在某种程度上，可以调和表现手法使其融入新写实主义的大众化实践中。而对素描、速写等写实性技巧的

训练，张光宇认为，"画素描速写不像是创造，应该老老实实的"[60]。张光宇在香港时期，尤其是在1941年的绘画中，可以看到许多素描人像，如《人物素描》（图11），但同时也可以看到张光宇极具艺术创造力的作品，如《蜕》（图12）。在抗战的历史语境下，香港漫画界积极投身在抗战宣传的斗争中，但并没有因为在新写实主义和艺术大众化的主流趋势下而完全放弃自身原本的开放的艺术趣味。由此，《新美术》中存在着将"珂勒惠支"和"莫迪里阿尼"这两种不同表现手法同时加以介绍的现象便不难理解。在《新美术》第13期中，署名为白夷的《夸大和变形》一文也回应了现代画派的问题。白夷认为，"今天的画必须调和客观的和主观的，我们要用主观的力量去描写客观的对象，现实主义的绘画有限度地采取夸大和变形的手法，不但是需要，同时也是必须的"[61]。文末作者还发出了呼吁："我希望新的艺人，不要把近代的奇奇怪怪的画，闻都不闻，就说这些东西要不得，这些东西也有部分对我们是宝贵的。"[62]

回到《新美术》的现场，一方面我们注意到它批判传统绘画的"不真实"与"无用"的弊端，以及漫画界关注素描速写的训练的现象；另一方面《新美术》发表的具有现代艺术特征的作品又似乎不完全符合其批评言论和立场。这种存在于《新美术》的多元并置甚而不乏矛盾性的现象，与前述的批评理论和素描等实践又似乎形成一种"矛盾"，究竟何为《新美术》所提倡的艺术的真实性——"艺术真实"呢？它只需要让大众看懂吗？它需要艺术家抛弃原有的艺术趣味迎合大众吗？现代画派的绘画风格就一定意味着与现实隔离、与大众隔离吗？想必对当时的漫画家来说，这些都是他们创作时面临的难题。通读《新美术》可以发现，漫画家正在试图走向一种主流叙事，即承认素描的基础地位——一种被赋予科学性的艺术手段，但对画面的表现手法和风格则具有更多自主的选择性。现代绘画艺术虽源于西方，表现出强烈的个性化特征，但在新美术运动中，漫画家们强调的

是以适用的形式来反映抗战,从而发挥宣传效用。漫画家在话语上做出积极响应和舆论造势,同时在实践上表现出自觉的调整与灵活的处理策略,希望探索能够与现实步调协调的作品以达到"艺术真实"的要求。究竟何谓"艺术真实"?或许在此可以借用王琦的文章《绘画艺术上的"真"》所说,"艺术家的任务就在于运用自己的武器——画笔,去廓清罩着的雾,戳穿蒙着的皮,小之如一件什器的形态,大之如整体的社会现象,看谁揭露的范围最广大,谁能戳穿到现实的最深处,那么他便愈是现实的'真'的表现成功者,也愈是伟大的'真'的艺术家"[63]。

结语

1941 年 12 月 8 日,日寇入侵香港,由于当时港英无力应对,短短十余日,香港沦陷。随着战争愈发激烈,政治局势逐渐明朗,艺术与战时宣传功能也联系得更为紧密,艺术该何去何从,艺术家该何去何从,什么才是时代所需要的"艺术真实",在之后的讨论愈发激烈。

本文以 1941 年香港沦陷前较为宽松的政治、经济和文化环境为背景,以香港新美术运动为中心,阐述了漫画界主导的艺术家群体通过《华商报晚刊》的文艺副刊——《新美术》作为艺术宣传阵地展开了诸多批评言论,从而营造了独立于官方体制之外的舆论空间和自身艺术的展示空间,这实际上是美术群体力图掌握美术界话语权的一种体现。在《新美术》中,漫画家的艺术作品表现出对素描的集体性关注是此时的一大亮点,他们希望与公众对话,与时代契合,同时对自身现代艺术语言进行调整。他们试图探索何为"艺术真实",从而能够平衡于审美趣味、时代主流与生存现实之间,适应并推进抗战时期的宣传工作。本文所关注的新美术运动,是作为这一运动的主体力量、一个活跃于官方体制之外的组织——香港漫画界,在文艺为抗战的前提下,对中国现代艺术实践进行充分反思和重新规划的

一次集体行动。

　　当我们回望历史，1941 年发生在香港的这场新美术运动，对身处其中的艺术家，尤其是处于核心位置的漫画界而言，意义深远。他们在抗战时局中不仅进一步加深了对现实社会和政治参与的关切和思考，同时也更加积极地思考、调整艺术语言的形态，即所谓"艺术真实"。在这个过程中，中共主导的统战工作方针是舆论场背后的支持力量，艺术家们也体现出了相较战前更为明确的"进步"意识，并统合于他们画笔中的艺术创造力和人文理想，这正是基于这些复杂的现实际遇和政治动态碰撞而形成的。这场远在香港的新美术运动，彰显出了时代剧变之下的思想脉动，指向抗战后期乃至解放战争时期的一系列组织形态和语言层面的深刻变动，并最终跨越了 1949 年，成为构造更为整体的革命文化与现实主义美术史景观的一个重要环节。

1. 王晓岚，戴建兵. 中国共产党抗战时期对外新闻宣传研究 [J]. 中共党史研究，2003，4.

2. 廖承志关于在香港创办《华商报》致中共中央和周恩来电 [A]. 见：中国人民解放军历史资料丛书编审委员会编. 八路军新四军驻各地办事机构（4）[M]. 北京：解放军出版社，1999：769.

3. 《中共中央关于同意在香港办〈华商报〉复廖承志电》，同上书，第 770 页.

4. 《华商报晚刊》于 1941 年 4 月 8 日在香港创刊，后遇日本侵袭香港，被迫于 1941 年 12 月 10 日停刊. 1946 年 1 月 4 日，该报复刊，易名《华商报》，直至 1949 年 10 月 15 日停止发行. 据当时的报道，《华商报晚刊》日销量达两万份左右，出版后即售空（流水. 香港文化动态一瞥 [J]. 学习，1941，5（3）. ）. 该报受众数量可观，这有利于新美术运动舆论在香港的传播.

5. 周恩来关于领导文化工作者的态度致廖承志并张闻天、何克全等电 [A]. 见：八路军新四军驻各地办事机构（4）[M]. 777.

6. 《新美术》的期数排到第 33 期，实际上共有 34 期. 由于 1941 年 8 月 6 日《新美术》第 16 期排版有误（应为第 17 期），因此报纸上往后的期数均编写出错. 为方便起见，本文涉及《新美术》期号时均按报上书写，重复出现的两次 16 期以报纸日期甄别.

7. 宁. 新美术运动 [N]. 华商报晚刊·新美术，1941，10.

8. 发刊词 [N]. 华商报晚刊·新美术，1941，1.

9. 梁又铭（1906—1984），广东顺德人. 1926 年参加北伐战争，任黄埔军校《革命画报》编辑兼北伐军司令部艺术宣传委员；1928 年任国民革命军军官团《革命军人画报》主编；1936 年任国民党中宣部国际新闻摄影社社长；抗战期间创办《中国空军》杂志，并绘就《空军战史画》及《正气歌》共 200 余幅画，在全国各地以及莫斯科、马尼拉等地巡展. 参见顺德市博物馆编. 顺德书画人物录 [M]. 广州：中山大学出版社，2001：105.

10. 李歆. 梁又铭画展观感 国画的新途径？[N]. 华商报晚刊·新美术 1941，2.

11. 大华烈士. 耳边风 梁又铭的抗战画 [J]. 大风（香港），1941，90.

12. 慈善换物游艺会与梁又铭画展 [N]. 大公报（香港版），1941.

13. 关于鲍少游的绘画研究，参见姚少丽. 鲍少游的复兴中国画观——以广东省立中山图书馆藏《长恨歌诗意》组画为中心 [J]. 美术学报，2017，4.

14. 鲍少游画展今日开幕中午招待文化界下午正式公开展览

[N]. 华商报晚刊，1941.

15. 鲍少游个展昨日开幕叶恭绰主持剪彩 [N]. 大公报（香港版），1941.

16. 李珂. 看了画展归来 [N]. 华商报晚刊·新美术，1941，7.

17. 夷应该是《华商报晚刊·新美术》中常常出现的执笔人——白夷. 笔者尚未能找到白夷的真实身份，其在《新美术》上发表了诸多理论和言论，是重要的"发言人".

18. 张光宇. 光宇讽刺集 [M]. 上海：上海独立出版社，1936. 感谢李大钧老师提示该文献，特此致谢！

19. 关于王氏画展在《大公报》的报道. 王济远先生赴美前之画展 [N]. 大公报（香港版），1941. 王济远画展昨举行揭幕礼 [N]. 大公报（香港版），1941；港大副监督史乐施论王济远之画王氏画展定明日闭幕 [N]. 大公报（香港版），1941.

20. 王济远先生赴美前之画展 [N]. 大公报（香港版），1941.

21. 新写实主义最初被文学界所讨论，影响波及美术界. 新写实主义是由苏联引入日本，再传入中国的一种思潮. 中国美术界对于新写实主义的讨论实际上并不具有统一性，它与作者的理解和用意具有密切关联，关于这方面的讨论，诚如蔡涛所说，"新写实主义的讨论与无产阶级文艺观息息相关"，新写实主义在美术界的运用，主要集中在内容的现实性、技巧的写实性，以及具有一定的主观性，使绘画对大众具有一定的感染力，新写实主义影响着大部分直接参与到抗战宣传的美术界人士. 参见：蔡涛. 1938 年：国家与艺术家黄鹤楼大壁画与抗战初期中国现代美术的转型 [D]. 杭州：中国美术学院，2013：110.

22. 新波. 少强画集 [N]. 华商报晚刊·新美术，1941，13.

23. 关于黄少强的绘画研究. 参见李伟铭. 黄少强（1901—1942）的艺文事业——兼论 20 世纪前期中国绘画艺术中的民间意识 [A]. 载自李伟铭. 图像与历史——20 世纪中国美术论稿 [M]. 北京：中国人民大学出版社，2005：236—295.

24. 杨秋人. 论美术批判 [N]. 华商报晚刊·新美术，1941，7.

25. 胡考. 从风云集说起 [N]. 华商报晚刊·新美术，1941，28.

26. 思慕. 艺术工作者的政治武装 [J]. 耕耘，1940，1.

27. 刘邦琛. 叶浅予重庆行画展 [N]. 大公报（香港版），1941.

28. 浅予. 漫画的民族形式 [N]. 华商报晚刊·新美术，1941，24.

29. 叶浅予. 细叙沧桑记流年叶浅予回忆录 [M]. 北京：群言出版社，1992：130.

30. 同注 29.

31. 胡考. 叶浅予——重庆行画展 [N]. 华商报晚刊·新美术，1941，25.

· 32. 在香港时期，叶浅予对其绘画创作进行了一些实验性的尝试与转变，对其之后的艺术创作起到了重要的影响。相关内容可参见常人可."香港的受难"画展（1942）与叶浅予的画风之变 [D]. 广州: 广州美术学院, 2019:24—29.

· 33. 刘邦琛. 叶浅予重庆行画展 [N]. 大公报（香港版）, 1941.

· 34. 关于 1938 年武汉黄鹤楼大壁画的研究, 参见蔡涛. 1938 年: 国家与艺术家黄鹤楼大壁画与抗战初期中国现代美术的转型 [D].

· 35. 陈依范. 论关于我们艺坛新的工作与其弱点. 胡考, 译. 泼克, 1937, 1.

· 36. 黄茅. 今日的漫画 [N]. 华商报晚刊·新美术, 1941, 12.

· 37. 新波. 木刻的途径 [N]. 华商报晚刊·新美术, 1941, 3. 感谢黄元老师分享该文献, 特此致谢!

· 38. 黄鼎. 中国漫画界抗战中的活跃 [N]. 大公报（香港版）, 1940.

· 39. 陈烟桥. 论抗战后的木刻 [N]. 大公报（香港版）, 1939.

· 40. 关于鲁迅强调素描的言论可参见陈超南. 与中华民族共同着生命的艺术家陈烟桥传 [M]. 上海: 中西书局, 2015: 120 页; 景宋. 鲁迅与中国木刻运动 [J]. 耕耘, 1940, 1; 蔡涛. 鲁迅葬礼中的沙飞和司徒乔——兼论战前中国现代艺术的媒介竞争现象 [J]. 文艺理论与批评, 2017, 5.

· 41. 黄茅, 特伟. 关于漫画艺术 [J]. 中苏文化杂志·1941 年文艺特刊 [J], 1941 年 1 月 1 日.

· 42. 漫画协会举行集体写生 [N]. 大公报（香港版）, 1940.

· 43. 漫协港分会素描习作展览会 [N]. 大公报（香港版）, 1940.

· 44. 叶浅予在自传中提到, 运用速写创作是受到了珂弗罗皮斯 (Miguel Covarrubias, 1904—1957) 的影响。参见叶浅予. 细叙沧桑记流年叶浅予回忆录 [M]. 北京: 群言出版社, 1992: 38.

· 45. 关于素描、速写的界定, 事实上在漫画界的发表作品及其命名中, 可以看出此时对于素描与速写的界定还不是十分清晰, 存在一定程度上混合使用的情况, 这种情况到了 1941 年香港新美术时期, 能看出出现了比较明显区分的趋势, 但仍无法避免存在一些互用的情况。

· 46. 漫画研究班 [N]. 大公报（香港版）, 1940.

· 47. 漫协成立素描研究班一月三日开课 [N]. 大公报（香港版）, 1940.

· 48. 1939 年黄茅于桂林发表的《怎样组织漫画小组会》一文中提到: "为了使漫画运动更健全和加紧训练漫画新干部, 普遍地提高一般对漫画感觉兴趣的青年底创作和批判能力, 学习漫画的基本技术与加深认识, 使工作本质的素养康健, 广泛而迅速地把作品输送到内地去实收对大众宣传的效能起见, 我们希望有实践这一个要求的组织, 那就是漫画小组会（或者漫画研究班, 漫画小队等都可以）的产生。"（黄茅. 怎样组织漫画小组会 [J]. 工作与学习·漫画与木刻, 1939, 6.）抗战时期, 漫画研究班是比较普遍的, 延安、桂林等地都有所开展。

· 49. 胡考. 关于素描研究班 [N]. 华商报晚刊·新美术, 1941, 16.

· 50. 白苏. 美术界的两种色彩——参观"鲁艺"美展之后 [N]. 华商报晚刊·新美术, 1941, 21.

· 51. 国内美术界的情状——张光宇先生在港美术界欢迎席上之报告 [N]. 华商报晚刊·新美术, 1941, 11.

· 52. 陈瑞林编著. 中国现代美术史教程 [M]. 西安: 陕西人民美术出版社, 2009: 273.

· 53. 李兆忠. "我不是党的亲生儿子"——鲁艺时代的张仃 [A]. 见: 褚钰泉编. 悦读（第 36 卷）[M]. 南昌: 二十一世纪出版社, 2014:53.

· 54. 张仃. 谈漫画大众化 [N]. 救亡日报, 1939. 张仃著, 李兆忠编. 守望者心语 [M]. 济南: 山东画报出版社, 2011:3.

· 55. 同注 54.

· 56. 同注 54. 第 5 页。

· 57. 李兆忠. 大匠之门——张仃与张光宇. 见: 唐薇. 瞻望张光宇回忆与研究 [M]. 上海: 人民美术出版社, 2012:291.

· 58. 同注 57.

· 59. 张光宇. 明日的漫画 [J]. 星岛日报·漫画周刊, 1941, 84、85; 唐薇, 黄大刚. 张光宇年谱 [M]. 上海: 生活·读书·新知三联书店, 2015: 175.

· 60. 唐薇, 黄大刚. 瞻望张光宇回忆与研究 [M]. 上海: 人民美术出版社, 2012: 93.

· 61. 白夷. 夸大和变形 [N]. 华商报晚刊·新美术, 1941, 13.

· 62. 同注 61.

· 63. 王琦. 绘画艺术上的"真"[J]. 重庆《新美术》, 1943, 1. 载自王琦. 王琦美术文集·理论·批评. 上 [M]. 北京: 中国文联出版社, 2007: 30.

图像叙事与形象建构：
革命战争语境中的《晋察冀画报》

杨　健

陕甘宁的广播、晋察冀的铜版，被并称为中共抗战宣传战线两大奇迹，它们都是在抗战的艰苦条件下克服种种困难而诞生的。铜版制作是印刷摄影类画报必不可少的技术环节，因此铜版作为代称，代指"晋察冀的画报"，即以《晋察冀画报》为中心的一系列出版物。

《晋察冀画报》是中共革命战争时期出版的第一份综合型摄影画报，由晋察冀抗日根据地军区政治部晋察冀画报社编辑出版（图1）。这本于全面抗战爆发五周年之时创办的画报，至 1947 年 12 月，五年半时间内不定期出版了 13 期。此外，以《晋察冀画报》为中心，晋察冀根据地还出版了《晋察冀画报丛刊》《晋察冀画报季刊》《晋察冀画报增刊》《晋察冀画报月刊》《晋察冀画刊》等一系列画报画刊，形成了蔚为大观的根据地画报群，在抗日战争和解放战争期间发挥了重要的政治宣传和战争动员作用。

《晋察冀画报》以及晋察冀的摄影，在中共新闻史、现代摄影史上均具有重要地位及重大影响。《晋察冀画报》不仅在革命战争时期发挥了无可替代的政治宣传作用，并且以画报社为平台，系统保存了 1937—1948 年中共军队战争、建设、生活等各方面的视觉档案，培养了一批新闻摄影

图 1 1942 年，《晋察冀画报》创刊号封面，沙飞摄　　图 2 沙飞像

人才，展开了最早的摄影理论探讨。可以说，晋察冀画报社为 1949 年后的中国摄影事业奠定了理念、组织和人才基础，无论是创作实践、摄影理论，还是队伍建设、作品保存，都对其后的中国摄影产生了深远的影响。

一、理念、技术与行动——《晋察冀画报》的艰难创生

与纯文字出版物不同，摄影画报的创办对技术条件有着更高的要求。出版一本画报必须具备"人、财、物"三大条件，具体而言，即一支训练有素的摄影队伍以保证画报稿源、充足的经费保障，以及先进的印刷制版设备和各种耗材物资。但在敌后抗日的艰苦条件下，这一切极为来之不易。作为最早设立专职摄影记者岗位及较早成立新闻摄影科的根据地，晋察冀根据地自始至终不遗余力地支持着军队摄影工作。在军区领导人聂荣臻富于远见的支持下，出版画报所需的"人、财、物"问题被逐一解决，中共第一份摄影画报终于在晋察冀根据地诞生，而根据地的政治宣传自此进入

全新的阶段。

（一）理念与经验——从创办者沙飞谈起

中共第一位专职摄影记者、晋察冀军区政治部宣传部新闻摄影科科长、晋察冀画报社主任沙飞（图2），成为《晋察冀画报》的直接责任人和具体操办者。这位因拍摄鲁迅与青年木刻家的照片而在国统区一举成名的青年摄影家，满怀追求民族解放的革命热情，立志以摄影为武器，奔赴中共敌后抗日根据地，将个人命运深深嵌入中国共产党的革命摄影事业，开创出抗战摄影的新局面。可以说，如果没有沙飞，也就没有《晋察冀画报》的创办，没有其后对中国摄影发展的一系列深远影响。

《晋察冀画报》的创办与沙飞的理念密切相关。沙飞对画报的功能有非常清晰的定位。在加入八路军之前，他便在《广西日报》发表文章，提出摄影作者"要严密地组织起来，与政府及出版界切实合作，务使多张有意义的照片，能够迅速地呈现在全国同胞的眼前，以达到唤醒同胞共赴国难的目的"[1]。此时的沙飞已经自觉地认识到摄影与出版联手的重要性，因为只有这样才能最大限度地将照片的影响力扩散开来，达到唤醒民众的目的。在为加入共产党所写的自传《我的履历》中，沙飞进一步强调了传播对于摄影作品的重要性，并找到了具体的实现方式——画报，他决心"通过画报的发表和展览方式去改造社会，改造旧画报，同时改造自己"[2]。他反对那些"无聊帮闲的甚至是反动的"[3]画报，赋予画报以改造社会的职能。这种认识对于沙飞创办《晋察冀画报》并定位画报属性具有显在的影响。

沙飞是根据地少有的具有创办画报所需基本视觉经验的专业人士。沙飞出生于广东，在进入晋察冀之前，一直在广州、汕头、上海等沿海城市工作学习，发达的都市文化，特别是画报这种现代传播媒介样式早已镌刻在他的视觉经验里。在汕头电台工作期间，爱好文艺的沙飞喜欢阅读《大

图 3 河北平山碾盘沟，晋察冀画报社刊创刊号制铜版，左起：康健、曲治全、杨瑞生。发表于《晋察冀画报》第1期（1942年7月），沙飞摄

众生活》《现世界》《生活星期刊》现代杂志，其中《大众生活》是当时少数几家高质量的新闻摄影画报之一，而一本外国画报上的新闻照片促使他立志摄影记者。[4]1936年10月，沙飞在全国木刻展览会场里拍摄的鲁迅照片因其生动性及鲁迅的社会影响力而被《良友》《生活星期刊》和《中流》等重要杂志广泛刊登。沙飞的南澳岛照片也曾以摄影组照的形式刊登于《生活星期刊》和《中华图画杂志》这两本画报。沙飞借作品传播而迅速积累起职业声誉，这一经历不仅使他意识到画报的巨大传播潜力，也使他的视觉经验和媒介素养得到丰富和充实。毫无疑问，这些都将成为《晋察冀画报》创办的经验基础。

（二）印刷铜版——一个媒介技术的视角

摄影画报是随着印刷技术的发展而出现的。与主要刊载木刻、漫画的美术类画报相比，需要呈现连续影调的摄影画报对印刷技术有着更高的要求，这在当时，主要由铜版印刷术来解决。铜版又被称为"网目铜版"，

是一种照相凸版印版术，专门用于复制照片或其他带有深浅影调层次的图像。它通过在感光片前加网屏拍摄使底片形成网点，从而表现出原稿的深浅层次。铜版因其使用铜制板材作为印刷模板故而得名。

20 世纪初，铜版印刷术已经被用于出版摄影画报，至抗战前，这一技术已经在出版界得到广泛应用，促成了以上海为中心的现代画报出版业迅猛发展。然而在抗战时期的敌后根据地，有可能成为宣传武器的印刷、制版设备被认定为战略物资而遭到日军的严密封锁，导致根据地无法获得相关设备和材料。在晋察冀出版画报的稿源、财力都已经解决的前提下，制版印刷设备这个本来与画报内容、风格毫不相关的环节却成了出版《晋察冀画报》亟须解决的关键问题。在所有根据地，即便是党中央所在的陕甘宁，这一问题也始终没有得到解决，第十八集团军总政治部《八路军军政杂志》曾经开辟过摄影专题栏目，然而所用的铜版在西安制版完成后再运回印刷。[5] 这很好地印证了加拿大传播学者麦克卢汉的著名论断"媒介即讯息"。那么，晋察冀如何解决制版这一决定性问题呢？

为了解决制版问题，晋察冀几乎调动了所有可以动用的资源。晋察冀根据地靠近北平、天津等大型城市，这为解决制版材料提供了可能。聂荣臻为购买制版材料特批黄金，战士们冒着生命危险穿越封锁线前往平津购买材料，有的甚至付出了生命的代价。平西区准备用来印制钞票的照相制版机和印刷机被调运过来，军工部门协助制造平面铜版、锌版、三酸和酒精，卫生部提供各种药品和代用品等。摄影科副主任罗光达在采访中偶遇曾在北京故宫印刷厂负责照相制版工作的康健和刘博芳师兄弟，亦设法将他们调到新闻摄影科，解决了技术人员的问题。

问题就这样被一一解决。1941 年 4 月，晋察冀的照相制版试验在新闻摄影科宣告完成，根据地第一块铜版诞生。铜版甫一试制成功，政治部副主任朱良才就在军区政工会议上自豪地将之与"陕甘宁的广播"并举，认为"铜

版工作之完成,画报之出版,是敌后出版事业的新阶段或新纪元"。[6]铜版试制成功是根据地出版史上一个具有标志性意义的事件,它是从美术出版到摄影出版的关键性转折,为《晋察冀画报》的诞生做好了物质和技术的准备,也预示着根据地新出版时代的到来。

(二)千呼万唤——《晋察冀画报》的诞生

在《晋察冀画报》正式出版之前,军区新闻摄影科进行了一系列的出版试验。1941年4月14日,根据地第一幅自主制版的铜版照片刊登于《抗敌三日刊》第4版,紧接着《晋察冀日报》也开始刊用铜版照片,此后一年间这两份报纸发表铜版照片近百幅,以生动形象的图像新闻吸引了更多读者,报纸订户也因此增加不少。图像在传播中所释放出的巨大力量,对于根据地的军事动员、政治宣传显然是非常有利的。军区领导已经意识到这是一种不可阻挡的力量:与摄影展览相比,画报具有更广泛、更持久、更强大的传播效能,出版根据地自己的摄影画报被提上议事日程。

1941年5月,朱良才召集沙飞、罗光达、裴植开会,明确指示筹办画报,并将军区印刷所划归画报社领导,筹备组正式成立。1942年1月,聂荣臻、朱良才及宣传部部长潘自力召集沙飞、章文龙、赵启贤、唐炎等人员在陈家院军区司令部开会,确立了《晋察冀画报》的编辑方针和创刊号的编辑计划。会议明确了画报的两个目的:一是鼓舞斗志,建立信心,争取支持,达到抗战胜利的目的;二是给人民、历史留下真实的记录。[7]1942年3月20日出版的试水之作《晋察冀画报时事专刊》共六个专题,27幅照片,已经具备画报形态,其意义在于它"一方面及时地配合了当时的抗战宣传,一方面为《晋察冀画报》的正式创刊做了精神、物质、技术上的准备"。[8]

1942年5月1日,晋察冀军区政治部晋察冀画报社正式成立,这是一支由沙飞领衔的庞大的宣传队伍,下设编校、出版、印刷、总务四股,

全社共计 100 多人。为向抗战五周年献礼，首期画报立刻紧锣密鼓地开始编辑、制版。作为一种军方政治宣传，创刊号所有稿件均经过聂荣臻、朱良才、潘自力等军区领导的反复审阅才得以发表。

在 7 月 7 日全面抗战爆发五周年纪念日之时，《晋察冀画报》创刊号正式出版。创刊号共 96 页，162 幅照片，中英文双语，版式高端大气，与同时期国统区的《时事画报》相比亦毫不逊色。从军事斗争到日常生活，画报内容覆盖晋察冀根据地抗战以来方方面面的活动，聂荣臻的亲笔题词对此进行了恰当的概括：

> "五年的抗战，晋察冀的人们究竟做了些什么？一切活生生的事实都显露在这小小画刊里。它告诉了全国同胞，他们在敌后是如何坚决英勇保卫着自己的祖国；同时也告诉了全世界的正义人士，他们如何在东方艰难困苦中抵抗着日本强盗！"

创刊号可谓是晋察冀根据地抗战五年来的视觉总结，也是根据地最高编辑水准的体现，其中刊登的不少照片已经成为中国摄影史的经典之作。它开启了中共利用摄影画报进行宣传斗争的先声，不仅在当时产生了深入广泛的社会影响，80 年后的今天仍能给我们以强烈的心灵震撼。

二、画报、丛刊与画刊——《晋察冀画报》的出版体系

从 1942 年 5 月正式成立到 1948 年 5 月与晋冀鲁豫军区人民画报社合并为华北画报社为止，整整六年间，晋察冀画报社除《晋察冀画报》外，还出版了一系列画报、画册、摄影理论读物，仅冠以"晋察冀画报"之名的就有旬刊、丛刊、半月刊、月刊、季刊、增刊、号外、时事专刊等诸多名目，它们构成了以《晋察冀画报》为中心的画报体系。

在这一画报体系中，《晋察冀画报》《晋察冀画报丛刊》和《晋察冀画刊》大致与抗日战争、国共谈判、解放战争三段历史时期相呼应，在形式、内容、功能方面各具分工和特色，构成了晋察冀画报社的三大支柱。以画报、丛刊、画刊三大出版物为主体，以号外、旬刊、月刊、季刊等为补充，晋察冀画报社以蔚为大观的出版成果全面而系统地完成了对抗日战争和解放战争的视觉报道，并奠定了根据地画报出版的中心地位。

1.《晋察冀画报》——纵贯抗战的图像传播

作为晋察冀画报社的主打刊物，《晋察冀画报》无疑是画报社的工作重点。自创刊号至1947年12月，《晋察冀画报》共出版13期。其中第1至10期出版于抗战时期，第11至13期出版于解放战争时期。为方便读者，本文将13期画报的出版日期、照片数量及主要内容统计见表1所示。

纵览13期画报，可以发现，抗日战争时期出版的前10期画报内容丰富，编辑、印刷质量较高，可谓内容形式俱佳；而解放战争时期出版的后3期画报内容单薄，编辑粗疏。这与内战开始后画报社的工作重心调整有关，对外的政治宣传逐步让位于对内的战争动员。日趋激烈的战争形势使画报的新闻性、时效性成为重要指标，出版周期过长的《晋察冀画报》已经无法适应快速发展的战争形势，很快让位于周期较短、出版及时的单页出版物《晋察冀画刊》。

总之，《晋察冀画报》的精华体现在前10期。前10期不仅在画报出版方面达到了解放区画报的最高水准，所载图像亦成为纵贯中共抗战史的弥足珍贵的视觉档案。前10期画报共采用各类照片806幅（包括封面、封底、肖像），美术作品28幅，地图1幅，这些图像兼具艺术性与新闻性，反映了晋察冀边区军民齐心抗战、政权建设、日常生活的方方面面。

2.《晋察冀画报丛刊》——抗日战争的图像总结

在抗战胜利到1946年6月内战全面爆发期间，国内局势相对和平稳定，

表 1 《晋察冀画报》各期出版日期、照片数量及主要内容

历史时段	期号	出版日期	照片数量	主要内容
抗日战争	1	1942 年 7 月 7 日	162 幅	《抗日根据地在炮火中长成》《百团大战专页》《将军与幼儿》《群众游击战》《民主政治》《生产进行曲》《纪念白求恩博士》《血的控诉》《易水秋风，狼牙山五壮士的故事》
	2	1943 年 1 月 20 日	78 幅	《晋察冀边区第一届参议会》《宣传大出击再接再厉》《血战在大平原上 英勇顽强的冀中军民》《子弟兵的战斗战绩》《淳朴富庶的田园生活》《雁翎队》
	3	1943 年 5 月	67 幅	《冀东区子弟兵》《驰骋滦河 挺进热南》《冀东平原战果之一部》《塞外的烽烟》《日寇烧杀潘家峪》《从奴役下战斗起来的冀东人民》《生产战线上的妇女儿童》《反蚕食斗争战绩之一部》
	4	1943 年 9 月	86 幅	《红军时代的生活》《追念左权同志》《晋察冀八路军的战斗胜利》《滹沱河之夏》《边区第二届县会议》《爆炸英雄李勇》《狼牙山血火深仇》
	5	1944 年 3 月	59 幅	《站在斗争的最前线》《钢铁的团结——反扫荡中的八路军与老百姓》《边区民兵配合主力作战》《控诉！复仇！》《晋察冀边区群英大会》
	6	1944 年 8 月 30 日	89 幅	《主动配合正面作战——晋察冀八路军克复城镇摧毁堡垒》《日本人民解放联盟晋察冀地区协议会成立》《边区大生产运动蓬勃展开》《援助盟邦飞行员白格里欧》
	7	1944 年 11 月 30 日	74 幅	《攻城夺堡 纵横出击 晋察冀八路军续展攻势》《在宣传战线上》《仇恨似火，群力如山！广大人民卷起平沟拆堡怒潮》《边区人民拥护英勇抗战的八路军》《追悼伟大民主战士邹韬奋同志》
	8	1945 年 4 月 30 日	104 幅	《毛主席接待美国盟友》《新英雄主义的光芒辉耀渤海之滨》《渤海渔民生活》《三克肃宁全境解放》《冀中平原战斗》《雄峙敌后的五台山》《海外通讯》
抗日战争	9、10	1945 年 12 月	87 幅	《反攻前奏：晋察冀春夏季攻势》《新解放区的善后工作》《八路军战术介绍之一：坑道围攻战》《在反攻大进军中 晋察冀八路军战绩辉煌》《察哈尔人民代表会议》《张家口市群众斗争纪要》
	合计		806 幅	

历史时段	期号	出版日期	照片数量	主要内容
解放战争	11	1947年10月	约122幅	《自卫战争巡礼》《穷人翻身图》《蒋家金銮殿前的学生呼声》《学习王克勤》《革命军人的榜样吕顺保》《灵正渠之修筑》
	12	1947年12月	31幅	《"一二·一"惨案》《蒋匪统治区各大城市学生抗议美军暴行》《蒋匪统治区各大城市学生反内战反饥饿运动》
	13	1947年12月	94幅	《晋察冀反攻大军空前大捷 清风店歼灭战全歼蒋匪一万三千》《匪三军的葬礼》《我相信了八路军的宽大政策》《创夺取大城市的光辉先例 我军解放华北战略要地石家庄》《风扫残叶的市街战》《记在蒋介石账上的礼物》《第三军完全覆灭！》
	合计		约247幅	

表2 《晋察冀画报丛刊》各期出版日期、照片数量及主要内容

丛刊名称	出版日期	照片数量	主要内容
丛刊之一《八路军和老百姓》	1946年3月	48幅	《拥政爱民》《拥军优抗》两大部分
丛刊之二《晋察冀的控诉》	1946年3月	46幅	《日本法西斯对晋察冀边区人民的种种暴行》《冀东潘家峪大惨案》《一九四三年秋季大"扫荡"纪实》三大部分
丛刊之三《民主的晋察冀》	1946年5月	101幅	《普遍的、无拘束的民主选举》《为人民服务、为人民兴利除弊》《在民主生活中发展向上》三大部分
丛刊之四《人民战争》（图4）	1946年7月	152幅	《解放城镇、解放村庄》《把人民组织起来、武装起来》《震动全国的百团大战》《粉碎囚笼封锁政策》《出奇制胜》《创造战争的奇迹（一）——地雷战》《创造战争的奇迹（二）——地道战》《涌现出人民战争的英雄》《扩大攻势，扩大解放区》《展开总攻，走向胜利》《解放国土，解放人民》等17个专题

晋察冀画报社也由山沟迁入张家口，并接收了日军留下的各种设备，使印刷制版条件得到极大改善。画报社累积的全面抗战的摄影图片资料非常丰富，亟须进行整理总结，以期在国共抗日论争中发挥更大的宣传作用。因此，这一时期晋察冀画报社的工作重心转移到《晋察冀画报丛刊》的编辑上来。画报社原打算出版10本丛刊，分专题对晋察冀的抗战活动和政权建设进行总结，但出至第四本后，国共内战全面爆发打断了这一计划。所出4本丛刊分别为《八路军和老百姓》《晋察冀的控诉》《民主的晋察冀》《人民战争》，它们全面、真实、形象、生动地反映了晋察冀边区军民抗战的艰苦历程，是敌后根据地军事斗争和民主建设的缩影（表2）。

与《晋察冀画报》相比，这4本丛刊有几大特点。首先是主题突出：4本丛刊分别以军民关系、敌人暴行、民主政治、战争场景为主题，虽然没有实现最初设想的出版10册的计划，但已经能够较为全面地反映晋察冀根据地抗日战争、政权建设的战斗历程。其次是内容丰富：四本丛刊体量逐步增大，使用的照片也逐步增多，越来越丰富的内容能够更全面地反映敌后抗战的方方面面。再次是版面大气：丛刊大多为每页1幅或2幅照片，更大的画幅能够更好地揭示画面细节，从而产生更强的视觉冲击力和更为打动人心的力量。这种显得有点奢侈的编排使得这几本丛刊具有一种"史诗"般的气质。

3.《晋察冀画刊》——面向连队的战争动员

内战全面爆发后，随着战争形势的快速变化，数月到半年才出一期的《晋察冀画报》已经不能适应瞬息变化的战争节奏，画报社必须对出版活动做出调整，其中心任务由政治宣传转向战争动员。在这种情形下，为配合野战部队作战，适应快速出版的要求，一种出版周期更短、面向连队的画刊形式应运而生，成为解放战争期间晋察冀军方的主要宣传方式，这就是《晋察冀画刊》。

《晋察冀画刊》采用单页画刊形式，正常为16开4版双面印刷，偶

尔扩至 8 版。每期围绕一到两个主题发表 3 至 5 组照片，最多一期刊登近 50 幅照片。从 1946 年 12 月 30 日到 1948 年 5 月 28 日，《晋察冀画刊》共出版 44 期，这份原计划半月出版一期的画刊最快时平均六天便出版一期，充分体现了"快速出版"的特点。单页画刊短小精悍，内容虽不及画报丰富多样，但出版周期大为缩短，所刊载的照片时效性、宣传性、战斗性更强，有力地配合了节节推进的战争态势。

与《晋察冀画报》"对外宣传"的定位不同，《晋察冀画刊》在第 2 期征稿启事中明确了刊物性质："本刊是连队画刊，希望各连队普遍组织传看。"[9] 第 3 期则进一步申明办刊宗旨是"面向连队的小刊物"，"希望成为战士的朋友"，是"为兵服务"的画刊。[10]44 期画刊共发表照片 830 多幅，[11] 从内容来看，画刊主要报道了内战中各地战役战况、士兵英勇作战、战斗英雄事迹、战利品和俘虏等内容。画刊经常以整版篇幅刊登战斗英雄头像、连队群像，这对鼓舞部队士气、增强必胜信心发挥了重要作用。

如果说前 10 期《晋察冀画报》代表了抗战时期的出版水准和影像风格，那么 44 期《晋察冀画刊》则代表了内战时期的出版水准和影像风格。从画报到画刊，晋察冀画报社在画报形式、出版周期、面向对象、画报印数、画报内容、画报功能、图像风格等方面都发生了根本转向（表 3）。

表 3 《晋察冀画报》与《晋察冀画刊》之比较

	《晋察冀画报》	《晋察冀画刊》
画报形式	综合型多页大型画报	16 开 4 版单页（偶尔 8 版）
出版周期	不定期，三个月到半年	较短，一周到一月
面向对象	根据地、国内、国际，侧重外宣	连队，侧重内宣
画报印数	2000 份	10000 份
画报内容	内容丰富：战争、民主、日常生活	内容以战争为主：战斗、战士、战俘
画报功能	政治宣传、形象建构、战争动员	战争动员
图像风格	质朴、生动、优美	直接、图解、模式化

图 4 1946 年，《晋察冀画报丛刊》之四《人民战争》封面

三、战争、民主与日常——《晋察冀画报》的根据地形象建构

在晋察冀画报社的所有出版物中，《晋察冀画报》无疑是画报社的工作重心，而抗战时期的前 10 期画报更是所有画报的重中之重。10 期《晋察冀画报》共刊登照片 806 幅，按题材分类，大致可分为"战争、民主、生活"三大论域。这三大论域可以进一步总结为两点，即一面进行抗战，一面进行政权建设。根据地的对外政治宣传便是在这双重语境中展开的。

通过对抗战时期的《晋察冀画报》的图像进行分类统计和图像解读，我们可以发现，画报以丰富的图像塑造了一个"战无不胜、政治民主、积极生活"的抗日根据地形象（表 4），这一形象因《晋察冀画报》的广泛对外传播而产生了巨大的影响，在中共迈向最终胜利的进程中发挥了不可替代的作用。

1. 正义必胜——抗战形象的全面建构

凸显八路军英勇抗击侵略者的形象，这是《晋察冀画报》图像建构的首要任务。画报通过相互联系的几类图像来达到这一目的。

图 5 部分《晋察冀画刊》

表 4 《晋察冀画报》抗战时期图像分类统计

期数	抗日战争	民主政权	日常生活	其他 （人物头像）	各期合计
第 1 期	69 幅	13	78	2	162
第 2 期	39 幅	32	6	1	78
第 3 期	29 幅	0	36	2	67
第 4 期	34 幅	15	25	12	86
第 5 期	43 幅	0	15	1	59
第 6 期	51 幅	1	35	2	89
第 7 期	55 幅	6	13	0	74
第 8 期	71 幅	0	33	0	104
第 9、10 期	36 幅	31	19	1	87
合计	427 幅	98	260	21	806
占总数比例	约 53%	约 12.2%	约 32.2%	约 2.6%	100%

（1）百姓的受难与战争的正义。击穿日军谎言、凸显战争正义的最直接的手段就是展现中国百姓在日军侵略之下所遭受的种种苦难。在 10 期画报中，反映老百姓直接受难的照片共有 30 幅，涉及日寇掘堤纵水、房屋被烧毁、青年被劈死、妇女被奸杀、百姓无家可归、尸横遍野等惨状。

（2）英勇战斗的子弟兵。画报中的战争图像全方位地表现了人民子弟兵英勇顽强、不惧牺牲的精神和机智灵活的战术运用：他们中英雄人物层出不穷；他们的战斗得到了老百姓的全力支持；他们发明了地雷战、地道战、麻雀战等各种战术（图 6）；他们屡获胜利，并缴获大量战利品；他们对待战俘人道、宽大。在画报所报道的大大小小的历次战斗中，晋察冀八路军以接踵而至的胜利昭示了中共军队战无不胜、攻无不克、所向披靡的威武之师形象。

（3）将军与幼儿——战争中的人道主义。在百团大战中，聂荣臻司令将解救的两个日本小姑娘送还敌方是不得不提的充满人道主义的故事，这一事件以《将军与幼儿》为题发表于《晋察冀画报》第 1 期。聂荣臻这一极富人道主义精神的做法，与日军烧杀妇孺的暴行相比，更显出八路军的宽厚仁慈。40 年后，《人民日报》以这几幅照片为由头，发表文章《日

图7 《竞选宣传时之情形，村民热烈
参加竞选》，发表于《晋察冀画报》
第4期（1943年9月），李途摄

本小姑娘，你在哪里》，找到已长大成人的小姑娘加藤美穗子，促成了聂
荣臻和美穗子的相认，演绎了一段中日友好的佳话。

2. 人民当家——政治民主的形象呈现

中共开创的各个抗日根据地，在履行抗战使命之外，还担负着开展政
权建设和各项社会改革的重任，它们既是"抗日的力量"，同时还是"民
主的力量"，为建立新民主主义社会的雏形而努力。[12] 军政一体化的抗日
根据地在双重目标下展开工作：一方面抗击日军，摧毁伪政权和伪组织；
另一方面改造旧社会，实行民主政治，从政治、经济、文化等方面建设新
社会。这两个目标相互联结，互为保证。

在社会改革所涉及的方方面面的任务中，民主政权建设既为基本任务，
也是核心任务。因此，虽然身为军队宣传媒体，但《晋察冀画报》始终对
地方政权建设保持强烈关注。在10期《晋察冀画报》中，有98幅照片报
道了根据地的民主政权建设状况，显示出画报对于根据地民主政权建设的
重视。其中，比较集中的报道有：第1期"民主政治"栏下用8幅照片报
道了唐县、曲阳县、边区参议员选举大会等事件；第2期用整整32幅照
片全面报道"晋察冀边区第一届参议会"的召开情况；第4期用15幅照

图 8 《淳朴富庶的田园生活》，发表于《晋察冀画报》第 2 期（1943 年 1 月），孟振江等摄

片集中报道边区第二届县议会的整个过程。

《晋察冀画报》第 4 期的摄影专题《边区第二届县议会》展现了晋察冀基层民主选举的激烈竞争过程，从村民围看公民榜、唱大鼓宣传、发表竞选演说、自由竞选人发表政纲等照片中能看出民主选举之盛况。其中一幅《竞选宣传时之情形，村民热烈参加竞选》[13] 的照片（图 7），生动地表现了基层选举激烈竞争的情形。这幅生动地展现了晋察冀根据地民主生活细节的照片曾被舒宗侨收入《第二次世界大战画史》，成为抗战后国统区出版的两本画史中唯一表现根据地民主制度的照片。

3. 美好家园[14]——图像中的日常生活

在晋察冀根据地，根据地军民不仅进行着抗击侵略、保家卫国的艰苦斗争，也同样休息、劳作、娱乐、生活于其中，《晋察冀画报》对此也给予了充分呈现。通过对根据地军民，尤其是根据地老百姓日常生活的多方

位呈现，画报展现了一个美丽和谐、充满活力、人们幸福地生活于其中的美好家园，这不仅能够舒缓因过多的战争画面而带来的血腥气和紧张感，还建构出一个内蕴更为丰富、形象更加立体的根据地形象。

《晋察冀画报》确实意识到了这类看似与抗战本身关系不大的图像的重要性，并对这类照片施以重点关注。10 期画报共刊载边区军民日常生活的照片 260 幅，约占全部照片的三分之一。这类照片表现了和谐的军民关系、美丽的田园风光、辛勤的劳动场景、温馨的家庭生活等场景。例如，第 2 期《淳朴富庶的田园生活》以 4 幅照片表现了冀中人民悠然自得的田园生活（图 8），第 3 期《生产战线上的妇女儿童》用 8 幅照片展现了边区妇女儿童修渠、植树、喂鸡、送粪、织布、纺线、轧棉的场景，第 4 期《滹沱河之夏》用 10 幅照片表现滹沱河边老百姓的劳动生活，第 5 期《钢铁的团结——反扫荡中的八路军与老百姓》以 7 幅照片集中呈现了军民互助的和谐关系。

《晋察冀画报》正是通过对美好家园形象的反复呈现，表现了边区人民对和平的热爱和向往，激发边区军民对毁坏家园的侵略者的刻骨仇恨和立志保家卫国的强烈感情，也因此从另一个角度确证了抗日战争的正义性。

四、体系、影响与局限——《晋察冀画报》的历史价值

晋察冀画报社的摄影图像事实上构成了中共抗战史图像叙事的主体。历次展览、画册、军史、党史、革命回忆录等材料凡涉及中共抗战，晋察冀的摄影往往不可或缺。在反映中共军队军旅生活的摄影作品中，晋察冀作品不仅内容丰富，具有重要的史料价值，而且形象生动典型，体现了高超的艺术水准。

事实上，晋察冀画报社的成就远不止于此。以《晋察冀画报》为中心和平台展开的一系列摄影、出版、展览、培训、组织、支援、理论建设等

活动，已经初步构建起具有中共特色的摄影宣传体系，晋察冀画报社堪称"革命摄影队伍的摇篮"。[15]

对于《晋察冀画报》的历史成就，解放区摄影史研究专家顾棣认为主要包括：出版刊物、培训人员、对外发稿、举办展览、对外支援、保存资料等。这个总结是非常全面且中肯的，但未提及摄影理论上的贡献。因此，本文就人才培养、理论建设和红色摄影这三方面做一简要介绍，其他不再赘述。

1. 人才培养——《晋察冀画报》的历史影响

人才是精神创造活动中最具能动性的因素。画报社依托《晋察冀画报》这一现代图像传播媒介，在进行政治宣传、战争动员、历史记录的同时，积极展开摄影人才培养活动，为 1949 年后的中国摄影打下了人才、理念和组织的基础。

晋察冀摄影人才的培养方式主要有两种：师带徒式的个别辅导和摄影训练队（班）的批量培训。前者是抗战初期摄影人才培养的基本模式，沙飞用这种方式培养出最初的几名摄影爱好者；后者是战时摄影人才培养摄影人才培养的基本模式，以更高的效率为晋察冀根据地训练了大批摄影记者。

晋察冀根据地以训练队（班）形式培训摄影人才的工作模式最初始自冀中军区的石少华。石少华在调任晋察冀画报社任副主任之前，自 1940年 6 月至 1942 年 6 月的两年间紧锣密鼓地开办了四期摄影训练队，为冀中军区培养了 100 多名摄影人员，使军区的摄影工作迅速开展起来，同时也为《晋察冀画报》积蓄了人才力量。受石少华的启发，沙飞在紧张筹备画报社的同时也计划在晋察冀军区开办摄影训练班，并于 1941 年 7 月开办了第一期摄影训练班。摄影训练班的批量培训从此作为一种重要的人才培养模式在晋察冀确立下来。到 1948 年 1 月军区第一期摄影训练班开学，

晋察冀摄影训练班已经开办至第五期。

在抗战和内战时期，整个晋察冀军区共举办 10 期摄影训练队（班），培训学员 250 多人，其中 200 多人培训于抗战时期。这些学员分布于各个军分区，成为战时宣传战线上的生力军。至抗战胜利时，晋察冀军区的专职新闻摄影工作者已超过 100 人，至 1949 年达 150 多人。[16] 根据晋察冀文艺研究会更详细的统计和精确的名单记录，抗战结束时，晋察冀的专业新闻摄影工作者达 160 多人。[17]

新中国成立后的摄影记者群体构成可以体现出晋察冀画报社人才培养的重要影响。1952 年 4 月 1 日，新华社新闻摄影部成立，作为国内最权威的摄影机构，其人员构成是有典型意义的。据统计，新华社摄影记者 1952 年有 27 人，1959 年有 179 人，1981 年有 190 人，仅锻炼并成长于抗日战争及解放战争的摄影战士就有 50 人。[18] 而细细考究，这些人大多与晋察冀有着种种联系：他们或是晋察冀的摄影工作者，或是晋察冀培训出来的学生，或是曾经在晋察冀有过重要的摄影经历，[19] 或是曾经接受过晋察冀的重要帮助。诚如顾铮所言，"《晋察冀画报》不仅仅是一种宣传工具，同时也成为培养、输送中国革命摄影人才的学校与人才储备库"。[20]

2. 理论建设——革命宣传摄影模式的确立

中共革命摄影理论亦发端于晋察冀根据地。根据地第一本摄影教材、第一份摄影业务刊物都诞生于这片土地。在解放区的摄影理论建设中，晋察冀可谓一枝独秀。

早在加入八路军之前，深受左翼思潮影响的沙飞在广西桂林举办个人摄影展时第一次提出"摄影武器论"的概念，他在展览会会刊上明确提出"摄影是暴露现实的一种最有力的武器"。[21] 其后，他又在《广西日报》上发表《摄影与救亡》，申明摄影"是今日宣传国难的一种最有力的武器"。[22]1939 年，在为吴印咸的《摄影常识》写的"序二"中，已经成为

图 9 1939 年，《摄影常识》，吴印咸著　　　　图 10 1947 年，《摄影网通讯》第 1 期

晋察冀摄影工作领导者的沙飞进一步强调了"摄影武器论"。他指出："在这伟大的民族自卫战争的过程中，一切都必须为抗战建国服务。摄影……是一种负有报道新闻职责的重大政治任务的宣传工具，一种锐利的斗争武器。"23 将政治性与武器论相结合，这一思想贯穿了沙飞的整个革命生涯，并且成为晋察冀摄影宣传的基本原则。

1939 年，因拍摄纪录片途经晋察冀的吴印咸在沙飞的鼓励下撰写了解放区第一本摄影教材《摄影常识》（图 9），晋察冀以及整个解放区的摄影理论建设就此发端。由邓拓、沙飞撰写的《摄影常识》"序一""序二"以及吴印咸的"前言"是研究解放区摄影理论的重要文献。《摄影常识》一直是晋察冀摄影训练队（班）的主要教材，是摄训队（班）学员的必读书目。

1945 年，石少华等撰写的新闻摄影参考材料之一《关于攻克城镇的摄影工作研究》、参考材料之二《新闻摄影收集材料方法的研究》由晋察冀画报社出版，这两份材料对战地新闻摄影报道具有直接指导价值。

1945 年 4 月，罗光达的《新闻摄影常识》由冀热辽军区政治部出版。这是第一本系统阐述新闻摄影理论的著作，虽然只有不到 3 万字，却对新闻摄影的诸多理论问题进行了探讨。罗光达原为晋察冀画报社副社长，因支援冀热辽画报社创刊而来到冀热辽根据地。晋察冀画报社摄影科副科长郑景康的《摄影初步》是另一本重要的摄影教材，1946 年 3 月由晋察冀画报社出版于张家口。这些教材在当年摄影人才的培养过程中发挥了重要作用，如今都已成为中国革命摄影史的珍贵理论文献。

1947 年，晋察冀画报社出版了中共根据地第一本新闻摄影业务刊物《摄影网通讯》（图 10），自 1947 年 8 月 1 日至 1948 年 2 月 15 日共出版 17 期。这本油印的单张双页材料虽然简陋，却是晋察冀摄影师交流摄影心得、探讨摄影理论、通报摄影信息的重要阵地，对摄影理论建设、摄影人才培训、摄影观念传播起到了重要作用，开创了摄影业务刊物之先河。

总之，晋察冀画报社在繁忙的摄影实践活动中，并未轻视摄影理论建设。沙飞、石少华、吴印咸、罗光达、郑景康等人提出的诸多重要观点，如"摄影武器论""政治性、新闻性和艺术性相结合""抓拍论""典型论""真实性"等，在相当长时间内指导着中共的摄影宣传工作，其中有些观点至今看仍不无启示意义。

3. 红色摄影——革命宣传摄影模式的影响、局限以及研究的新空间

作为一种发端于中共抗日根据地的摄影宣传模式和影像风格，根据地（解放区）摄影也被后人称为"红色摄影"。从组织体系、摄影群体、传播路径、媒介形式等方面看，1949 年新中国成立后的摄影工作基本脱胎于从抗日战争到解放战争的红色摄影。在长期战争过程中逐步形成并发展壮大的战争摄影理念、组织体系成为新中国新闻摄影乃至整体摄影生态的遗传基因，对新闻摄影的实践和发展起到了规定性的作用和影响。

从"摄影工具论"到"摄影武器论"，根据地摄影重视摄影参与政治

图 11 《我军掩护群众用牛车拉回敌伪抢去的小麦》发表于
《晋察冀画报》第 8 期（1945 年 4 月），童玉福摄

斗争与社会改造的功能性。在抗战时期，救亡是压倒一切的重大政治目标，此时还不具备将政治意义上的"宣传摄影"和专业主义意义上的"新闻摄影"区别开来的条件。比如，遍检《晋察冀画报》《晋察冀画刊》等各类出版物，找不出一幅表现八路军士兵牺牲或战败的照片，它们全部被从画报中排除出去了。事实上有战斗就有胜负和伤亡，历次战斗中八路军士兵的伤亡人数并不是小数，然而摄影师们主动自我审查，回避了这一镜头前的事实。因为这类"长敌人锐气灭自己威风"的照片一方面显然不符合战时宣传的需要；另一方面胶片极为紧张，他们也就不可能浪费胶片在这些令人沮丧的场面上。在这种情况下，晋察冀的摄影记者们很少有超出政治需求之外的个人创作冲动。

晋察冀的新闻摄影在方法上一直重视抓拍，以强调作品的真实性和战斗力。沙飞一直试图在政治宣传与专业精神之间寻求并保持一种平衡。他的观念对晋察冀的新闻摄影最初产生过相当影响，然而在其后建立起的摄

影团队中，沙飞的观念受到反复挑战。在解放战争后期政治宣传诉求下，晋察冀摄影团队的风格已然转向，少了多样化的探索和创新，摄影题材、构图与主题之间的丰富而复杂的关系被简化成几个固定的模式。这种风格的形成既是摄影师为了完成政治宣传的下意识选择，也是渴望通过摄影建功立业的主动选择。

但是，即使在已发表的作品中，我们仍可以发现一些特别的图像，它们真实生动，于不经意中折射出与当时宣传意图不太一致的信息。比如第8期画报"再克武强城"专题中董青拍摄的《我军掩护群众用牛车拉回敌伪抢去的小麦》（图11）便是如此。画面中一名八路军士兵持枪放哨，一名头裹汗巾、推着大车的百姓正在抢运粮食。这幅照片拍摄到了百姓当时的恐惧和紧张，严格来讲它并不符合当时官方对宣传照片的期待和要求，但现在看来是一幅生动地捕捉到了战争现场的紧张氛围的作品。司苏实在整理《晋察冀画报》底片时，曾发现周郁文拍摄的一幅较为特别的照片，上面的战士都是手拿两支枪奔跑。他最初命名为"冲锋"，采访老摄影记者冀连波时才知道，这根本不是什么冲锋，而是形势不利后的转移阵地，应命名为"转移"。[24] 转移的战士把受伤不能跑路或牺牲战士的枪带走，一方面以免枪支落入敌人之手，另一方面如果手中没有武器即便被俘也不至于招来杀身之祸。当然这种反映战争残酷一面的照片即便冠以"转移"之名也不可能得到发表，而只能在若干年后的资料挖掘中重现其身影。此外，沙飞在进入晋察冀之后不久拍摄的白求恩裸泳、晒日光浴的照片，当年无法发表，但是现在已经成为非常珍贵的历史影像。

如何进一步地发掘晋察冀时期的影像，重新认识红色图像建构特点还有巨大的研究空间。

结语

从抗日战争时期到解放战争时期，以《晋察冀画报》为中心，画报社出版了月刊、半月刊、季刊、丛刊、时事专刊、画刊等一系列出版物，构成了根据地规模最大、影响力最强的画报群体。与此同时，以沙飞、石少华、罗光达等为代表的一支富于战斗力的摄影宣传队伍也在根据地发展起来。在晋察冀摄影团队的努力下，中国共产党在这场伟大的民族战争中的图像资料得到全面记录和妥善保存。这些图像不仅在战争时期通过发稿、展览、放映、发表发挥了巨大的战争动员功能，塑造了一个"战无不胜、政治民主、积极生活"的根据地形象，而且流传后世，形成了一部真实、生动、形象的中共抗战图史，在持续不断的传播中建构起一个民族关于战争的社会记忆。

聂荣臻曾在回忆录中这样评价《晋察冀画报》："既朴素，又美观，办得很出色。在山沟沟里能够出版这样的画报，曾使许多外国朋友深感惊讶。"[25] 这份令人"深感惊讶"的画报，已经成为中国革命的重要视觉遗产和中国人民抗击法西斯侵略的重要精神象征，至今仍在深深地影响着我们的历史叙事。

- 1. 沙飞. 摄影与救亡 [N]. 广西日报, 1937 年 8 月 15 日.
- 2. 沙飞. 我的履历. 1942 年 3 月.
- 3. 同注 2.
- 4. 王雁. 铁色见证: 我的父亲沙飞 [M]. 北京: 社会科学文献出版社, 2005: 38, 48.
- 5. 顾棣, 方伟. 中国解放区摄影史略 [M]. 太原: 山西人民出版社, 1989: 189.
- 6. 司苏实编著. 沙飞和他的战友们 [M]. 北京: 新华出版社, 2012: 259.
- 7. 顾棣, 方伟. 中国解放区摄影史略 [M]. 太原: 山西人民出版社, 1989: 197; 王雁. 铁色见证: 我的父亲沙飞 [M]. 北京: 社会科学文献出版社, 2005: 148.
- 8. 顾棣, 方伟. 中国解放区摄影史略 [M]. 太原: 山西人民出版社, 1989: 215.
- 9. 罗光达主编. 晋察冀画报影印集 (下) [M]. 沈阳: 辽宁美术出版社, 1990: 1085.
- 10. 罗光达主编. 晋察冀画报影印集 (下) [M]. 沈阳: 辽宁美术出版社, 1990: 1094.
- 11. 顾棣. 中国红色摄影史录 (上) [M]. 太原: 山西人民出版社, 2009: 55.
- 12. 谢忠厚, 肖银成主编. 晋察冀抗日根据地史 [M]. 北京: 改革出版社 1992: 2.
- 13. 晋察冀画报 (4), 1943 年 9 月
- 14. 另一本为《中国抗战画史》, 见: 曹聚仁, 舒宗侨. 中国抗战画史 [M]. 上海: 联合画报社, 1947.
- 15. 李力燚. 从摇篮诞生的辉煌. 见: 高琴主编. 透过硝烟的镜头——中国战地摄影师访谈 [M]. 北京: 中国摄影出版社, 2009: 271.
- 16. 吴群. 华北解放军的新闻摄影工作者. 摄影网. 1949. 09. 01: 2-7.
- 17. 晋察冀文艺研究会编. 人民战争必胜——抗日战争中的晋察冀摄影集 [M]. 沈阳: 辽宁美术出版社, 1988: 342-343.
- 18. 蒋齐生. 新闻摄影一百四十年 [M]. 北京: 新华出版社, 1989: 44.
- 19. 比如吴印咸, 虽然新中国成立前的主要职业生涯在延安度过, 但他的经典摄影作品《白求恩在手术中》以及已成绝本的解放区第一本摄影教材《摄影常识》都是在晋察冀完成的.
- 20. 顾铮. 中国革命摄影的奠基人——沙飞 [A]. 见: 沙飞. 沙飞 [M]. 北京: 中国工人出版社, 2002: 3.
- 21. 沙飞. 写在展出之前. 沙飞摄影展览会专刊 (1937. 6. 25).
- 22. 沙飞. 摄影与救亡 [N]. 广西日报, 1937 年 8 月 15 日.
- 23. 沙飞. 序二. 见: 吴印咸. 摄影常识 [M]. 晋察冀军区政治部摄影科, 1939 年 11 月 7 日.
- 24. 延安电影团摄影记者徐肖冰于 1940 年拍摄的《不能忘记他!》是仅见的表现八路军士兵牺牲的画面, 而且在当时并未发表. 作者本人说这是一张 "破例" 的照片. 见: 顾棣. 中国红色摄影史录 (上) [M]. 太原: 山西人民出版社, 2009: 216.
- 25. 聂荣臻回忆录 (中) [M]. 北京: 解放军出版社, 1984: 482.

后 记

李华强

　　距离上一次出书，也有七八年光景了。图像史研究这片庄稼地显然不是一年多产型，数年耕耘也许只能换来一季的收获。相对于当下快速变幻的网络生态，这似乎显得不合时宜，也不符合 ROI 成本投资理论。然而，这一切却是值得等待的，尤其是对人文学科领域的研究者来说——"博观而约取、厚积而薄发"，方可修炼成正果。学术和生活一样，不能只有快餐，还需要精制慢熬的老火靓汤，其味道更醇厚、营养更好。我们应该珍惜这样的老汤，并在学术制度中确保此类研究的一席之地，让研究者从容处之，遵行其规律、保持其节奏，不温不火，以积跬步至千里。

　　基于上面的理由，首先要感谢复旦大学新闻学院给予的项目支持和复旦大学提供的宽松学术土壤，使得本书的选题、写作和出版得以顺利实现。一本书的诞生过程是漫长的，尤其是学术著述，除了作者写作的灵感，更需要研究团队的配合，需要共同梳理大量的文献资料并进行持续不断的对话和反复的商榷。感恩亦师亦友的顾铮教授对全书结构的指导、启发、鼓励和督促，顾老师作为我的博士导师，以其言传身教影响着我在学术道路上成长的每一步；感谢每一位参与撰稿的兄弟姐妹——他们是高鹏宇、胡玥、陈阳、杨健、戴思洁和黄梓欣，没有他们的齐心协力就没有此书的成形；还要感谢上海人美社的编辑张璎女士，以其严谨的编审、校对等专业

流程确保了本书的高质量面世。

　　我生于一个教师家庭，现年 80 岁的父亲一辈子在教育岗位上耕耘。在他的熏陶之下，我的第一份职业就是教师，尽管其中经历了一些波折，走过一些分岔的小径，最终还是重返教师岗位，并坚持至今 20 年。犹记得当年高考选报志愿时，我首选了美术系而非父亲所从事的历史专业……时隔 30 年后，却发现我大部分的学术研究都跟历史相关，似乎走过了一个时间的圆环，此刻想对父亲说："我回来了。"

<div align="right">2023 年 5 月于复旦大学东区新苑有无斋</div>

撰稿人简介

顾铮　复旦大学新闻学院教授，复旦大学视觉文化研究中心副主任，复旦大学信息与传播中心研究员。主要研究方向为摄影理论与实践、摄影史、视觉文化。最近著作有《中国当代摄影景观：1980—2020》等。

李华强　复旦大学新闻学院副教授，复旦大学信息与传播研究中心研究员。主要研究方向为视觉文化、创意传播和设计史。著有《设计、文化与现代性：陈之佛设计实践研究（1918—1937）》。

高鹏宇　复旦大学文学博士，清华大学美术学院博士后。主要研究方向为二十世纪中国的视觉文化、艺术史和思想史。

胡玥　复旦大学新闻学院博士。主要研究方向为视觉文化、图像传播与摄影史论。发表有《西影东渐——清末民初上海通俗文艺刊物中的"翻印"外国影像研究》等文章。

陈阳　　　复旦大学传播学博士，华东政法大学法学博士后。现为华东政法大学传播学院副教授；兼任复旦大学信息与传播研究中心研究员。研究方向：视觉文化研究。著有：《"真相"的正·反·合：民初视觉文化研究》（复旦大学出版社，2017 年）；《上海的"四张脸孔"：都市形象的现代性之维》（商务印书馆，2022 年）。

杨健　　　扬州大学新闻与传媒学院副教授。主要研究方向为图像传播、中国新闻史。著有《革命的凝视：政治·宣传·摄影维度下的〈晋察冀画报〉研究》等。

戴思洁　　复旦大学新闻学院研究生毕业，主要研究方向为中国近代小报。发表有《卖文与卖药——小报文人李伯元与滑头药商施德之》等文章。

黄梓欣　　复旦大学新闻学院博士生。主要研究方向为中国近现代艺术史、视觉文化传播。

图书在版编目（CIP）数据

纸上摩登：近现代视觉文化与图像传播 1910s—1940s/
顾铮，李华强编著 . -- 上海：上海人民美术出版社，2023.8
ISBN 978-7-5586-2675-3

Ⅰ . ①纸… Ⅱ . ①顾… ②李… Ⅲ . ①视觉艺术 – 艺
术史 – 世界 – 1910–1940 Ⅳ . ① J110.9

中国国家版本馆 CIP 数据核字 (2023) 第 070971 号

纸上摩登：

近现代视觉文化与图像传播 1910s—1940s

编　　著：顾　铮　李华强

策　　划：张　璎

责任编辑：张　璎　朱卫锋

特约审稿：张利雄　周翠梅

设计制作：施韧鸣　黄婕瑾

技术编辑：史　湧

出版发行：上海人民美术出版社

　　　　　上海市闵行区号景路 159 弄 A 座 7F

　　　　　邮编：201101

网　　址：www.shrmbooks.com

印　　刷：上海丽佳制版印刷有限公司

开　　本：720×1000　1/16　15.5 印张

版　　次：2023 年 8 月第 1 版

印　　次：2023 年 8 月第 1 次

书　　号：ISBN 978-7-5586-2675-3

定　　价：168.00 元

封面字体设计：何汐楦

纸上摩登